東北民間
說唱藝術

上冊

第十三章　東北少數民族說唱藝術的危機

後記

第
一
章

東北民間說唱藝術緒論

民間說唱藝術是以說說唱唱的形式來敷演故事與刻畫人物形象的口頭文學。東北民間說唱藝術，是東北地域文化，歷史上由東北創生或者由中原各地遊走流入東北的藝術。民間說唱，鄭振鐸先生稱之為「講唱」。他說：「講唱文學在中國的俗文學裡占了極重要的成分，且也占了極大勢力。一般的民眾未必讀小說，未必時時得見戲曲的演唱，但講演文學卻是時時被當作精神上的主要食糧的。」[1]這裡有案頭閱讀和劇場演唱之分。而本書《東北民間說唱藝術》就是這種案頭文學作品，追溯各曲種在東北的歷史淵源和各民族的流派，闡述各自的藝術特色。

曲藝是各種說唱藝術的總稱，將民間說唱稱之為「曲藝」，那是五四運動之後的事情。曲藝，屬於藝術範疇，它是以文學為基礎，配以音樂和表演的綜合性藝術，或者對某種音樂形式賦之以口頭文學形式，包含著文學、聲樂、器樂、表演等因素；而民間說唱側重於文學方面，主要是從文學角度探討作為曲藝表演底本的構成，屬於民間文學範疇。當然，承認二者的區別，並非人為地劃分楚河漢界，使之截然分開，只是指出各有側重罷了。實際上，在學術研究中，注意其綜合性特點，立體性、全方位地研究民間說唱，更有利於我們深刻理解其文化品格和藝術特徵。民間說唱遍及各民族、各地區，內容豐富，形式多樣，據不完全統計，全國有四〇〇餘種，活躍在東北的就有一〇〇多種。

所謂唱故事，是指這一類作品的故事情節主要採用韻文形式表現出來。其中有腔有調、有轍有韻，並有鼓板絲絃伴奏的稱為演唱體，包括大鼓、漁鼓（道情）、彈詞、墜子、琴書、好來寶、八角鼓、單弦等；無樂器伴奏，只擊節吟誦具有一定音樂性的則稱為韻誦體，如相聲、快板書、山東快書等。

無論是演唱體，還是韻誦體的民間說唱大都是從民歌、小調、民間曲牌的基礎上發展演變而來的。內容上以反映廣大民眾的現實生活為主，有歷史題材的，謳歌農民起義，揭露舊社會的黑暗，如《長阪坡》《鬧江州》等；有抨擊

---

1　鄭振鐸：《中國俗文學史》。

封建禮教的，表達人們追求婚姻自主的美好願望，如《小兩口抬水》；有的則表現民眾的詼諧情趣，洋溢著喜劇色彩，如河南墜子《偷石榴》，反映了舊時代不合理的婚姻制度，「十九歲媳婦十歲郎」，未來的新郎不諳世事，偷石榴偷到了老丈人後花園裡，隨即被抓住，而抓「賊」者恰是未過門的媳婦。它以喜劇的形式揭露不合理的包辦婚姻，女婿的無辜和媳婦的自強都顯示了即使在農村也萌生了自由民主的思想。唱故事類的民間說唱藝術形式上篇幅不長，妙趣橫生，唱詞有的以精煉明快取勝，有的以細膩刻畫人物見長，受到了廣大群眾的喜愛。

# 一、東北民間説唱的源流與發展

## （一）東北民間説唱的淵源

　　曲藝發展的歷史源遠流長。早在古代，秦漢時期，中國民間的說故事、講笑話，宮廷中俳優（專為供奉宮廷演出的民間藝術能手）的彈唱歌舞、滑稽表演，都含有曲藝的藝術因素。

　　到了唐代，講說市井小說和向俗眾宣講佛經故事的俗講的出現，大曲和民間曲調的流行，使說話伎藝、歌唱伎藝興盛起來，自此，曲藝作為一種獨立的藝術形式開始形成。唐代說唱藝術正式形成，寺廟裡和尚用來宣講佛法經文的「變文」，可以說是民間說唱的直系祖先。為了吸引善男信女，「變文」講經說法採取韻散結合的方法，有說有唱。除了講唱佛經外，後來也用它演唱歷史傳說或民間故事，如敦煌石窟中發現的變文，就是唐至宋初「俗講」話本，其中有《伍子胥變文》《李陵變文》《王昭君變文》《孟姜女變文》，它們直接影響了宋代的小說和講史的發展。

　　薛寶琨認為：「變文奠定了以演唱者為中心的第三人稱敘述方式。演唱者不是作為角色而是作為演員自己直接與觀眾交流感情。演唱中的人物以若虛若實、忽明忽暗的方式，或由演員虛擬，或由敘述交代，形成錯落有致、靈活多變、多層次多角度的表現，從而達到線索單純、視角集中、距離恰當的藝術效果。從藝術風格分析，變文奠定了演唱藝術抒情寫意的敘事詩格局，使故事性和抒情性，懸念和詩意，人物的行動、內心和他周圍環境景物等，達到巧妙、和諧的統一。」[2]

　　到了宋代，由於商品經濟的發展，城市繁榮，市民階層壯大，說唱表演有

---

2　薛寶琨：《中國的曲藝》，中國國際廣播出版社 2010 年版，第 10 頁。

了專門的場所和職業藝人，說話伎藝，鼓子詞、諸宮調、唱賺等演唱形式極其昌盛。孟元老的《東京夢華錄》、耐得翁的《都城紀勝》都對此作了詳細記載。說唱藝術至宋代進入了繁榮期，商業經濟的發展，促進了都市的繁榮，出現了一批專業藝人，並且有了作藝的場所「勾欄」和「瓦舍」，各種說唱活動十分活躍。金代的「諸宮調」、北宋的「合生」「商謎」「說渾話」、南宋的「雜扮」「陶真」及各種雜曲小調形式相當盛行。南宋詩人陸游詩《小舟游近村舍舟步歸》之三記述了宋代鼓書藝人的活動場面：「斜陽古柳趙家莊，負鼓盲翁正作場。身後是非誰管得，滿村聽唱蔡中郎。」蔡中郎即蔡伯喈，從盲翁負鼓演唱蔡伯喈的故事中可知鼓書藝術流布之廣。

元代、明代有詞話、彈詞、鼓詞等說唱形式興起。清中葉以後，由於社會經濟和生活方式的變化，大型的鼓詞講唱逐漸為「摘唱」所代替，民間藝人迫於生計，常將大部鼓詞中的精華部分摘出單唱，這樣，講說部分壓縮，成為純粹的唱類曲種，「子弟書」就是由鼓詞蛻變而來的形式之一。

明清兩代及至民國初年，伴隨資本主義經濟萌芽，城市數量猛增，大大促進了說唱藝術的發展，即一方面是城市周邊地帶富有濃郁地方色彩的民間說唱紛紛流向城市，它們在演出實踐中日臻成熟，如道情、蓮花落、鳳陽花鼓、霸王鞭等；另一方面一些老曲種在流布過程中，結合各地地域和方言的特點發生著變化，如散韻相間的元、明詞話逐漸演變為南方的彈詞和北方的鼓詞。這一時期新的曲藝品種，新的曲目不斷湧現，不少曲種已是名家輩出、流派紛呈。我們今天所見到的曲藝品種，大多為清代至民初流行的曲種，我國民間說唱歷史悠久，形成了富有民族特色的藝術傳統。先秦時期的倡優（又稱俳優）表演可以說是民間說唱最早的萌芽，《禮記》《國語》《左傳》都有記載，《史記·滑稽列傳》中記載了優孟、優旃、淳于髡三位俳優，他們善於用調笑、戲謔的形式向統治者進諫，最終為君王所接受，帶有一定的滑稽表演的因素。

一九五七年在四川成都天回鎮漢墓出土了漢代「說書俑」一件，一九七九年又在揚州邗江胡楊一號西漢木槨墓中出土了木質「說書俑」兩件，這幾件說

書俑神態逼肖，風趣形象，表明漢代在保留滑稽表演的同時已逐步向說書藝術邁進。

明末清初，在努爾哈赤與明軍李成梁交戰爭城奪地期間，遼寧、吉林大量漢人居民被強遷入山海關以西，使得遼寧、吉林腹地大部分村莊「十室九空」，大量農田荒蕪。清王朝定都北京後仍有相當數量的滿族旗丁駐在東北故地。明末清初有千百萬頃荒地無人耕種，隨著清朝實行「移戶設屯」政策，召回大批漢人出關開墾荒地，又有大量滿族士兵返鄉耕種，農業手工業得到發展。清初遼寧及吉林黃龍府（今吉林農安）已有單鼓燒香活動。一六三三至一六四二年隨著漢八旗的建立，單鼓燒香活動在漢人群中開始流行。

鄭振鐸先生在他的《中國俗文學史》中設專章論「鼓詞與子弟書」。他寫道：「『鼓詞』為流行於北方諸省的『講唱文學』，正像『彈詞』之流行於南方諸省的情形相同。彈詞以琵琶為主樂；鼓詞則以鼓為主樂。」早在明末清初，這種鼓詞就在北方各省傳開。「鼓詞所敘述的，大都為金戈鐵馬、國家興亡的故事，多是長篇大幅的，對於戰爭的描寫、兵將的對壘，特別加以形容，這大約是北方人民特嗜之所在吧。」到了清中葉，這種大規模的鼓詞逐漸減少，多為「摘唱」其精華。

康熙十年（1671），隨著東北漢人人口增多，遣發直隸等省流人數千到船廠造船，康熙十二年建烏拉城，吉林成為中心重鎮，文化繁榮，單鼓、蹦蹦等應運而生。原來居住在黑龍江一帶的錫伯人奉命遷到盛京，錫伯人的曲藝「念說」也盛行一時。

自順治十年（1653）至康熙九年（1670），清政府為緩解滿漢矛盾，穩定社會秩序，先後頒佈「聖諭」六條、「十六條」及雍正年間「聖諭廣訓」，要求大力進行旨在促進民族和睦、社會穩定方面的宣傳，詔令全國和府、將軍、州、副都統、縣於每月朔望日，司鐸率各處紳耆進行頌解。為廣泛宣傳聖諭，各州都統、縣都請民間藝人以說唱形式巡迴宣傳成為一種常態。

乾隆四十五年（1780）至咸豐、同治年間，清政府繼續實行「移戶設屯」

政策，大批開戶旗丁湧入各地新設官屯，農業人口急遽增加，從清初葉到乾隆年間，被遣戍到黑龍江的流人就數以萬計，其中官宦政客、文人學士、優伶藝人，還有大批落荒的災民。他們不僅帶來了中原手工業，還帶來了中原文化和說唱藝術，活躍了當地的文化生活。在外來人口密集地，都有蹦蹦等說唱形式出現。

圍坐團團密復疏，開場午正到申初。
風高萬丈紅塵裡，偏有閒人聽說書。

棚棚手內抱三弦，草紙遮頭日照偏。
更有一般堪笑處，新聞編出《太平年》。

詩出自乾隆時楊米人的《都門竹枝詞》，形象地描繪了人們爭相觀看鼓詞的情景。

鼓詞是流行於我國北方的一種說唱音樂，它的產生和宋元的鼓子詞和詞話有一定的聯繫。鼓詞之名，明代已有。最早使用此名的是賈鳧西，他作有《木皮散人鼓詞》，是一部較好的鼓詞作品。現存最早的鼓詞傳本是明萬曆、天啟年間刊印的《大唐秦王詞話》。

鼓詞早期作品規模較大，清中葉後，為了適應市民的欣賞趣味和各種演出場地，鼓詞逐漸趨於小型化，出現了從長篇鼓詞摘取部分精彩唱段的「摘唱」及演唱短篇故事的「段兒書」等形式。

康熙二十四年（1685）清廷廢止海禁後，航運無阻，經濟、文化交流對遼寧影響很大，昆高笛曲流布奉天、鞍山、營口等地。清乾隆年間遼西農村產生了一種屯大鼓，清末定名為「奉天大鼓」，後來逐漸流傳到東北各地及京津一帶，解放後定名為東北大鼓。嘉慶十七年（1812）北京子弟書傳入遼寧，形成以韓小窗、喜曉峰等為代表的子弟書作家群。清末，到近代，說唱的鼓詞有京

音大鼓、奉天大鼓、梨花大鼓等等。最重要的是「子弟書」。「所謂『子弟書』是指八旗子弟的所作。八旗子弟漸浸潤於漢文化，遊手好閒，鬥雞走狗者日多，遂習而為此種鼓詞，以自娛娛人，但其成就卻頗不少。」[3]子弟書，西調著名作者羅松窗，有作品《大瘦腰肢》《鵲橋》《出塞》《上任藏舟》《百花亭》等；東調的著名作者韓小窗，有作品《周西坡》《託孤》《千鍾祿》《寧武關》《長阪坡》等，子弟書的作者多是民間的無名氏作家，即使少數具名的作者，其生平亦語焉不詳。作為流行於清乾隆、光緒年間的一種滿族說唱藝術，子弟書盛行於北京和東北地區。它的內容多取材於明清小說和戲曲故事，但在內容上比它更趨獨立豐滿，在敘事技巧和主題深化上，藝術手法以及結構上更有很大的變化。

道光年間，雲南花鼓藝人楊和來到直隸（今河北省）改唱「蓮花落」，並收下四個門徒，四人分別在唐山、熱河、瀋陽、黑龍江寧安演出和傳藝，播下說唱種子。這時間並有蒙古族烏力格爾、好來寶傳入。

一八四〇年鴉片戰爭以後，一些有技藝的破產農民，加入了民間說唱行列，出現賣藝為生的新格局。清代初期中期產生的曲種經過多年的藝術積累，已經比較成熟。一些本地曲種二人轉、蓮花落、東北大鼓、拉洋片，逐漸得到廣大民眾的認可。此時的說唱藝術，擴大了傳播範圍；各曲種都出現了一些深受歡迎的藝人；一些曲種唱腔和表演上有了較大提高；有些曲種逐漸形成了自己的地方特色。如東北大鼓形成不同流派，進入了一個新階段。

光緒二十九年（1903）中東鐵路全線通車，東北地區與京津冀經濟、文化、藝術的交流進一步密切。京、津、河北、山東、河南等地的曲藝藝人紛紛來關外謀生，進一步促進了東北地區說唱藝術的發展和繁榮。

單弦，又稱八角鼓，乾隆年間已非常流行。八角鼓是單弦的主要伴奏樂器，李聲振曾在《百戲竹枝詞》裡提到過這種樂器，說它「形八角，手擊之以

---

3　鄭振鐸《中國俗文學史》，第402頁。

節歌，都門有之」，因此單弦初時稱八角鼓。單弦的早期演唱形式為三人或多人分別彈三弦、打八角鼓拆唱，後來在同治、光緒年間，隨緣樂創為一人自彈自唱的形式，稱之為單弦。至此，單弦之名始被運用。

單弦的音樂結構多是岔曲頭、岔曲尾，中間插入若干曲牌。常用的曲牌有《太平年》《云蘇調》《湖廣調》《疊斷橋》《金錢蓮花落》等。傳統曲目多取自古典小說和民間故事，如《鳳儀亭》《黛玉葬花》《杜十娘》《十里亭》等，單弦的流傳地區主要在北京、天津、東北等地，著名藝人要首推隨緣樂。

隨緣樂，本名司端軒，單弦的創始人，生活於清道光、咸豐年間。他對八角鼓的演出形式、所用音樂等都進行了革新，改群唱為演員用三弦自彈自唱的形式，創單弦之名，並於光緒六年（1880）前後在北京的茶肆裡用新的形式演出，轟動一時。隨緣樂在單弦唱腔裡吸收了《南城調》《云蘇調》等流行民間說唱曲調，並使曲詞通俗化，大大豐富了單弦的表現力，擴大了單弦的影響力，使之迅速流傳到各地。他編寫演唱的單弦曲目有《十粒金丹》《武十回》《翠屏山》等，有些作品至今仍演唱不衰。

明清說唱音樂十分豐富，除上述的鼓詞、彈詞、牌子曲三大類外，琴書、道情等說唱形式也風靡城鎮、鄉村。如為人熟知的有山東琴書、安徽琴書、浙江道情、江西道情、湖北漁鼓等。這時的少數民族的說唱音樂也有一定的發展，蒙古族有好力寶，白族有大本曲等。明清時的說唱音樂不僅曲種豐富、形式多樣，在表演技巧上也已達到很高的水平。劉鶚《老殘遊記》第二回曾對梨花大鼓藝人王小玉的高超演唱技術有細緻生動的描寫：

忽羯鼓一聲，歌喉遽發，字字清脆，聲聲宛轉，如新鶯出谷，乳燕歸巢。每句七字，每段數十句，或緩或急，忽高忽低；其中轉腔換調之處，百變不窮，覺一切歌曲腔調俱出其下，以為觀止矣。……王小玉便啟朱唇，發皓齒，唱了幾句書兒。聲音初不甚大，只覺入耳有說不出來的妙境：五臟六腑裡，像熨斗熨過，無一處不伏帖；三萬六千個毛孔，像吃了人參果，無一個毛孔不暢

快。唱了十數句之後，漸漸的越唱越高，忽然拔了一個尖兒，像一線鋼絲拋入天際，不禁暗暗叫絕。哪知她於極高的地方，尚能迴環轉折。幾囀之後，又高一層，接連有三四疊，節節高起，恍如由傲來峰西面攀登泰山的景象：初看傲來峰削壁千仞，以為上與天通；及至翻到傲來峰頂，才見扇子崖更在傲來峰上；及至翻到扇子崖，又見南天門更在扇子崖上，愈翻愈險，愈險愈奇。那王小玉唱到極高的三四疊後，陡然一落，又極力騁其千回百折的精神，如一條飛蛇在黃山三十六峰半中腰裡盤旋穿插，頃刻之間，周匝數遍。從此以後，愈唱愈低，念低愈細，那聲音漸漸的就聽不見了。滿園子的人都屏氣凝神，不敢少動。約有二三分鐘之久，彷彿有一點聲音從地底下發出。這一出之後，忽又揚起，像放那東洋煙火，一下子彈上天，隨化作千百道五色火光，縱橫散亂。這一聲飛起，即有無限聲音俱來並發。那彈弦子的亦全用輪指，忽大忽小，同他那聲音相和相合，有如花塢春曉，好鳥亂鳴。耳朵忙不過來，不曉得聽哪一聲的為是。正在撩亂之際，忽聽霍然一聲，人弦俱寂。這時台下叫好之聲，轟然雷動。

宣統三年（1911）推翻清政府，一九一二年建立中華民國，關內移民相繼大量湧入東北，為曲藝的繁榮和發展提供了有利的條件。曲藝名家紛紛前來關外獻藝，演出曲藝場經營興旺，僅奉天（瀋陽）就達七十五家，觀眾兩萬餘人。

民國元年七月，受新思想的影響，政府開始重視曲藝藝術的管理，奉天省事物公所奉令制定了「徵求通俗唱本簡章設立模範說書館」「評書鼓書研究社」等，以提高藝人的思想認識。

民國初年至十年，因黃河氾濫和瘟疫橫行，黃河沿岸難民數萬人流入東北，隨之，有更多的中原和京津曲種例如河南墜子、什不閒、山東洋琴、相聲、數來寶等傳入。

東北地區的曲藝演出，開始呈獻出職業化特點：演出組織規範；藝術流派

逐漸形成；高粱紅唱手向四季青唱手轉變，民國時期蹦蹦藝人遍及東北地區的林區、金礦等大小村寨。以黑龍江蘭西縣傅金財為代表的二人轉，在長期的演出實踐中，改冀東口音為龍江口音，以唱取勝，創立了具有北方特點的北路二人轉。吉林則形成了演唱柔和味足、表演穩中浪的東口二人轉。遼寧的蹦蹦藝人更是層出不窮，遍及村村寨寨。遼西名藝人首推黑山的龐奉，他身懷絕藝，走南闖北，影響廣泛，傳人甚多。瀋陽城南的徐小樓、趙文山、張振忠、黃彩霞技藝超群，當時有「城南四將」之稱。

## （二）民間藝人的愛國激情

民國二十年（1931）九一八事變後，日偽政權將茶社等曲藝演出納入社會教育範疇，設立演藝協會等行業組織，監控社會文化動態。儘管偽滿政府對曲藝藝人淫威橫行，曲藝藝人卻如同大道邊上的車轆轆菜，壓不死，沖不垮，以堅強的生命力與統治者周旋頑抗。

日本帝國主義的侵略行為，激起中華民族的全民義憤，很多曲藝藝人都參加過抗戰宣傳。西河大鼓藝人陳亮、王香桂、白玉鳳等每到茶館「上地」，都先上具有民族氣節和反抗精神的書目《精忠報國》《明英烈》《楊家將》《呼家將》《薛剛反唐》等借古諷今的歷史故事。有些演員還在演出正段前加上自編小段《還我山河》《盧溝橋事變》。黑龍江省方正縣二人轉藝人「大絞錐」「姚傻子」冒著殺頭的危險，繞過鬼子的多道哨所，到山區為抗聯送糧送藥。

一九一〇年日本侵略朝鮮，「日韓合拼」，朝鮮愛國志士和勞動人民，背井離鄉，流離失所，大量流入中國遼、吉、黑地區，一些民間藝人將盤索裡等朝鮮族曲種傳入中國。

一九四〇年抗聯第三路軍總指揮部還組織戰士用蓮花落、皮影調、二人轉、鼓詞等形式，演唱《救國雪恥》《抗日歌》《勸日本士兵反正》等抗日作品鼓舞士氣。

隨著商業發展的需求，曲藝演員張青山（評書）、金慶嵐（評書）、霍樹

棠（東北大鼓）、王香桂（西河大鼓）等，不時應邀到各地放送局（廣播電台）演出。當時的《大同報》《實話報》等也開闢專欄，連載《雍正劍俠圖》《洪武劍俠圖》《水滸拾遺》等長篇書目，客觀上促進了書曲藝術的發展。

一九四五年抗戰勝利。東北人民擺脫了殖民統治。曲藝界積極編演新作品，揭發日寇的滔天罪行。抗戰勝利後不久，由於解放戰爭全面打響。軍事爭奪激烈，社會局勢動盪，許多藝人改操他業，以乞討餬口。

一九四七年十月，中共中央頒佈土地法大綱，東北解放區人民掀起轟轟烈烈的土地改革、參軍參戰運動，曲藝藝人創作了大量的新曲藝節目配合黨和政府的中心工作。舒蘭縣蹦蹦藝人李慶云、李青山自編了《窮人翻身》《搞生產》；榆樹縣蹦蹦藝人谷振鐸、楊福生編演了《送郎參軍》《土地大翻身》；通化民間藝人張志信等創作了東北大鼓《高成金擁愛傷兵》、蓮花落《新編十二月》；延邊朝鮮族文藝工作者崔壽峰編演了朝鮮族「說話」《兄妹的命運》《解放的喜悅》等，都深受廣大群眾的歡迎。

經過三年解放戰爭，遼瀋戰役結束，東北地區全部解放。東北的曲藝藝人，從此不再受壓迫，當家做了主人，開始了新的生活。

東北大鼓是流傳於我國遼寧、吉林、黑龍江及北京、天津、內蒙古、河南、河北等地區的一種說唱藝術。從萌芽、產生、發展到成熟，東北大鼓經歷了二百多年的時空演變，現已成為我國北方地區產生最早、影響最大、傳播最廣的說唱音樂之一。但是，像許多中國傳統音樂文化一樣，東北大鼓的現狀堪憂，瀕臨失傳。為了復興這一古老的說唱音樂藝術，我們有必要對它所生成、興盛及衰微的生態環境以及歷史過程給予回顧，以期對這一曲種的保護與發展有所裨益。

東北大鼓自創建以來，一直是一種以鼓板擊節、三弦等樂器伴奏，以韻文說唱故事為主要手段的說唱藝術形式。東北大鼓在各地區的長期發展中，吸收了不同地區的地方語言音調，因此逐漸形成了不同的演唱風格，產生了眾多流派。劉桐璽是「江北派」的創始人。「江北派」的建立，不僅豐富了東北大鼓

的唱腔體系和表現內涵，更重要的是體現了關東文化土壤的深厚和多元。而劉桐璽則是這肥沃土壤和多元文化的耕耘者和拓荒人。

新中國的成立，迎來了民間說唱發展的春天，它以其短小靈活、深刻有趣等特色而吸引著廣大觀眾。進入新時期後，我國曲藝團體走出國門，到不少國家進行友好訪問演出，受到外國觀眾的歡迎。這說明民族民間說唱正在走向世界，成為人類文化的寶貴財富。

# ▌二、民間說唱在文藝史上的特殊地位

　　民間說唱的總稱為曲藝。曲藝作為中國最具民族民間色彩的表演藝術，在中國整個的文藝發展史上，占有十分重要的地位。

　　首先，曲藝是中國民族民間歷史和民間文學的特殊載體。中國歷史上各個少數民族的史詩以及許多民歌與敘事詩，都憑曲藝藝術的「說唱」得以傳承、弘揚和保存。僅以世界聞名的中國三大民族史詩——藏族史詩《格薩爾王傳》、柯爾克孜族史詩《瑪納斯》和蒙古族史詩《江格爾》——的最後完成、定型與保存傳播為例，客觀上主要是依靠民族民間的「說唱」藝人蒐集彙總、整理加工並「說唱」表演而得以傳承的。其根本標誌是這些史詩的傳承系統與機制，實際上是以其傳承而形成的史詩「說唱」式曲藝曲種的生存、發展來體現的。至於如漢代敘事長詩《孔雀東南飛》與曲藝「說唱」的血肉關係，更是這種現象的有力註腳。

　　其次，曲藝是中國古典章回體長篇小說和許多戲曲劇種所以形成的橋樑與母體。換言之，曲藝在其歷史發展中催生了中國古典長篇小說，孕育了諸多戲曲劇種。中國古典長篇章回體小說《三國演義》《水滸傳》《西遊記》和《封神演義》等的完成，都是曲藝直接孕育催生的結果。中國由北至南包括吉林吉劇、黑龍江龍江劇、北京曲劇、山東呂劇、浙江越劇等地方戲曲特別是其聲腔的形成，也莫不直接源自當地的說唱藝術劇種，如二人轉、單弦、山東琴書和嵊州唱書，從而使得曲藝同時成為孕育其他藝術的「母體藝術」。

　　最後，曲藝以其自身的存在，不僅為其他藝術提供了文學題材，而且深刻地影響並培育了中國人的藝術審美情趣及精神氣質。

# 三、民間說唱的藝術本質

　　民間說唱藝術作為一門表演藝術，是用「口語說唱」來敘述故事、塑造人物、表達思想感情並反映社會生活的。正如戲曲藝術的本質特點是「以歌舞演故事」，民間說唱藝術的本質特徵當是「以口語說唱故事」。這是民間說唱藝術有別於其他藝術門類的本質屬性。因為主要的藝術手段是「口語說唱」，所以曲藝的藝術形式相對地比較簡單：由一人或幾人說演；或者由一人或幾人演唱，輔以小型樂隊（往往是三五件樂器）伴奏。又因為是以口頭語言進行說唱，所以其表演方式是以第三人稱的敘述為主，間以第一人稱的模擬代言。這樣，在舞台表演上便體現出「一人多角」「跳出跳入」「一人一台大戲」的特點，從而與戲曲、話劇、影視等表演藝術的「角色扮演式表演」大異其趣，即所謂「說法中現身」與「現身中說法」之別。

　　作為中國最具民族特點和民間意味的表演藝術形式集成，曲藝具有這樣幾個主要的藝術特徵：首先，曲藝表演是以「說」和「唱」為主要表現手段的，所以要求它的語言必須適於說或唱，一定要生動活潑、簡練精闢並易於上口。其次，曲藝不像戲劇那樣由演員裝扮成固定的角色進行表演，而是由演員裝扮成不同角色，以「一人多角」的方式，通過說、唱，把各種人物、故事表演給聽眾。因而曲藝表演比之戲劇，具有簡便易行的特點。其三，曲藝表演的簡便易行，使它對生活的反映快捷，曲目、書目的內容多短小精悍，因而曲藝演員通常能夠自己創作，自己表演。其四，曲藝以說、唱為藝術表現的主要手段，因而它是訴諸人們聽覺的藝術，它通過說、唱刺激聽眾的聽覺來驅動聽眾的形象思維，在聽眾的思維想像中與演員共同完成藝術創造。其五，曲藝演員必須具備堅實的說功、唱功、做功和高超的模仿力，演員只有具備了這些技巧，才能將人物形象刻畫得惟妙惟肖，使事件的敘述引人入勝，從而博得聽眾的欣賞。

民間說唱在長期的發展中形成了獨自的特點，概括起來主要有三個方面：

一，民間說唱為敘述體的口頭文學，具有敘述性強的特點。它同代言體的民間小戲在表達方式上有明顯的區別。民間說唱屬於第三人稱敘述體，敘述也叫「說表」「表敘表唱」，即民間藝人以第三者的身分給觀眾說故事、唱故事、說笑話，同時要求在敘述故事的過程中輔佐以適度的摹擬性的手勢表演。有人把戲劇的表演稱作是「現身中的說法」，而把說唱比喻為「說法中的現身」，意思是說，戲劇表演中「現身」，即扮演、摹擬是最主要的，「說法」即通過敘述闡明「法旨」則是輔助的；民間說唱則強調「說法」，是一種「表敘表唱」為主，「進退轉換」為輔的藝術，「現身」即摹擬表演只不過是輔佐說唱使之更形象生動的一種手段而已。在戲劇表演中行當分明，生、旦、淨、末、丑各扮一個角色，很少兼跨；而民間說唱的演唱者卻是「一人多角，跳進跳出」，可謂「眾生萬相，皆備於我」，生旦淨末丑，老虎獅子狗，全由藝人一張口說出，往往根據演唱中敘述的需要時而摹擬甲，時而摹擬乙，既可客觀地介紹，也可暫時進入角色唱敘，十分靈活便當。

二，民間說唱演唱簡便、靈活，具有輕便性。表現在說唱的作品短小精悍，演員少，道具簡單，化妝也只是點綴，佈景大可不必，它同群眾見面，不受任何物質條件的限制，村頭路口，街邊巷尾，有台無台都可演，鼓板一打就開場，可以隨時深入農村城鎮演出，素有「文藝輕騎兵」之稱。

三，民間說唱的語言樸素易懂，具有通俗性。說唱是語言藝術，以口語為媒介，通過對言語的藝術處理，包括對口語的語音、語義、語調、節奏和韻律的處理，來喚起聽眾的想像，因此語言要求口語化，具有感染力，如山東快書《東嶽廟》基本上是七字句，為「二二三」句型，但也間雜一些長句子，整散結合，句式靈活，非常接近生活中的活語言。

四，曲藝是最接地氣、與最基層的民眾命運相吻合的藝術，演繹著各種民間民俗，濃濃的鄉情，濃濃的民俗，是最有生命力的藝術。這就是曲藝在民間久演不衰的秘訣。

以上是四百來個曲藝品種藝術特點的不同程度的近似之處，是它們的共性。而四百多個曲種各自獨立存在，自有其個性。不僅如此，同一曲種由於表演者之各有所長，又形成不同的藝術流派，即使是同一流派，也因為表演者的差異各有特色，這就形成曲壇上百花爭豔的繁榮景象。

第二章 ——

# 東北二人轉的源頭與本質

二人轉是東北地區重要的非物質文化遺產，純粹是東北民間自發地創作的鄉土藝術，創始至今已經走過了三百多年的歷史。作為一種民間說唱藝術，它突破了喜劇的傳統框架，具有濃厚的生活氣息和淳樸的地方特色，也因此受到廣大群眾的喜愛。隨著社會文化的轉型和媒介環境的變化，東北二人轉早已經突破了東北，輻射到了全國。但流傳到全國各地的二人轉，並不是東北文化土壤中產生的「純粹」的二人轉，而是一些掛著二人轉招牌的「低俗玩意兒」，是對二人轉本體的詆毀。本書正是對二人轉發展與流變的正本清源。

# 一、三百年的起源與流變

從十八世紀中葉到二十世紀中葉這二百年間，東北人在進行著冷峻的藝術選擇，創造了自己的民間小戲形態。我們十分敬服老一代民間藝人，敢於拿黃河流域的七百多年的曲藝和五百多年的戲曲做參照系，並且在那些登峰造極的戲曲劇種面前宣告二人轉審美特徵的勇氣。縱觀二人轉三百餘年的歷史，其本體營造大體可以分為五個審美歷程。

## （一）原始多元型的拓荒期

關於二人轉起源問題，有多種傳說：周莊王傳說，范丹傳說，李夢雄兄妹逃難帶來的傳說等，傳說終歸是傳說；現代人又說二人轉是「闖關東」人從蓮花落帶過來的，又說二人轉起源於薩滿教，等等。這些傳說的根源是不承認漢人是東北的土著民族，漢文化不是東北的主體文化。經過考證合乎邏輯的事實都說明，二人轉起源於東北民間草根文化，是三百年前東北土生土長的漢人民間藝術。東北氣候寒冷，廣袤的松遼平原一進入冬天就是農閒，漫漫長夜，「貓冬兒」的人們靠什麼過活？弄個火盆土炕上圍坐一團，唱小曲、講軰故事、說笑話、打哨皮，你一句我一句，傳統的，現代的，逗得大夥兒哈哈一笑，各種情緒、情感就都得到了宣洩。可以說，東北惡劣的自然地理環境逼生了屬於北方特有的文化。這些民間語言充滿了生動、鮮活幽默的種子，生命力非常旺盛，都呈現出東北人性格開朗、率直，說話一步到位，形成草根文化土層裡特有的幽默感。這就萌生了二人轉裡調解氣氛、製造笑料、一串串即興的說口，打下了喜劇性藝術深厚的根基。

若說二人轉的起源，至少有三個根基：

一是「乞討藝術」，就是破產農民討飯的曲子，多半是「蓮花落」，或者「鳳陽歌」；二是「群樂藝術」，所謂「大秧歌打底，蓮花落鑲邊」，多半來自

遼南的東北大秧歌「下清場」「小秧歌」等形式；三是「笑話藝術」，農閒時，大長的夜晚，圍著火盆講瞎話、打哨皮、閒扯葷故事。這三種藝術形態，全面概括了二人轉的源頭。

人最原始的「基本需要」，是在勞動中解決飢餓的需要。破產的農民「乞討」是其中一種最原始的求生方式。可是「乞討」的農民，為了有效地「乞討」，在探討一種形式，那就是「說唱方式」。但中國農民行乞活動為什麼多數採取用韻的歌唱方式，而不採用古希臘的演說方式呢？

「乞討者」在錦州一帶多唱「難民苦歌」，實際是一面打著竹板敲著拍節，一面哼唱「積德行善」或頌揚祝福的詞句。

從社會心理學角度分析，唱苦歌乞討至少有三個作用：

一，「唱」比「說」容易克服「行乞者」羞於當眾開口的心理障礙。西南少數民族青年男女對歌求偶，就是把當面不好說的內容，用「歌唱」的方式表達出來，當然也有用幽默、智慧征服對方的意思。

二，音樂是心靈的符號，是理順心理、疏通感情的媒介。乞討的人們並沒有意識到「音樂與詩的結合」，會生成一種「說唱方式」。「說唱方式」，可以擴大音樂形象的審美折射力度，容易使聽者愉悅、動情，產生同情心與感染力，可以使堅硬而又吝嗇的心靈讓步。

三，即興「胡嘞嘞」的順口溜，往往含有可笑的滑稽色彩，加以音樂形象的張揚，苦中作樂，娛人娛己，尋覓了生命，也尋覓了樂與美，從而堅定了生命追求的信心和意志，把人從精神壓抑中解脫出來。為什麼在「乞討」路上還保持著快樂的情緒？貧苦與快樂幾乎是孿生的姐妹，因為此時「痛苦是沒有參照系」的，人們只能快樂地接受著最原始的物質滿足。所以，對於「乞兒」能有歌唱和歌唱的去處就已經很滿足了。

在舊社會，民間的「藝」與「乞」，無論謀生行為，還是作藝行為，都是分而不離的。「一妓二乞三戲子」，均屬社會地位「最下且賤者」，朝不保夕，備受欺凌，終日掙紮在生命線上。許多台上的唱得很紅的藝人，走下舞台也沒

完全脫離沿街「藝討」的生活。遼西藝人王賽是當地的名唱手，也免不了經常地「遊唱乞食於市」；吉林名藝人李青山、王興亞，在大年三十兒晚上還沿街乞討。王興亞，藝名「小駱駝」，號稱江東名唱手，就在一次「藝討」中凍死路旁，他的「駝峰」能載荷多少沉重的藝術生命的重負，最後以生命與熱血的代價留下感人淚下的唱腔，留下「丑角藝術」的搞笑身影，在鄰村「祈福迎祥」的鞭炮聲中，倒在寒冬凜夜裡，悄然逝去。他們是二人轉藝術的拓荒者。

第二種是「半乞半藝」的大秧歌。大秧歌本是慶豐收、祈神、慶節日的群樂藝術，但也有「藝討」的因素，專唱些討財主喜歡的「拜年嗑」「吉利詞」。如秧歌隊進了財主大門，「拉衫兒的」（秧歌頭）便唱道：

一進大門抬頭觀，
觀觀財主的燈籠竿。[1]
燈籠竿好比搖錢樹，
搖錢樹下金馬駒拴。

咱給財主來拜年，
財主一定發大財，
財主好樂咱就唱，
我點到誰名誰就出來。[2]

這是最老的秧歌條子，還有一種唱法：

一進大門抬頭觀，

1　東北民俗，過新年誰家的燈籠竿高大，財神也可以最先看到，能招財進寶。
2　車前子：《梨樹二人轉史記》，見四平市藝術研究室 1993 年編印《藝術研究文集》。

觀觀您老燈籠竿；

燈籠竿上搖錢樹，

燈籠竿下金馬駒拴。

一進大門抬頭觀，

您老毛驢槽上拴；

小毛驢不是值錢寶啊，

推碾子拉磨跑得歡。[3]

　　拉衫兒的也即興編詞。東北大秧歌早在明末清初就很興旺，扮男扮女，對扭對唱，對逗對浪。東北農村大秧歌很有歐洲狂歡節的性質，金蛇狂舞，人們不是被動地觀賞，而是置身於歡樂之中，使平日裡悲苦貧困的物質生活得到一些精神的補償。娛樂需要，也是謀生需要；謀生需要，利用了藝術手段。

　　大秧歌那種忘我的迷狂精神，來自於漢人與北方多民族的融合。

　　吉林市一帶秧歌的規模之大，組織之嚴謹，是無與倫比的。每逢年節，辦秧歌會以壯聲勢，演出有比賽性質，大多由秧歌藝人組織發起，有盈利目的，賞錢大家分。秧歌隊前領軍有「新春大喜」和「新春大吉」大字書寫的兩面大旗和兩面大銅鑼開道，鼓鈸嗩吶殿後。鑼鼓後面是指引一隊行動的「沙公子」，手拿扇子，身披斗篷，頭戴小生巾，率領「上裝」臘花和「下裝」丑角組成若干副架，「上裝」也叫「包頭的」，用青布纏個髮髻，戴上用花布或毛巾做的花圍子，身穿綢緞或花布做的綵衣和彩裙，一手拿扇，一手拿手絹兒。「下裝」戴丑帽，身穿丑褂、彩褲、扎腰包或綢帶，「上裝」和「下裝」是秧歌隊的基本成員。

---

3　遼寧老藝人楊樹君回憶，見《曲藝志資料》第二輯，《中國曲藝志‧遼寧卷》編輯部編印。

秧歌圍著「龍」的圖騰起舞，在對龍的崇拜中含有對龍戲耍之意，秧歌舞的最基本形態是舞龍姿，仿龍行，左右上下盤旋起伏之狀，手臂向上，歡快高揚，象徵龍的騰雲致雨的陽剛之美。「沙公子」用扇子指揮變換隊形，秧歌的舞蹈出現「一字長蛇」「二龍吐鬚」「走 S 字」「盤龍卷」「四面斗」「八面風」「雙插花」「卷白菜花」「龍擺尾」等隊形。「鐙月交輝照八關，蟠龍技熟斗獅嫻」[4]等，就是模擬龍的翻轉騰挪的審美實證。[5]

在狂歡中秧歌隊裡又有「跑旱船」「大頭人」「跑驢」「竹馬」「耍獅子」「耍龍燈」「推車兒」「老漢背少妻」等。這對二人轉的舞蹈、表演、故事情節以至插科打諢，都有一定影響。有些地方的秧歌隊裡也有一個「老韃子」反穿皮襖，手拿「大牛槌」，可在隊裡任意行走，可以追任何一個包頭的，秧歌隊壓軸的，有的地方扮個羅鍋老頭和一個耳朵墜一串紅辣椒當耳環的老婆，二人相互調笑逗樂。有的秧歌隊還有模仿戲曲人物，漸有彩扮各種戲曲角色。如：扮《鐵弓緣》人物，一彩旦扮老太婆，雙手舞棒槌；後襯一男一女。扮《西遊記》人物，有唐僧騎馬，沙僧挑擔，孫悟空舞棒，豬八戒背媳婦等。比如《三娘打

---

4  清詩人繆潤紱《龍燈獅子》：「鐙月交輝照八關，蟠龍技熟鬥獅嫻。鼓鑼敲更牛車走，取鬧添來十不閑。」選自《長白山詩詞選》，時代文藝出版社，第 651 頁。

5  大秧歌不只是以「扭舞」為「趣」，它是嚴格地按「美的規律」組織起來的。秧歌隊有嚴密的技巧分工。老藝人程喜發說，他們的秧歌隊別有一番歡樂的天地：裡外韃子，專管打場的，手拿老生綹，帶串鈴，反穿皮襖，頭戴草帽（涼帽），繫皮帶，穿靴子，他隨便走，見哪個包頭的都逗。還有兩個傻公子（也叫耍公子、沙公子），一打裡，一打外，有的文扮，穿小生花袍，帶小生帽子；有的武扮，綁紮巾，腰系大帶子，傻公子領場，也排唱，他叫誰唱，誰就唱，還有打頭鞭的。丑穿丑褂，扮小花臉模樣，有的拿霸王鞭。包頭的也上裝，有的是花裝，好一些的裝當然更受歡迎。秧歌隊中間也有不少戲中的角色，《許仙借傘》是兩旦一丑，兩旦扮青蛇白蛇，身背雙劍，丑扮許仙，手拿扇子。《太公釣魚》是一個釣魚的，一個拿魚的。《鐵弓緣》是一個老婆婆，手拿棒槌，另外還有一男一女。《開嗙》傳到東北以後，秧歌隊裡也有加鬧大爺、小老媽、傻柱子的。有時加武場，帶哨子棍，如開武戲，敲鐃鈸。老秧歌隊還加「八仙過海」「蚌精」等。最後是「老漢推車」。還有加「抬歌」「巴歌」「唐僧取經」「逗柳翠」，也有加「瞎子摸杆」的。秧歌打完大場子，「小雜耍」在當中逗。還有「跑竹馬的」「跑旱船的」。

灶》，三娘扮成潑婦模樣，斜眉毛，紅臉蛋，手握大煙袋，灶王爺穿黑袍，俊臉黑髯。又如《白蛇傳》，白蛇穿白衣裙，青蛇穿青衣裙，許仙戴小生巾，穿長衫，手拿雨傘。還有扮作《老漢背少妻》的老漢與小媳婦等人物的。這些人物只是在秧歌隊中做著與各自人物有關的扭舞動作，並不真的進入情節，並不演戲，但卻為二人轉的誕生，「演人物又不人物扮」創造了契機。

說「秧歌打底」的秧歌，多是指海城秧歌。遼南海城的大秧歌，是東北大秧歌的典型。

「大秧歌打底，蓮花落鑲邊」，那麼這個「底」是什麼？

第一個「底」是「二人」戲扮人物的靈動性。

大秧歌的「戲扮」人物，並不是由頭至尾、值工值令的表演人物、敘述故事，而是「像不像，做比成樣」的比畫，既像人物，又不像人物；要的是眾所熟知的戲劇人物所展現的情趣。如豬八戒的「丑氣」，孫悟空的「靈氣」，青蛇白蛇的「美氣」。大秧歌的戲扮人物，如《斷橋》中的青蛇、白蛇、許仙；《取經》中的唐僧、孫悟空、豬八戒；《鐵弓緣》中的茶婆等。尤其海城喇叭戲與高蹺結合以後，高蹺的「小場」部分日益擴大，帶有故事性、人物性的節目越來越多，聲腔曲調也越來越豐富，除了蹺上表演只舞不唱的《游春》、只唱不舞的秧歌帽《小拜年》之外，增加了單人場的《丁郎尋父》《洪月娥做夢》，雙人場對口唱的《韓湘子出家》《梁祝下山》和多人場的《拉馬》《馮魁賣妻》等。

一次又一次的審美衝動，形成經驗的積累，創意疊加，在紛紜複雜的審美活動中，經過披紗提煉，刪繁就簡，最後勝出「二人」，按著「像不像，做比成樣」的審美規律，藝人也發現了自己的才幹，原來「二人」也可以「跳出跳入」，可以「二人演一角」，可以「一人演多角」，「二人」就是「咱倆」，咱倆可以演「千軍」，於是總匯出「千軍萬馬，全靠咱倆」，出現了「演人物又不人物扮」的演劇形態，這就是藝人的審美衝動，奠定了二人轉「非戲非曲」第三體的審美體系。

第二個「底」是大秧歌的迷狂的歌舞和音樂。

最直接地發展到二人轉裡的就是「三場舞」，以及載歌載舞的演唱，不是靜止地唱，或者站著唱，而是邊走邊唱，或者邊舞邊唱。大秧歌也為二人轉音樂提供了最基本的元素，如大秧歌音樂「紅柳子」「喇叭牌子」「句句雙」等都成為二人轉唱腔的主調。

第三個「底」是大秧歌載歌載舞的形式。

形式即內容，沒有沒有形式的內容，也沒有沒有內容的形式。二人轉從秧歌隊裡分離出來後，還保留部分大秧歌的形式。如彩扮的服裝，空白空間的演出場地，與觀眾零距離的互動交流，以及「跑驢」「老漢背妻」等形式。

在大秧歌裡，「我們看到了這種生命創造的原始衝動。那節奏強烈、鏗鏘有力的鼓聲，那高亢明亮、粗獷豪爽的歌聲，那色彩濃烈、對比鮮明的裝飾，那力度極強、幅度極大的舞蹈動作，都使人感到一種本之於生命創造的不可遏制的衝動和歡樂。」[6]

易中天先生用「生命創造的原始衝動」一語，高度概括了大秧歌的演出風格，是自由的、熱烈的、狂歡節式的豪邁、嘹喨。進而由審美衝動，轉化為審美動力。

概括起來，大秧歌的「底」是音樂，是歌舞，是悲劇喜唱，是那熟悉的戲曲人物的再現，苦中作樂迷狂而歡快的情緒。秧歌式的音樂、秧歌式的舞蹈、秧歌式的劇目、秧歌式的唱法、秧歌式的迷狂風格。這就是大秧歌內容和形式的「底」，載歌載舞的「底」，就是生成二人轉藝術生命的根，就是鄉土文化之根。

那麼，什麼是蓮花落的「邊」呢？

鑲嵌主體之上的裝飾物，稱之為「邊」。

遼西蹦蹦與冀東蓮花落的重構是有優越地理條件的。遼西蹦蹦與冀東蓮花

---

6　易中天等：《人的確證——人類學藝術原理》，上海文藝出版社 2001 年版，第 122 頁。

落、什不閒，無「方言」障礙，藝人可以自由來往，在民間演出中有許多相似的藝術特點。能這樣如魚得水地交融與重構，在於這兩種藝術有同祖同根的原始鄉土親緣，而且這兩種藝術很早就互相滲透。使遼西蹦蹦戲豐富了劇目，如《摔鏡架》《大觀燈》等，豐富了主要曲調，如紅柳子、大救駕、喇叭牌子、抱板、武嗨嗨、窮生調、摔鏡架調、鋸大缸、茨兒山調等曲調基本上都是從蓮花落、什不閒繼承或派生出來的，蹦蹦從「什不閒」中吸收音樂「紅柳子」曲調，以及《丁郎尋父》等劇目。此後奠定了二人轉「十大主調」的音樂基礎，也增強了「唱篇」「唱景」的演唱技巧。

這就是蓮花落的「邊」。

原始多元的拓荒期，出現了多種被藝人稱為「戲」的形態，這些「戲」的形態有著共同的的審美特徵，那就是「無定形性」：無定形演唱形式，快板、蓮花落、鳳陽歌、民歌小調均有；無固定審美品位，非藝術與藝術俱全，即興創作與模仿無定形，並且差距很大；演出形式也無定形，可單可群，可以單出頭、二人轉，也可以拉場戲，無定形性的劇目結構；大體有故事，人物多少，音樂濃淡，或斷或續，是個極為自由的藝術空間。這些藝術與非藝術的因素，為而後形成民間小戲的拓荒形態，具有很原始的超越歷史的美學風範。

## （二）交流重構型的開發期

十九世紀四〇年代到二〇世紀初，在東北文化史上發生了幾次歷史性事件——黃河流域文化原型與遼河流域文化原型的重構與整合：一是居民重構、風俗重構與文化重構；一是民間藝術的交流與重構。就其內容來說，既有漢人不同區域的文化重構，也有漢人與少數民族之間的文化重構。這些歷史性的重構與整合，就成了孕育二人轉文化的社會酵母。

這期間出現兩種原始「戲」的藝術形態，進入交流與整合。

### 1. 遼西蹦蹦與遼南小秧歌的整合

遼西走廊，錦州興城一帶，物產豐富，開發較早，南臨大海，北靠關山，

是從東北進入中原的交通孔道。藝術總是在經濟較發達的地區滋生，依賴一定的經濟條件，繁衍生息。遼西錦州一帶農業經濟相對較好，早在乾隆初年就見有演「雙玩藝兒」的，[7]即遼西蹦蹦戲的演出活動。

遼西蹦蹦（「雙玩藝兒」），藝人大半出自黑山一帶。由乞討之歌，所唱民歌、小曲、小調，逐步演變成蹦蹦的藝術形態。蹦蹦的初始形態是什麼樣子，至今沒人做過精確的描繪。據任光偉先生說，「雙玩藝兒」不過是一替一句的對口說唱故事，類似說書，以敘述為主，如《三國》段子；到了清代中葉代言的多了，才有《王二姐思夫》等。蹦蹦卻在遼西一帶傳唱近百年。

最初的蹦蹦戲是個不固定形態多樣兼容的形式，當時一部分劇目可以當雙玩藝兒演出，也可以當拉場戲演出。老藝人程喜發回憶始創時期的演出形態可變的情景時說：

在舞台上唱戲，用雙玩藝兒唱不合適，就臨時把「雙玩藝兒」變成「拉場戲」唱，比如《賠情》，上個老張就是拉場，唱《賣線》，帶個門軍，《小送飯》帶個逃荒的，也算「拉場」了。[8]

《回杯記》不僅春紅這個人物可去可留，表示「場」的「閨房」「樓梯」「花園」「井台」，都是「指而可識」的不固定的場景。

再如《丁郎尋父》，老藝人李青山說：「這個段子，是最早的丑角單出頭。我年輕的時候，這個段子很時興。到哪個屯子演出，老年人都好點它，它是先

7　中國典藝全國編輯委員會：《中國曲藝志・遼寧卷》，中國 ISBN 中心出版社，2000 年 9 月出版，第 501 頁。

8　程喜發（1889-1977），遼寧省遼中縣人，藝名「程喜鳳」「程傻子」。十五歲從師楊德山，唱遍了遼寧、熱河、吉林部分地區。見王肯整理：《六十年來的二人轉——二人轉老藝人程喜發回憶錄》，《二人轉史料（一）》，1982 年吉林省地方戲曲研究室編印，第 63 頁。

有單出頭，後又小拉場的，再後來發展到由四個人一齊上場了。不過，這四個人仍舊以唱丑的為主，另三個人實際上還是幫腔。」[9]這說明當時二人轉、單出頭、拉場戲的演出形態不穩定，可以由演員根據演出環境、演員條件，來隨時調整變化。

遼南小秧歌從大秧歌隊裡分離出來，成為獨立的演唱形式。大約在清嘉慶年間，「遼南秧歌由於受晉、兗、青、揚州等外地民間藝術的影響，其小場部分日益增大，產生了能表現一定故事情節的段子，有了一人演出的單口、二人演出的對口以及四五人演出的喇叭戲，這就開始形成了小場秧歌與地秧歌分家的局面」[10]。據老藝人劉士德講，「最初小秧歌是沒有伴奏樂器的，一人唱眾人幫腔，後來受曲藝說唱影響，漸漸有了竹板、節子（甩子）、手玉子以及唱秧歌用的偏鼓、鑼釵」[11]。其演出曲目也極簡單，多半是單出頭和拉場戲，很少有對口。一般用柳腔，一個調唱到底，很少有對口唱。這些曲目多反映農民樸素樂觀的審美情趣，如《小分家》《小住家》等。

那麼，遼西蹦蹦又是怎樣與遼南小秧歌發生交流與整合的呢？

遼寧藝人張景贏在談到海城小秧歌與遼西蹦蹦交流與整合時說：「遼西錦州來的藝人唱蓮花落，咱們唱小秧歌；他們看咱們的調好，咱們看他們的調好；他學咱的，咱學他的，互相幫助，互相串換，待半個月二十天，他們走了，咱們玩藝兒他學去了，他那玩藝兒咱學會了。就這樣來回串換，越串換越好。常言說『久讀不如訪友，訪友不如住店』，就是這個道理。二人轉怎麼來的？是大夥碰出來的。」

遼南小秧歌舞蹈多，講動情，講身段，唱得好，浪得美；錦州的雙玩藝

---

9　見王兆一整理：《李青山談〈丁郎尋父〉》，吉林省地方戲曲研究室編印《二人轉史料（三）》，第158頁。

10　任光偉：《藝野知見錄》，春風文藝出版社1989年版，第48-49頁。

11　李微：《清代的小秧歌》，《中國曲藝志・遼寧卷》編輯部編印《曲藝志資料》第三輯第203頁。

兒，專講抱板干唱，干板奪字，有武功。遼南的小秧歌偏於「戲性」，遼西的雙玩藝兒偏於「曲藝性」，經過交流、整合、重構成一種嶄新的藝術形態，統稱「蹦蹦」或「蹦蹦戲」，或稱「小秧歌」「唱秧歌」。所以有「南靠浪，北靠唱，西講板頭，東耍棒」，表明各地的風格不同。這兩種文化兩種藝術形態各有不同的風格，「互相串換」，彼此無間，靈性傳動，達到高度交流與融合，便提高了藝術水準。

　　這種藝術雛形使二人轉進入藝術童年，成為像馬克思說的「具有重大意義的藝術形式」，[12]藝術的神奇就在這裡出現了。農民剩餘的時間需要消費，被壓抑的感情需要宣洩，消遣娛樂的心理需要滿足，亟待創造一種屬於他們的藝術形態。沒有官方指令，沒有什麼周密的謀劃，藝人也是偶然發現自己的才華。於是逼出一個「二人」，一男一女，女由男扮，紮上腰包，戴上頭巾，端上蠟燈，一件樂器，可以自由地一人演多角，二人演一角，二人演出「千軍萬馬」，又唱又說又舞又耍又逗，敘事兼代言，成功地演出一台戲來。這就是遼西蹦蹦衍化的過程。

## 2. 遼西蹦蹦與冀東蓮花落的交流與重構

　　遼西蹦蹦與冀東蓮花落的重構是有優越地理條件的。遼西與唐山、灤縣、昌黎以及天津等冀東一帶，原屬同一「語區」，在燕趙秦漢時期，同屬遼西郡。「趙燕乃多慷慨悲歌之士，有遊俠的風氣。另外，燕趙還多歌女舞姬，這種『多弄物，為倡優』的情況，是工商交通發達以後的產物。」[13]所以這一地區有豐富的民間藝術傳統。遼西蹦蹦與冀東蓮花落、什不閒，無「方言」障礙，藝人可以自由來往，在民間演出中有許多相似的藝術特點，能這樣如魚得水地交融與重構，在於這兩種藝術有同祖同根的原始親緣，而且這兩種藝術很早就互相滲透。

---

12 馬克思：《政治經濟學批判‧導言》，《馬恩選集》第 2 卷，第 113 頁。
13 李恕豪：《揚雄〈方言〉與方言地理學研究》，巴蜀書店 2003 年版，第 155 頁。

準確地說，東北二人轉始創於遼西蹦蹦與冀東蓮花落[14]的交流與重構之中。

冀東蓮花落，又稱「蓮花鬧」「蓮花樂」「小落子」，是一種載歌載舞的民間演唱藝術。「樂」與「落」音相近，民間常通用。乾隆年間（1736-1795）北京一帶已有用七快板演唱的「單板書」或「單板蓮花落」。冀東一帶早有表演蓮花落的根基。《清稗類鈔》：「京津之唱蓮花落，謂之唱落子，猶南方之花鼓戲也。」流傳在冀東一帶的是「單口蓮花落」，有一人演唱，一手拿大板，一手拿節子（碎嘴子），自打自唱，遇到搭伙的，也配一把弦兒伴唱。所唱的曲調有「蓮花落調」「什不閑調」，還有其他民歌小調。

什不閑，又稱「詩賦閑」，是河北、北京一帶表演故事的曲藝形式。一說它是民間鬧玩藝兒的雜耍一種，一說它是蓮花落的一個分支。其演出形式，是用一個五尺多高的木架，上懸一面單皮鼓和一副小鈸，有一人自打自唱，一般是先報「四喜」，後唱故事，有時也有後邊幫唱的和兩人合唱的。「嗨嗨花了一朵梅花落，一朵梅花哩呀留落……」間雜詼諧，插科打諢，以資笑樂，丑還偷著換綵衣，進啥人物換啥裝。「四喜」是即興的喜歌。如唱：「一進大門抬頭觀，院中立著燈籠竿，燈籠竿上四面斗，五穀豐登太平年」等。或隨著主人點，點什麼唱什麼。唱的也打鑼，打鑼的也唱，撂下這樣，拿起那樣，緊忙活。正因為這種忙活和熱鬧，所以才叫「什不閑」。這種形式起於何時已無詳考，只知清代中葉就已風靡一時。

遼西錦州興城縣藝人王榮（綽號王大腦袋），自幼學唱蓮花落，又唱蹦蹦。一九〇一年，他帶上幾個蹦蹦藝人，而且是經過與遼南小秧歌整合過的蹦蹦，入關到冀東，與成兆才、金鴿子、佛動心、孫鳳鳴、孫鳳崗等人組成蓮花

---

14 「十分清楚，雖然南宋末年已經出現的蓮花落一藝，在清以前一直是行乞的一種輔助手段。明末又稱為文辭說唱的敘事性的蓮花落出現。」見段玉明：《中國市井文化與傳統曲藝》，吉林教育出版社 1992 年版，第 272 頁。

落班演出。一九〇四年，王榮回到興城，主要唱蹦蹦。一九〇六年他再次到天津，在蓮花落班唱蹦蹦。他以遼西一帶小秧歌（蹦蹦）曲調豐富優美的特點，加上風趣生動的表演方法，名馳沽上，享譽天津。俗稱「王大腦袋入關──蹦蹦來了！」他是第一個把遼西蹦蹦傳入關內的藝人，又是第一個把蓮花落融入蹦蹦的藝人，為蹦蹦與蓮花落互學互鑑，嫁接重構做出了貢獻。他使冀東蓮花落和遼西蹦蹦都發生了顯著變化。

第一，他使蓮花落由單口變成雙口，最後成為評劇「落子」的雛形。評劇創始人成兆才在藝術上接受遼西蹦蹦，產生了很大影響。王乃和說：「他以好學的精神向二人轉（蹦蹦）藝人王榮等學習了很多節目與唱腔。他從群眾歡迎程度上，以他敏銳的藝術感覺，感覺到二人轉的『拉場戲』較之蓮花落的原有形式具有新的生命力，遠遠超過了『單口』『對口』代言體演出形式的作用，值得借鑑，使蓮花落得到補充和提高；於是，他便大量吸收蹦蹦曲牌、唱腔，借鑑其『拉場玩藝兒』和地方戲曲分場形式，把蓮花落原有節目《借》《烏龍院》《小姑賢》等改編成『拆出』劇本，把蓮花落原有『單口』『對口』形式逐漸推進到能夠『拆出』，分場演出的程度。」[15]在此基礎上，一九〇九年在唐山創建「平腔梆子戲」，又稱「唐山落子」，後又有「奉天落子」「天津落子」，這就是「評劇」的前身。

第二，這兩次交流使遼西蹦蹦戲豐富了劇目，如《摔鏡架》《大觀燈》等；豐富了主要曲調，如紅柳子、大救駕、喇叭牌子、抱板、武嗨嗨、窮生調、摔鏡架調、鋸大缸、茨兒山調等曲調基本上都是從蓮花落、什不閒繼承或派生出來的，蹦蹦從「什不閒」中吸收音樂「紅柳子」曲調，以及《丁郎尋父》等劇目。此後奠定了二人轉「十大主調」的音樂基礎，也增強了「唱篇」「唱景」的演唱技巧。

蹦蹦戲經過與蓮花落的藝術重構之後，成兆才等藝術家著重於城市觀眾的

---

15 王乃和：《成兆才與評劇》，文化藝術出版社 1984 年版，第 5-6 頁。

審美需求，而王榮等藝人則仍然著重於農村農民觀眾的審美需求。一些農民出身的藝人，首先想到他的農民觀眾。東北人豪爽、耿直、火爆的急性子，他們不願意看繞著圈子、埋著伏筆、講著倒敘的大戲，加上舞台上跟差的、打旗的、跑龍套的晃來晃去，亂鬨哄得讓人分不清誰是誰。而只願意欣賞自由自在、無拘無束的表演，「千軍萬馬，就是咱倆」的玩藝兒。藝人們不自覺地根據「集體無意識」形成的東北民間的審美判斷，不去選取程式化、行當化的演出形態，而發展了原有的隨意性、可塑性，保持了民間性、象徵性、自由性、雜藝性、多樣性的藝術的本體特色，符合關東人的審美情趣。因而只吸納了冀東蓮花落的舞台形態與音樂曲調，表現技巧，仍然堅持了非角色化、非程式化的多向度混合開發和雜糅兼樂的審美取向。

王榮等藝人兩度進關交流與重構，使得蹦蹦戲得以以嶄新的藝術面貌，回報關東父老。

這次的交流與重構，在蹦蹦戲的發展史上具有劃時代的意義。由錦州「孫大娘」招收王賽為義子的一七三五年開始，到王榮第二次進關的一九〇六年，在這一百七十年間，蹦蹦戲由「乞討」之歌的多元始創時期，進入交流與重構型的開發期。

3. 受奉天落子的影響，稱「丑旦」、改唱腔、戲裝扮

「遊唱」的江湖藝人，本著「憂患圓融」的審美心態，如飢如渴地開發著戲劇性資源，融合他人，豐富自己，體現為一種沒有保守、沒有門戶、沒有權威的那種自由開放的創造心態。當時的蹦蹦藝人，著重在音樂唱腔方面學習、交流與重構。專講唱功，謂之「眼不活，身不浪，看能耐全憑唱」。遼西蹦蹦的突出特點是唱腔節奏明快，氣勢磅礴，講究氣口，注重趕板奪字，專以大段唱腔取勝；瀋陽等地藝人多以唱為主，以唱悅人。接觸戲曲之後，使唱腔形勢大為改變。

一九二〇年後，「落子」警世戲班由唐山來營口、瀋陽、哈爾濱等地演出，不久形成「奉天落子遍地開花」的局面，像潮水一樣影響著二人轉藝術的

發展。許多蹦蹦班社被迫解散，藝人改唱落子。也有實力較強的蹦蹦藝班，與梆子、落子結合同台演出，成為「兩合水」或「三下鍋」，即同時演出落子、梆子，又演出蹦蹦。有的蹦蹦藝人便學習吸收落子的表演程式、身段動作，把落子唱腔的韻味糅到蹦蹦唱腔中去。如遼西蹦蹦藝人小駱駝（王興亞）唱《穆桂英指路》時，把落子腔用於〔武嗨嗨〕演唱，主腔用落子唱腔，拖腔用武嗨嗨甩腔，形成一種「協和腔」，流傳至今。撫順藝人師鳳山和范玉坤還以兩種聲腔混合的形式演唱《高成借嫂》《王少安趕船》等。還有的藝人在蹦蹦正段前加起霸、喊贊[16]。蹦蹦藝人向戲曲學習，自然加強了表演的戲劇性。但終因不能接受戲曲程式化、人物化的束縛，而不能成為戲曲藝人。

在那個藝術交流與重構成為時尚的年代，各種藝術都是開放的，都有強大的審美張力。如黑山藝人徐小樓（藝名雙紅）跟師父龐奉在撫順演出，見河北梆子伴奏有笛子，自己演蹦蹦戲時就加上蘇笛，蘇笛配大弦，音韻和諧好聽。見評劇用喇叭開場打通，蹦蹦戲也用喇叭的曲牌子〔小元寶〕〔一捧書〕等，接著用喇叭伴唱，又取消了蘇笛，增加了二胡。秧歌隊裡扮小姐和公子，手裡拿著扇子和手絹，蹦蹦戲演員也拿著扇子和手絹。[17]

據老藝人筱蘭芝回憶，著名評劇表演藝術家新鳳霞在丹東曾經向筱蘭芝學習二人轉，她說：「評劇裡許多東西（指表演），都是從二人轉來的，如評劇《花為媒》中『花園會』的一場戲就是。[18]」

在二人轉開發之初，一切蹦蹦都叫「戲」，師承小班都叫「戲班」，藝人也極力使自己的藝術向「戲」靠攏，表現出對「戲」的迷戀。凡舞台演出都稱之為「戲」。但什麼是戲，說不清楚，這是因為我國自宋元之前關於「戲」的概念還很模糊的緣故。

16 起霸、喊贊，都是戲曲的一種程式。
17 參見《中國曲藝志‧遼寧卷》編輯部編印：《曲藝志資料》第三輯，第 150-154 頁。
18 參見《中國曲藝志‧遼寧卷》編輯部編印：《曲藝志資料》第二輯，第 60 頁。

這一個時期二人轉隊伍出現了女演員。最早出現女蹦蹦演員是在清末民初，相繼有瀋陽楊玉舫（金不換）、金香水等。女演員的出現，給蹦蹦的演出帶來新的景象，她們不但以純真的女子形象改變了旦角由男性扮演的舊習，增加了蹦蹦表演的美感和藝術魅力，在演唱方法及音樂唱腔的發展上，也有很大的突破。如瀋陽黃彩霞在二十世紀二〇年代首創蹦蹦女聲運氣發聲技巧，取代了男扮女角的假聲唱法，為後來女演員的演唱打下良好基礎。又如王桂榮，一改過去背台搭調為面對觀眾，直接由低漸高的搭調方法。三〇年代，她又將風靡一時的奉天大鼓的唱腔改為〔大鼓調〕，首用於《西廂》的「鶯鶯聽琴」唱段之中，後來被廣為採用，成為二人轉曲牌之一。

當時藝人在竭力效仿戲曲，甚至用戲曲術語解釋二人轉的藝術現象。按戲曲模式與稱謂，二人轉也把「唱丑的」改為「丑角」，將「唱包頭的」改為「旦角」。二人轉的演出本來是本著「像不像，做比成樣」的審美思維，因陋就簡，就地取材，都想把「二人」裝扮起來，但沒有統一的模式。而且，向戲曲學習之後，有意地發展了丑角藝術。據雙紅（徐小樓）回憶，當時旦角頭上只戴一格珠口，有五朵小珠花，一個翠條子，也有包頭、網子和大發。穿的是裙子、小襖和彩鞋。丑角戴長尖尖頂的氈帽，或梳個衝天辮兒，穿水衣，繫腰包。唱白場，丑拿一根木棒，一尺來長，一寸多寬，棒中間有槽眼兒，串上幾個大銅錢，一動「嘩啦嘩啦」作響，棒的一頭釘一小環，拴上紅布條，勻襯好看，舞動的時候能飄起來。唱晚場，丑角一手拿著丑棒（也叫彩棒），一手托著蠟燈，為的是照亮旦角的臉。於是出現了鑽燈、掏花、旋轉、繞燈、頂燈、肩燈等各種表演技巧。民國初年，蹦蹦藝人陳海樓，受戲園子扔手巾把技巧的啟發，發明了扔手絹轉出轉回的絕技。此後，許多藝人效仿，並創造了多種舞手絹的技巧與絕活。

「兩合水」的演出，豐富和提高了二人轉表演手段，提升了藝術品位，因太靠近戲，太靠近城市，限制了二人轉藝人的自由發展，試驗一個階段之後，藝人感到不適應了，最終還是回到「二人」的藝術領地，回到了廣闊的鄉村。

演出又還原為簡扮。

這樣簡單的裝扮，還不是後來的「彩扮」，也被稱為「簡扮」。僅此「簡扮」就把演員與觀眾區別開來，把表演區與觀賞區區別開來，田間地頭，場院庭院，南北大炕之間，冬天一間冰冷的小屋，就是演出場地，造成原始的舞台感。當然，到了徐小樓學藝的時候，已經度過了最艱苦的原始階段。但是，這樣裝扮的「二人」，可以演出單出頭，可以演出拉場戲，可以演出雙玩藝兒，以及群唱，開場打通之後，總是秧歌的「三場舞」。

演唱過程中總是伴隨秧歌舞步，追求「扭、逗、浪」的大氣之美。這就是最初的二人轉舞台雜糅結構的新觀念。因為它不同於傳統京劇或別的大戲，也不同於傳統的曲藝、秧歌，它是獨特獨立的「這一個」。

### 4. 大道沿唱手的師承譜系

二人轉師承譜系始於二人轉的發展時期，它不僅直接源於自身的傳統，而且有一股綿延不絕的根脈，形之於外的一整套文化傳承體系，涉及藝術特殊的生成規律、傳承機制以及結構法則。就在這樣的藝術師承譜系之中，二人轉藝術經歷了長時期的發展和流變，形成三百餘年延續的基本程序，達到它數度的坎坷以至鼎盛於輝煌。經過百年的積澱，師承譜系形成了一種慣性和模式。

二人轉屬於民間口頭文學，基本上沒有案頭藍本，都是口傳心授的模式，一方面是師傅一齣戲一齣戲地現身說法，另一方面是弟子一招一式、一板一眼地準確模仿；師傅所傳承的程序化的身段唱腔原本是長期的藝術經驗的積累，作為活的有機體的一部分，所以，傳授後就需要後學者心領神會，既要學得像，更要學得活，否則就會食而不化、陳陳相因、毫無創造。

幫有幫規，行有行規，當時師傅帶徒弟都要嚴格審查，看你是不是學戲的坯子，收徒弟都有一定的程序。

老藝人劉士德的拜師經過，就是個典型的例子。他說，「開頭幾天，我也沒敢提拜師的事，就天天拚命地找活幹：給班上打洗臉水、沏茶、盛飯，伺候場子，大夥對我印象都不錯。過了十來天，一個晚上開戲前，班上幾位歲數大

的藝人就把我招呼去了，問：『你會不會唱幾句？』我說：『對對付付能唱《賣線》。』他們就讓我唱，唱完了，我師傅說：『嗯，這小尕挺靈，嗓還沖，倒真是塊唱唱的料。』樂不夠（藝名）說：『你拉幫拉幫他唄，收個關門徒。』我師傅笑了：『我這麼大歲數了，還收啥徒？！』可大夥都一個勁兒攛掇他收下我，再加上他也挺喜歡我，就答應了。樂得我跪在地上咚咚磕了一串頭。」

「我師傅叫李春陽，藝名『猩猩怪』，河北昌黎縣人，當年已經六十五歲。他肚囊特寬綽，一般段子都有。師傅教得上心，我學得也上心，三五天就使一齣戲。《楊八姐游春》《雙鎖山》等小玩藝兒都會了。有時班上人不夠，我就上場頂個開場碼……」[19]

在蹦蹦戲的初始階段，出現了半農半藝的「高粱紅」班，也有一年到頭專職的「四季青」班。但都是不同類型的「師徒班」。這種「師徒班」是藝人走江湖，闖市場，代代傳承的最佳形式。

由於蹦蹦藝術在大多沒有文化或文化不高的師徒隊伍中口傳心授，師承譜系成為藝術開發的主傳渠道。師承譜系最大的貢獻是對某些劇目某些技藝精益求精，往往經過幾代藝人「滾雪球式」的創造和審美傳達，形成獨特的藝術流派。如老藝人欒繼承（筱蘭芝）和他的師爺樓大嘴（南邊道藝人），一部《藍橋》三代經營，相繼百餘年，獨具特色，自成一家。他繼承了遼南小秧歌的舞蹈和唱腔的審美風格，在《藍橋》等劇目中創造了健美、大氣、颯爽的藝術風格。可見某一個風格流派往往是一個由群體創造，經歷師徒幾代形成的。於是百年歷程，流派林立，計有南邊道、東邊道、西邊道、北邊道，以及吉林型、龍江型、承德型等，五彩紛呈。

按師徒班譜系的傳承來計算，奉化（梨樹）縣也是發展蹦蹦藝術較早的地區。如齊家蔓的韓榮（藝名「韓莊子」，1916 年生），往上追溯，師承可至七

---

19 王桔記錄整理：《松遼藝話——二人轉老藝人劉士德回憶錄》，長春市藝術研究所編印，第 7-8 頁。

代，在乾隆年間大約一七八○年以前。而且每個師徒班，都有自己的一套規矩。韓榮滿師下山時，師傅劉啟紅（藝名「豁牙子」）曾告訴他說：「有一件事你要記住。遇見了我們同行，你先給人家倒一碗水，並且說：『小小茶碗手中托，師弟斟水師兄喝，師兄喝了這碗水，你把水的來源說一說。』對方如果回答道：『腳踏東海岸，手拎聖人壺，師弟斟碗水，我敬老師傅。』這就是咱們『齊家蔓』上的。」「齊家蔓」，即鼻祖齊某所建師承的譜系。[20]

有的「家傳子」，成了蹦蹦世家。如文震三江王爾烈的子孫曾有四代以蹦蹦為業。王爾烈的四世孫王龍生，因遼陽翰林府早已破敗，王氏家族自謀生路。家境貧寒的王龍生，便到熱河拜蹦蹦藝人「一條龍」為師，學唱上裝和吹嗩吶。一八五○年前後，他遊唱到伊通、懷德、公主嶺一帶。王龍生又傳藝其子王海。一九二○年王海又傳藝其子王金山、王金玉、王金榮、王金堂，或演唱，或伴奏，就連他的四兒媳王金榮之妻孫亞茹也成為當時著名的女唱手。一九四○年以後，王海引導他的孫子輩們，王財、王勇、王興等獻身於蹦蹦事業。在解放後有的還考入戲曲學校，繼續深造，為二人轉事業奉獻了四代人的力量。[21]

而且，有的藝人並非專拜一人為師。如著名老藝人程喜發，外號程傻子，是江湖上遠近聞名的「班溜子」。他常說「與虎同眠不是善獸，與鳳同飛必是俊鳥」。他立志走遍江湖，拜訪高人。民諺說：「有藝就要往東走，東邊養活好唱手」。他曾到柳條邊外拜訪關東名丑劉大頭，江東拜訪齊蘭亭。著名藝人劉士德先拜李春陽為師，後又走訪「名丑小駱駝」王興亞、「江東第一名丑」劉大頭、名丑徐大國等學藝，兼容各家之長，使藝術的審美品位向縱深開發。也說明這些流派之間不專斷不保守，沒有門戶之見，兼容性很強，使二人轉本

20 蘇景春：《梨樹二人轉》，時代文藝出版社 1998 年版，第 4 頁。
21 董恩：《一體更變易，萬事良悠悠——王爾烈後裔有四代二人轉世家》，《當代藝術》2001 年第 3 期。

體向著多元審美取向發展。像二人轉流傳地域這麼廣，師承流派這麼多的藝術，在全國民間藝術中也是極為罕見的。

　　師承班之所以流派紛呈，是以個人條件為軸心的，嗓音好的則善唱，嗓音不好的則善說，身段好的則善舞，從多角度、多側面共同對二人轉審美本體進行開發。二人轉經過三百來年的發展與流變，譜系繁多，又大體相同，有空間與時間的差別。以地域空間而論，遼南、遼西、遼北、吉林、黑龍江、承德的二人轉均有譜系之別，展現出不同的風格流派；以歷史的時間而論，乾隆年間的二人轉與清末、民國年間的二人轉更展現出歷史的文化差異，也是師承譜系之差，由此呈現出二人轉豐富多彩的歷史畫卷。

## 5. 遊唱譜系的橫向開發

　　二人轉的師承譜系，並不是靜態的一時一地的傳承教學，為了達到橫向交流的最高目的，往往採取「遊唱」的活動方式，採擷眾華，提高自己。二人轉藝術的生命線繫於一個「遊」字，藝人自稱「闖江湖」或者「走江湖」的，卻是「遊乞」與「遊唱」相兼的苦苦追求。人往高處走，水往低處流，藝往鬧處遊。「遊唱」的最終目的是走向自發的農村市場，尋找經濟來源，傳播和學習技藝，開發藝術資源，提高藝術本體的審美力度。遊唱，大體分為三種走向：

　　（1）以遼南為中心的南北遊唱

　　據任光偉先生考察：「遼南的蹦子大約在一八五〇年前就開始分三條路線向外流傳，一條是由牛莊經遼陽、本溪至通化；一條經由牛莊經遼陽、開原至梨樹；一條由牛莊經遼中至錦州和錦州以北。」當時牛莊為東北第一海上商埠，那裡是聯絡山東、河北等省市的貨物集散地，也是大豆、高粱、蠶繭等的銷售地。民間藝人就是隨著來往運貨的大車，遊唱到各地。三條商業通道，也是三條藝術流傳通道。[22]其中老藝人筱蘭芝就是典型，他以瀋陽、撫順為中心，進入吉林各地，融南滿北滿的藝術風格於一身，創建了「健美大氣，俏麗

---

22 任光偉：《藝野知見錄》，春風文藝出版社 1989 年版，第 49 頁。

多姿」的藝術風範。

（2）以遼西為中心的東西遊唱

「蹦蹦戲」的東西流動，「以遼西的黑山縣最為活躍，黑山職業藝人眾多，道行大，演技高，他們遠征各地，長年浪跡江湖」。其中黑山藝人王寶珍[23]、劉富貴[24]、張相臣[25]、龐奉[26]等非常活躍。其中最著名的是龐奉班。龐奉（1882-1943），黑山縣人，拜王寶珍為師，唱丑角。曾組織藝班在各地獻藝，是遼寧最大的藝術班社，班中名唱手達四十餘名，不但多次遠征東北三省及內蒙古各地，還進過奉天督軍府和內蒙古王爺府為張大帥和蒙古王爺獻藝。當時有「地皮硬，請龐奉」「龐奉上場，巴掌准響」之說。劉富貴、張相臣他們從錦西黑山出發，「遊」往吉黑兩省，在吉林、黑龍江各地影響特別大。他們實現了二人轉在東北各地的傳播與普及。

（3）以一省為中心的地域內遊唱

黑龍江省藝人主要有開花炮（宋殿玉）、郭文寶、劉文生、蓋清和、彩云霞、胡景岐、李泰等；吉林省藝人主要有張櫻桃紅、劉富貴、張相臣、杜國珍、徐耀宗、李青山、谷振鐸、谷柏林、傅生等；程喜發主要在遼寧承德一帶，後到吉林省，號稱「班溜子」，東三省大部分地區都去過，解放後，他以半個世紀苦難而豐富的江湖藝人經歷為資本，應聘走進了東北師範大學音樂系的講壇，成為絕無僅有的神聖的大學顧問；遼寧省藝人有王寶珍、王廷元、陳

---

23 王寶珍（1855-1928），藝名王四猴，遼寧阜新人。曾遊藝遼西、遼北、吉林等地。門徒甚多，成名弟子有龐奉、于得水、李廣林、馬玉、葛升、柴起、李萬才、潘增多等。——見《中國曲藝志·遼寧卷》

24 劉富貴（1863-1942），藝名劉大頭，遼西一帶人。少年時讀書曾參加科考，因形貌醜陋未第。十六歲拜藝人董傻子為師，學藝九個月，能自編唱詞及說口。同治十一年後遠赴吉林江東一帶遊藝。——同上

25 張相臣，藝名玻璃棒子，遼寧黑山縣人。——同上

26 龐奉（1882-1943），藝名龐傻子，遼寧黑山縣人。拜王寶珍（王四猴）為師。有「龐奉上場，巴掌准響」之譽。曾行藝遼西各地，遠到吉林、黑龍江、內蒙古庫侖。門徒甚多，不下百人。——同上

榮、肇慶連、楊志國、梁子文、龐奉、閻培義、高德震、韓海鵬等；熱河藝人有楊德山等。他們都辦班帶徒弟，走木幫，進參場、大車店、網房子，走村串戶，以本省為中心往來「遊唱」，鞏固了劇目，交流了藝術，創造了風格，培養了人才，開拓了市場，也培養了有較高審美情趣的觀眾群。

「遊唱」不僅普及和擴大了二人轉的演出空間，也提高了劇目的綜合質量，而且，所演出的劇目大多是多版本的「百花齊放」狀態。其一，不同的師承小班有不同的演法；其二，同一個劇目可以按評劇演，也可按梆子、皮影演；劇目形態也不固定，如《丁郎尋父》，可按單出頭唱，也可以按拉場戲演。《包公賠情》，本是「雙條」，加上個「家院」就可以成拉場戲。幾乎所有劇目都留下了「遊唱」中不斷修改增飾的印痕。如《楊八姐游春》中的「要彩禮」，據老藝人講，最初的唱詞沒有這麼多，都是藝人們邊演出邊增加的，才會如此生動。

遊唱躲過了官府的查禁、日本侵略者的鎮壓，才使二人轉藝術如車軲轆菜一樣經過千人踩萬人踏，依然蓬勃發展。

縱觀混合型開發期，藝人們注意保持了舞台紅火、熱烈、靈活的風格，保持了吐納雜糅的自由空間，保持了「雙玩藝兒」的審美特徵。由「雙玩藝兒」到「二人轉」不僅是名稱的改變，關鍵是個「轉學」藝術的昇華，轉，就是變；變，就是活。有了「轉」的審美昇華，才能有效地實行「一人演二角」，「二人演一角」，「二人演千軍」，才使二人轉藝術趨於完善。

## （三）傳統二人轉的成熟期

從一九〇六年王榮帶蹦蹦戲第二次進關起，經過藝人師承譜系的南北交流，東西融匯，由原始不定型的藝術形態，發展到初步定性的藝術形態，由自發的散在的審美階段，到自覺的理性的審美階段，大約經過五十多年的探索，一般說法到二十世紀四〇年代末，二人轉藝術進入成熟期。

成熟的標誌有四：一，音樂成腔定調；二，演出形態定型；三，劇目三百

個之多；四，名藝人成陣；五，藝人從經驗走向自覺。

## 1. 唱腔決定了劇種

音樂本體，在二人轉中占有重要地位。

最初，從「唱乞遊於市」開始，首先採用民歌音調，配上「胡咧咧」的詞，幾乎是音樂形態決定了表演形態。在二人轉的初創時期，僅僅藉助於東北民歌和東北大秧歌音樂，隨著蹦蹦音樂與冀東蓮花落音樂發生整合與重構，音樂領域發生擴充式的突變。如紅柳子、大救駕、喇叭牌子、抱板、武嗨嗨、窮生調、摔鏡架調、鋸大缸、茨兒山調等，基本上都是從蓮花落、什不閒繼承或派生出來的，它以東北民歌、大秧歌和河北蓮花落為音樂種子，融匯了民間音樂，借鑑了太平鼓、梆子戲、鼓書等音樂元素，形成了地域性極鮮明的音樂旋律，奠定了二人轉音樂「主調」的基礎。

一個劇種的興起，首先是唱腔的興起。各路藝人所到之處，都注意創造與發展唱腔。如瀋陽藝人程喜發（藝名程傻子）在《鴛鴦嫁老雕》中，首創用東北民歌〔尼姑思凡〕曲調，創編了一段悲調，聽來淒涼悲切，催人淚下；鐵嶺藝人杜國禎（壓江東）吸收奉調大鼓唱腔，創作了〔慢四平調〕，後來成為東北二人轉的常用曲牌。老藝人李青山說：二人轉較早的傳統曲調是十大主調：胡（胡胡腔）、牌（喇叭牌子）、文（文嗨嗨）、武（武嗨嗨）、抱（抱板）、紅（紅柳子）、糜（哭糜子）、錦（四平調）、翻（小翻車）、靠（靠山調）。那炳晨老師說，除了十大主調之外還有十大輔調：歌（秧歌柳子）、大（大救駕）、棗（大棗）、鼓（大鼓四平調）、羊（羊調）、嗨（十三嗨）、老（老摔鏡架）、慢（慢西城）、生（壓巴生）、缸（鋸缸調）。此外還有專腔專調、小帽小曲近二百種。這樣豐富的唱腔，具有極強的藝術表現力。

東北民間音樂如同大海，如同江河，大批民間老藝人，駕起一葉扁舟，可以任意在「九腔十八調」中自由馳騁。只有穩定了音樂唱腔，才穩定了二人轉的演出形態，才穩定了這個劇種。

音樂是歌舞的統帥,歌舞的結合,有的曲目專以「舞」為主的。二人轉也有「歌」「舞」分流的情形,也有存在獨立於歌之外的舞的欣賞。例如「三場舞」:一場看手,二場看走,三場看扭。這「手」「走」「扭」,舞的形態都是對生活美的提升,而形成一種舞蹈語彙,展現了一定的神韻,集中體現在這三種舞蹈動態,具有東北大秧歌的神韻。在「以神領形,以形傳神」的運作中,給人以強烈的美感。「三場舞」旨在活躍劇場氣氛,美化劇場空間,滿足觀眾愉悅的需求。

2. 「一樹多枝」與「三位一體」

隨著演出形態的變化,舞台藝術也更加求新求美,不僅改變了原來粗糙粗俗的面貌,更注意戲劇成分的附加,不但像《清律》《綱鑑》這類全憑說唱、偏於敘述的段子,逐漸淘汰,而且跳進人物的部分也逐漸增強。以純二人轉為主體,形成相對穩定的「演人物又不人物扮」的演劇形態,形成「跳出跳入」不固定人物扮的體系;單出頭,是縮小了的「二人」而為一人;拉場戲,是擴大了的「二人」,而為二人以上,雖然接近於扮固定人物,但有時也可以自由跳出跳入,具有「演人物又不人物扮」的某些因素。如《馬前潑水》等劇目。成為穩定的「三位一體」劇種形態。

何謂「三位一體」?

「三位」,是指二人轉、單出頭、拉場戲;「一體」,以二人轉為中心,以二人轉表演形態為本體,同屬運用「自由時空規律」「跳出跳入」的自由演劇方式、「像不像,做比成樣」的劇詩思維,即一個共同的「本體」,不過是體同形異而已。「形態稍有異,血脈卻相通」。所以稱為「三位一體」。

又有歸納為「一樹多枝」的,綜合為「四枝」——單(單出頭)、雙(雙玩藝兒,即二人轉)、戲(拉場戲)、群(群舞、群唱、坐唱)。爭議點恐怕在這個「群」字上。一般的群舞、群唱,這些非戲劇因素,是沒有具體劇目可言的,只是到了二十世紀六〇年代才出現王玉林創作的群舞《補麻袋》,七〇年代才有由那炳晨編曲的坐唱《處處有親人》,獲得觀眾的好評。八〇年代王橘

創作的坐唱《中秋更想咱總理》，曾經轟動一時。此後再沒有出現這類作品。現代二人轉整場演出時，還經常配以群舞、群唱作為開場碼。所以，持「一樹多枝」說還是很有道理的。

逐漸地，藝人們發現，這個混合說法分不清誰是主體，何況，「群」的曲藝「味」太強，後來群舞和坐唱很少有人用這種形式了，就只剩「一樹三枝」或「三位一體」，並且在東北三省二人轉界取得共識，這是二人轉理論的一個突破。如果把這「三位一體」看作二人轉藝術的成熟期，那麼，早在二十世紀的初期已經形成了，可以以程喜發、小駱駝、李青山、劉士德、筱蘭芝等藝人為代表。

這樣「三位一體」的「單、雙、戲」的一條血脈，給予一個美學定位，就是疏離「角色化」的傳統，保持二人轉獨特的審美個性。似戲又不是戲，似曲藝又不是曲藝，在「似與不似之間」，這就是二人轉第三體的本色。

## 3. 明晰的理論自覺

在總結老藝人演出經驗的基礎上，形成以藝諺、藝訣的實踐經驗，到逐漸形成理論自覺。並且以其實踐為依據，形成用現代藝術理論、藝術美學駕馭的理論框架。由於所持審美觀點的奇異，所持結論也各自不同，各有自圓其說的道理，呈現出多元競爭局面。最早期的二人轉理論專著，是遼寧王鐵夫於一九六二年出版的《二人轉研究》、黑龍江的靳蕾出版的《蹦蹦音樂》、吉林王肯發表了關於論述二人轉源流的幾篇文章等，並且於一九八〇年後編印了《二人轉史料》若干冊。這些著作，成為爾後二人轉理論工作者的主要資料根據。任何一種理論，都無法擺脫特定文藝思潮的無形巨手所控制，形成一種特定的審美理想和審美追求。

這一時期的理論自覺主要表現在以下幾個方面：

關於二人轉的起源問題，經過多年的探索，終於得出大體相同的看法，那就是「大秧歌打底，蓮花落鑲邊」的說法。

關於二人轉的構成體系，大都是在大體擬定各種演藝形態之後，贊成「三

位一體」或「一樹多枝」的提法。

關於表演基本功法，套用戲曲理論，提煉成「唱、說、扮（有人叫『作』）、舞、絕」，通稱「四功五法」。

關於演藝風格，都承認二人轉的喜劇風格，都歸到「丑角藝術」上來。

那麼二人轉到底「一樹」幾枝呢？對於以二人轉為主體，為「樹幹」，這一點是統一的，只是對於「多枝」認識還有分歧。有人認為應是「一樹多枝」，有人認為應是「一樹三枝」，即「三位一體」，各有各的道理。總之承認「多」就是承認二人轉是多式樣、多形態、多色彩的雜多歸一的演劇體系，就此與戲曲或曲藝相區別。這說明二人轉是「活」的藝術，是發展與變化中的藝術，是「雜取活出」的藝術。

強調「三位一體」的主張其本意是為了凸現二人轉的獨特性和獨立性，防止「戲劇化」傾向，並趨向於把「群」納入「三位一體」之中。從演出效果看，堅持「一樹多枝」，偏愛群舞、群唱，強調劇場紅火、熱烈、多樣化、豐富多彩的效果；堅持「三位一體」說，則比較看重劇場的紅火熱烈的同時，更看重主體意義和戲劇性效果。所以，從理論上看，「一樹多枝」包含了「三位一體」，本不存在矛盾，但在實際經營起來，卻反映了兩種不同的經營理念。

## （四）專業二人轉的高峰期

一九四九年新中國成立後，各級政府都十分重視流動在民間最底層的傳統二人轉藝術，將整理和發展二人轉藝術納入新文化建設軌道。本著「取其精華，剔其糟粕」的精神，對其進行「改戲、改人、改制」的淨化工程，最終使其成為在藝術形態方面有別於傳統二人轉的專業二人轉，也稱為新二人轉。

專業二人轉也同樣遭到「文革」的「洗禮」。

二十世紀八〇年代，隨著一場「真理標準」大討論，在中國大陸的版圖上掀起一場空前的思想解放運動，自然出現一場文藝解放運動。人們審美驅動的陽光，從「大雅」峰巔上滑下來，落到俗文化俗文藝的大地上。踏不死踩不爛

的車軲轆菜式的東北二人轉，又一次獲得新生，這時候專業二人轉取代了民間傳統二人轉，很快地進入成熟後的高峰期。

專業二人轉高峰期的標誌有四：

## 1. 解放思想，厚積薄發

專業和業餘隊伍都空前地壯大，不僅各市縣都有專業藝術團體，而且有一些大鄉、大廠都有業餘的二人轉劇團。創建於一九八〇年的吉林省民間藝術團是擔負著全省二人轉藝術建設試驗和示範的使命的骨幹表演團體。這是東北三省唯一一個省級二人轉試驗團。劇團培養了各種高素質的人才。除了韓子平、秦志平、關長榮、鄭淑云、李曉霞以及董瑋、閻書平、董連海等國家一流的表演藝術家，還培養了二人轉作家、作曲家、舞台美術設計師等。這些配套整齊的各路人才，創作並推廣了一大批精品劇目。這些精品分時期獲得了大獎、灌注了唱片、裝了盒式錄音帶、製了 VCD 光盤。吉林省民間藝術團大篷車下鄉演出，堅持十六年，每場兩三萬人圍觀，形成「萬人圍著二人轉，二人圍著農民轉」的生動局面。每一次下鄉演出，都是當地農民的「盛大節日」。他們的演出也得到城市各個階層人民群眾的喜愛，也曾上京下衛進上海去台灣，走港澳，甚至跨海東瀛去日本演出。吉林省民間藝術團，是一個時代的標誌。

## 2. 理論自覺，出版專著

一大批有較高文化素養和戲劇專門知識的知識分子，再次投入二人轉的門下。出現了以現代審美意識為軸心的人才強力集團，湧現出一批表演藝術家、作家、理論家；以王肯、王兆一、耿瑛、靳蕾等二人轉專家為首的理論界，在東北三省聯合召開了十幾次二人轉理論研討會，對於確認二人轉美學本體，提高理論意識，推動二人轉的普及與發展，起到了積極作用。

這一時期出版了一大批二人轉理論專著，按出版的時間排序，計有：王肯《土野的美學》，任光偉《藝野知見錄》，李微《東北二人轉史》，田子馥《二人轉本體美學》，劉振德主編《二人轉藝術》，楊朴《二人轉與東北民俗》，王兆一、王肯《二人轉史論》，田子馥《東北二人轉審美描述》，田子馥《咱倆

的王國——二人轉鄉土美學論》，那炳晨《東北二人轉音樂》，耿瑛、耿柳《關東梨園百戲》，李玉珍《二人轉音樂概論》以及蘇景春編著《梨樹二人轉》、張震《論二人轉創作》等。二〇〇五年末黑龍江省出版了靳蕾、靳佐英編著的《二人轉唱腔研究》，此外還有一大批發表在中央和地方各類報刊上的理論文章。

## 3. 創作豐收，質量較高

二十世紀六〇年代，是專業二人轉的初興時代，當時創作並演出的如《送雞還雞》《小老闆》《鬧碾房》（這三部於 1966 年拍成電影《白山之歌》）。到八〇年代末期，三省都整理改編傳統劇目和創作了一大批反映現實生活的新劇目，湧現出大批審美品位高、可演性強的藝術精品，能在三省推廣並演出超六百場的劇目就有兩百多個。如整理改編傳統二人轉《西廂》《藍橋》《姜須搬兵》《豬八戒拱地》《包公斷後》《楊八姐游春》等，拉場戲《回杯記》《馬前潑水》等，新創作的拉場戲《1＋1 等於幾？》《老男老女》《牆裡牆外》《寫情書》《離婚夫妻》《莊老大送禮》等；二人轉《傻子相親》《啞女出嫁》《倒牽牛》《美人杯》《窗前月下》《鬧發家》《雙賠雞》《雙趕集》《千里姻緣》等；單出頭《姑娘的心事》《南郭學藝》《真人假相》等，都演出超千場，有的還獲得了國家大獎。這些劇目不僅擴大了二人轉本體營造的成果，而且又有新的探索，既弘揚了傳統的優秀技藝，又吸納了現代藝術電視、小品、流行歌曲、現代舞蹈以及廣告藝術的精華，豐富了二人轉藝術本體。如二人轉《千里姻緣》就是嘗試電視連續劇的編劇法，分為上、中、下三集，故事人物聯貫，演員可以更換，取得了最佳的演出效果。

## 4. 觀眾迷狂，熱烈追求

當時，在吉林省已經出現「二人轉熱」「韓子平熱」「回杯記熱」「趙本山熱」。當時電視這個怪物剛剛進入千家萬戶，在同一個時間裡，室內在演電視劇《霍元甲》，劇場在演《回杯記》，人們寧可不看霍元甲，也要跑到劇場去看張廷秀。吉林省民間藝術團大篷車下鄉演出，每場觀眾都有兩三萬人圍

觀。有的趕著大車，追三十里來看二人轉。在城裡演出超千人的場地也場場爆滿。足見二人轉在人們心目中居於重要的審美位置。

二人轉不僅進北京、上海、天津和到香港、台灣演出，還能出國東瀛去日本作營業演出，登上了大雅之堂，擴大了知名度。連評劇團、吉劇團下鄉演出，應觀眾要求，也不得不帶二人轉了。這高峰期間，吉林省兩年一屆舉辦二人轉新劇目會演、評獎、推廣活動，也標誌著計劃經濟管理效益的高峰期。與此同時，各省各地區的二人轉藝術也得到很大發展。一九八七年，筆者之一田子馥在四平市任文化局長期間，曾應文化部藝術局和全國曲協的邀請，組織一台優秀劇目進京匯報演出，盛況空前，受到專家和學者的好評。

這個高峰期僅僅是專業團體的高峰期。專業二人轉的文學性、思想性、藝術性、戲劇性加強了。但可惜這個高峰，並沒有持續多久，不到十年就出現萎縮現象。更大範圍地規範化、正統化了，也更大地束縛了演員的靈活性，帶來由活到僵、由俗到雅的市場萎縮的發展趨勢，很快從高峰上跌落下來。與此同時，民間藝人的二人轉，在民間小劇場演出的廣闊空間中現出猛強勢頭。

## （五）民間小劇場藝術的勃發期

二十世紀末到二十一世紀初，是中國發生歷史性變化的十年，經濟持續性發展，市場經濟體制基本確立，綜合國力大有提升，隨著中國加入 WTO，經濟、教育、科技、文化都迅速與國際接軌，西方娛樂文化全面進入，大眾文化勃興，歌廳、舞廳、網吧遍佈街頭，又有現代媒體推動和炒作，卡拉 OK、VCD 滿天飛，在多元競爭中，專業團體二人轉的藝術市場被嚴重擠縮。人們的審美趨向世俗化，也出現多元化、多樣化的取向，市場，推動著經營管理理念發生了根本變化。

先前分散在農村的民間傳統二人轉是八〇年代中期由農村進入城鄉接合部，進而占據市中心小劇場，被市場選擇而復興的。在大眾消費文化的推動中，摻雜進去流行歌曲、民間雜藝、說唱小品之類，使其二人轉本體發生變

異。九〇年代後期形成以市民觀眾平民大眾為主體的藝術團夥，游動演出，自由組合，它是改革開放後市場經濟與中國特色社會主義文化空間的產物。

新興的市場經濟孕育並生成一種特殊的職業，那就是文藝演出經紀人，如長春市的徐凱泉、馬普安、李云傑，吉林市的林越，瀋陽市的趙本山等。他們創辦了演出劇場，組織了自由職業者演員，進入合同制演出，將二人轉藝術納入商業文化的經營軌道。

正像輿論所說的那樣，時間已經進入「當代民間二人轉時代」，其標誌有三：

1. 規模宏大，觀演眾多

從二十世紀九〇年代後期起，民間二人轉就在東北各大中城鎮悄然興起。僅僅根據吉林省吉林、長春兩市的調查：一九九五年吉林市「吉林關東林越藝術團」開業，之後長春市和平大戲院、東北風二人轉劇團等一些民營二人轉團體相繼開業。他們是在市場經濟形勢下誕生的民營文化實體，除在本市演出外，還派小分隊到全國各地巡迴演出。不算散在東北三省各大中城鎮的民間二人轉演員，僅流動在京、津一帶的零散藝人，就不下兩百副架。現有民間二人轉藝人總數，遠遠超過專業團體的總數。藝人人數不下萬人。它們不僅「紅」在東北，而且走入關內，在北京、天津、河北、山東、湖南，以及昆明和成都等地，進行演出活動。

民間二人轉演出場次之多，也是專業團體不能比擬的。吉林、長春兩市民間二人轉演出場次更為可觀，每天觀眾可達四千三百人。一年至少有三百六十天在演出，觀眾達十七點五萬餘人。

這個階段各省專業二人轉團體生存堪憂，其演出場次、觀眾人數、經濟收入，與民間二人轉團隊均不堪對比。專業團體國家一年投入幾千萬元，收不回來，民間二人轉團隊國家一分錢不投入，卻每年收入幾千萬元。這是個驚人的對比。

除了長春、吉林而外，遼寧的瀋陽、鞍山、遼陽、葫蘆島，黑龍江的哈爾

濱、齊齊哈爾等城市民間二人轉也很火。到目前東北的從業人員不下萬人。

經營效益也日漸增加。一部分民間藝人幾年就積累超百萬元，目前多數已經購買了住宅樓、小汽車，再也不是當年的窮藝人了。

## 2. 顛覆傳統，自成模式

民間小劇場二人轉基本繼承了老一代民間藝人的演藝傳統，又拆解了傳統規範：他們模仿和借鑑了當代流行藝術，又沒有流行藝術的品位。擺脫了「說唱靠本子，唱腔靠譜子，行動靠導演擺位子」的「三靠」，自由自在，張揚了「丑角藝術」，「滑稽醜怪」占領舞台中心。原本二人轉通過「轉」的歌舞形式演故事，現在故事沒了，人物隱退了，舞蹈蒸發了，只是一男一女「二人」還在。

藝術上不刻意追求審美，而只是「趕時髦，圖刺激，快節奏」，又將「唱、說、扮、舞、絕」改為「說、學、逗、浪、唱」，「唱」也很少唱二人轉的基本劇目和基本腔調。以笑話、小品、流行歌曲、雜耍雜藝為主體。唯一的主角，就是「笑」。被稱為「口、相二人轉」。無論二人轉選段，還是流行歌曲、戲曲選段，到了這裡都被改寫、顛覆成「搞笑」的資源。丑角遍地，終因充分展示個人技藝而一舉成名：可以因為模仿驢的吼叫而成為明星；或因為戲弄傻子而成為大腕兒；或因為一個神調加上響鼻兒而成為顯貴；或者以善模仿各種樂器而贏人。如王小虎《兩隻蝴蝶》幽靈般輕盈地飛來飛去，凡此種種，一夜成名。演員上台的最高追求是「掌聲」，野蠻粗獷地將藝術成品撕成碎片，企圖將一切夢幻與迷狂都融入那無盡無休的掌聲之中。

## 3. 菁蕪同構，令人憂慮

由於當代民間藝人的演出並未擺脫粗俗鄙俗甚至低俗的氛圍，特別是未能擺脫「以男人為中心，以女人為玩物」（聞一多語）的不公平的社會氛圍，所以獲得掌聲的東西，難免是侮辱女性的髒口的東西。

當代民間藝人的創造，有時表演得相當現代的，但也時有流露出髒口，同樣在劇場獲得掌聲，觀眾似乎在迷戀這種「審醜快感」。令人疑惑，他們的創

造精神，在人類空前的「泛創造」時代，民間藝人這種越性行為，竟然獲得那麼多觀眾連續不斷的歡呼，逼得我們不得不重新思考關於藝術這個看似簡單卻很複雜的難題。歌德曾經說過，「一個只能欣賞美的人是軟弱的，而能欣賞崇高、悲劇、荒誕甚至醜的人，才具有健全的審美趣味」。[27]

民間藝人所創作的「藝術」，屬於「自由的藝術」，這自然包括高級的自由的藝術，和低級的自由的藝術。難道我們過於脆弱的審美神經連這樣一些「荒誕甚至醜怪」的藝術也不能欣賞嗎？好在，我們諸多文化企業家已經認識到這些弊端，正在設法遏制他們的髒說髒演的現象。趙本山說，「二人轉符號帶在我身上」，感到誠惶誠恐，「大俗是大眾需要的」，但也不能太黃太裸露，「說髒販黃」是人民大眾最討厭的。[28]文化企業家們在堅持打造二人轉品牌戰略，隨著時代變遷他們不斷更新經營思路，捕捉新的藝術增長點。

當代民間二人轉藝術正在發展時期，在以市場經濟指導下的二人轉將低俗搞笑來取代二人轉本體形式，甚至將低俗搞笑的「二人轉」推向全中國。

在商業化、消費化、娛樂化之後，在二人轉裡農民的形象，在一片笑聲中，是被扭曲了的形象。影視編劇張銳曾直言，「目前，可以說我對中國現代的農村題材戲很反感。農村戲走入了一個可怕的誤區，趙本山把農村戲變成了小品戲，他丟棄了中國農村傳統的深厚底蘊。我們可以看到，在這些電視劇裡，農民都變得油嘴滑舌了。對農民形象的呈現，流於表面，甚至庸俗化、審醜化。其實，中國農村的農民並不是那樣的」。

歷史進入市場多元型的競爭時代。未來競爭對手只有兩家，專業二人轉團體與民間小劇場二人轉團體。

---

27 轉引自周憲：《美學是什麼？》，北京大學出版社 2002 年版，第 90 頁。
28 見 2005 年 2 月 5 日中央電視臺《面對面——趙本山：製造快樂》。

# ┃二、「九腔共和」的鄉音心曲

鄉土民歌、鄉土民間音樂，是東北二人轉生發之本。

一個劇種的形成，取決於那個劇種聲腔的形成和完備。那些一代又一代用生命打造二人轉藝術的民間藝人，無論是操「乞討之歌」的蓮花落、鳳陽歌的「要飯曲子」，還是操大秧歌的敘事抒情大調，或者兩者結合，無不在音樂聲腔上作一番「滾雪球」式的摸索和積累，才形成寬闊的「九腔十八調，七十二嗨嗨」的音樂體系。現在僅從五個方面來分析它的審美特徵。

## （一）「九腔共和」的融匯之美

在悠久的歷史、廣袤的鄉土上，東北地區各民族一直都處於大流動、大融合、大重構的趨勢。東北從殷周、燕趙、秦漢、唐宋以來，一直是以漢人為主體，多民族共同開發與繁衍，形成了多樣的聚落和發展空間。東北地域南北物產、氣候差別很大，居民流動性極大，並且居住分散，最早擺脫中原封建宗法、封建倫理束縛，而來東北開荒的人們，推動了文化意識的開放。隨著居民流動帶來文化流動，其中最體現文化流動的就是音樂的流動。在本民族內部，以及民族與民族之間，最初產生交流與震撼的莫過於音樂。音樂雖然不是一種語言，但卻是表現人類情感的一種無與倫比的獨特的符號形式。歌唱、舞蹈和咒語，「它們濃縮、積澱著原始人的情感、思想、信仰和期望」。

原始的巫樂文化，在於「巫」與「樂」的混沌未分，樂舞歌詩既是通神、娛神、驅鬼、祛邪的媒介，又能激發人的情感和想像。降至周代，原始的巫樂文化因出現了禮樂文化，而有明顯的分化。由巫樂文化向禮樂文化轉型，是因為在繼承了殷商巫樂文化的同時，又積極主動地接受了禮樂文化，實現了從以鬼神觀念為中心到以人倫觀念為中心的轉變。由於殷人聲色享樂漫無節制，禮樂文化於是提出「以禮節樂」，從而賦予「樂」的觀念以「德」的內容，方有

俗樂與禮樂之分。漢魏以降，民間樂府與貴族樂府有了明顯分化，推動了民間樂舞發展，出現了角抵、百戲以及四方散樂。宋元以降，民間俗樂文化大有超越禮樂文化的趨勢。俗樂文化恰恰是而後的曲藝和戲曲的源頭。特別自兩漢以降，由俗樂文化脫胎而來的戲曲廣泛吸納漢大賦、唐傳奇及宋元講唱文學的敘事因素，在此基礎上實現了地域性的民歌和歌舞真正戲劇化的綜合。「必合言語、動作、歌唱，以演一故事，而後戲劇之意義始全」。這就是王國維給戲曲下的定義。

畢竟是鄉土的地理氣象產生特殊的地域性的鄉土文化。東北的大平原、大森林、大草原，以及大風大雪、千里冰封，打造了東北地域性的特殊文化品格。就在二人轉的本色裡，投射著某種雄強勇悍的性格與野性思維。地域性山水人情、風俗習慣，如「撮鹽水中」，構成具有震撼力和凝聚力的「鄉音」。一個地域的群體性格，常常是一個地域的藝術的審美選擇、容納、鑄造的總設計師。於是，委婉細膩的滬上江浙人，選擇並鑄造了委婉柔媚的女扮男裝的越劇；黃土高原三晉漢子們鑄造了高腔大嗓的梆子和威風鑼鼓；粗獷豪放的北方人造就了男扮女裝的京劇以及東北二人轉；魂系長白山的滿族先民創造了神與人相結合的豪放、悍勇的薩滿跳神；蒙古族則選擇了震天動地、聲蓋草原的民歌……這些藝術形態的存在與發跡，都說明了「人是環境的產物」，是群體性格的選擇，都是以音樂為其大本大源的。

人是藝術的載體，人的來往與融合，必然造成音樂的融合。融會著東北各民族的東北大地，自然能夠創造出融匯與表達各民族情感的音樂形式。在形成獨特的東北民間音樂模式之後，又廣泛吸納了大江南北、長河上下傳入的音樂種子，才構成東北民間音樂豐富性的源頭。

遼南海城城西古鎮牛莊早在元代就是著名的海運碼頭，它是遼東最早的貿易口岸。明代中葉，在當時沒有鐵路、公路的時候，遼南海城是「西接津沽，南接齊魯，吳楚閩浙各省悉揚帆可至」的海運通商大埠，各地商賈往來不絕，各地民間音樂、雜藝也隨之傳來。諸如江西的弋陽腔、安徽的鳳陽花鼓、江蘇

的揚州清曲、山東的柳腔、山西的「耍孩兒」、河北的秧歌戲等，以及江南民歌、山東民歌、河北民歌，都是從海城牛莊口岸流傳進來的。例如，乾隆年間，山西的民間小戲耍孩兒傳入牛莊後，其中《王婆罵雞》《趙匡胤打棗》《馮奎賣妻》《梁賽金擀面》《三賢》《鐵弓緣》等成為後來本地人稱「海城喇叭戲」的一種，也成為小秧歌的曲目和常用的唱腔。另有揚州、淮陰經水路傳入遼南的民間小曲，與當地民歌小曲結合形成了一種新的曲子。其演唱形式「上幫笛曲」（上裝齊唱）、「下幫笛曲」（下裝齊唱）演唱的《張生游寺》《尼姑思凡》《茉莉花》《鋪地錦》等，也被二人轉音樂吸收。「喇叭牌子」源自「海城喇叭戲」。二人轉常用曲牌之一的〔打棗〕，就是來自「海城喇叭戲」《趙匡胤打棗》的曲調。東北民歌《雙回門》，就是根據民間小調「西口韻」改編的；《撿棉花》《茨兒山》等，一首民歌就是一齣戲。同樣，因為民歌曲調糅到劇情中去而忘了民歌，也是有的，如《大西廂》中的〔張生游寺〕，《藍橋》中的〔打水歌〕，都是由劇目片段名稱取代音樂名稱的例子。

　　遼西與冀東，原本都屬於燕秦的遼東郡，一個語區，音樂的交流融會本無障礙。所以，二人轉音樂在東北民歌和秧歌的基礎上就地就近接受了冀東蓮花落、什不閒的音樂影響，容納了其音樂素材。二人轉音樂有許多都是當時的「乞討之歌」，比如常用的十大主調之一的〔紅柳子〕，由原本是《丁郎尋父》中「金錢梅花落」（即蓮花落）的要飯曲子生發而成。由蓮花落的〔開調〕〔對口調〕〔干板〕等發展變化成〔喇叭牌子〕〔紅柳子〕〔抱板腔〕及〔佛調〕〔喝喝腔〕等，以及伴奏樂器蓮花落的大板（竹板）、甩子（碎嘴子）、手玉子等。由什不閒〔四喜調〕演化來的〔秧歌柳子〕，後發展成二人轉的〔窮生調〕。所謂「大秧歌打底，蓮花落鑲邊」的「底」與「邊」，就是音樂組合前的因子。

　　因此，二人轉音樂具有強大的吸附能力和融化能力，大河上下、長江南北的民歌音樂，都可以「拿來」放在東北民間音樂的「火鍋裡一燉」，就著附了東北人濃烈的感情色彩，都能融匯出東北二人轉音樂的關東情味來。赫拉克利特說：「互相排斥的東西結合在一起，不同的音調造成最美的和諧。」尼可馬

赫也說：「和諧是雜多的統一，不協調因素的協調。」所以，從各地融匯來「九腔」，就出現「九腔共和」，產生東北二人轉的強大聲腔體系。又因為彙集於此的民眾，沒有家族宗法勢力的禁錮與束縛，吸納分流，開放兼容，共同舉起雙手召喚新文化的到來，從而產生了巨大的感染力和藝術表現力。

## （二）板腔結合的豐富之美

二人轉音樂體系素有「九腔十八調」之稱，它以鄉土音樂、東北民歌、大秧歌和河北蓮花落為音樂種子，融會了民間音樂，借鑑了太平鼓、梆子戲、鼓書等音樂元素，形成了地域性極鮮明的音樂旋律。

東北二人轉音樂的豐富性，何止是「九腔」？「九」在中國傳統文化和民俗中歷來都是表示多數，「十八」「七十二」，都是「九」的倍數。實際上早已超過了「九腔十八調，七十二嗨嗨」，十大主調，輔調就有三五十種，專腔、專調一百來個，小曲、小帽，即東北民歌二百多個，現在常用的也有三五十個，像歡快一點兒的《看秧歌》《探妹》《猜謎歌》《蹦蹬歌》，還有《送情郎》《瞧情郎》《梨花五更》《搖籃曲》等，難以用準確的數字來描繪，說明我們東北二人轉音樂非常豐富，曲牌也非常多。

老藝人十分強調音樂旋律之美，要以「板」和「腔」的完美結合來塑造音樂形象，強調「板」與「腔」的深度結合。二人轉藝諺：板是骨頭腔是肉，理即在此。不僅是唱腔技巧問題，也是審美觀念的體現，因此構成兩種二人轉音樂審美體系。

新中國成立之前的二人轉音樂體系，是傳統二人轉音樂體系，其特點是「梁子音樂」，自由度較強，多是場面音樂、氣氛音樂、類型音樂，很少有人物性格音樂。新中國成立後，由於音樂專家的介入，提高了音樂的審美表現力，特別是那炳晨、金世貴等的唱腔譜子音樂。「譜子音樂」屬於新二人轉音樂，在繼承傳統的基礎上很有創新精神，其特點是用現代藝術審美觀念，突出了人物性格。音樂不僅適應了演員的多種條件，更主要的是為塑造人物性格而

寫，由此增強了戲劇性因素。

東北二人轉音樂的豐富性還體現在它孕育在民間，以民間為酵母。號稱「九腔十八調」，哪一「調」不是生成在民間，流傳在民間？諸如長白山上的喊山調、森林號子，松花江畔的漁光曲，悠車旁的月亮歌，田間地頭的騷故事，小放豬的隔山哨，光棍兒漢的月牙五更，四時八節的秧歌柳子，四鄉乞討的蓮花落，賣兒賣女的離娘謠……有人說：「二人轉是伴隨著農民的苦澀、窮困的境遇而生成的……小夥子趕大車，掄鞭子唱〔大救駕〕，老飼養員頂著星星、拿著料叉子給牲口添草會敲著馬槽子哼哼〔月牙五更〕，婦女哭墳、送葬，流露出〔哭麋子〕旋律，婦女推悠車子唱〔悠孩子調〕。」

這就是鄉音心曲，這就是生命的體驗，生命的一種存在方式。在大風大雪天寒地凍艱難困苦衣食無著的日子裡，這些曲調給勞苦大眾理了心，順了氣，壯了膽，抒發了壓抑在胸中的強烈感情，表現了關東大野、雄悍迷狂的生命力度。所以這些鄉音心曲有無窮的親和力，憑你走出千里萬里，離開十年百年，一曲鄉音，總不免煽起悲歡離合之情，萌生去國還鄉之念，激發淡淡的鄉愁。

二人轉音樂的豐富之美，還體現在它是動態性、隨機性很強的音樂。歌「動」，舞「動」，沒有動，就沒有二人轉藝術。比如同樣的《月牙五更》，不同的地區不同的演員有不同的唱法，就產生了不同的「動」的版本。

二人轉音樂也是隨機性很強的，你昨天聽到宋祖英唱《好日子》，今天的二人轉舞台上就出現了《好日子》，同樣是民歌，只是唱法不同，這裡有粗細之分、文野之別。進入二人轉舞台的民歌，糅進了二人轉的情感和俏皮。比如你昨天見到街舞、踢躂舞，今天在二人轉舞台上就引進來街舞、踢躂舞和音樂，只不過沒有街舞、踢躂舞那麼嚴肅的旋律，那麼一本正經，而是糅進去俏皮、挑逗、調侃、滑稽性的表演和情感。

同樣的東北民歌也能數度演變成現代歌曲。有些傳統民歌，填上新詞，附在新形式上，也產生非常好的效果。如郭頌唱的《新貨郎》，其實就是二人轉音樂的「秧歌柳子」，過去民間藝人唱秧歌唱到一戶人家，「一進大門抬頭觀，

看看你老的燈籠竿，燈籠竿上寫大字，五穀豐登笑開顏」。郭頌唱的是「打起鼓來敲起鑼，推著小車來送貨，車上的東西實在是好啊……」一樣的腔，一樣的調。再比方說，《在那桃花盛開的地方》，最好聽的是第一句，一聽就是人們最熟悉的東北秧歌曲牌「句句雙」發展變化而來的。這樣一來，東北民歌可以流向大江南北，流向全國甚至流向國外，可見，豐富性、變通性就是這種藝術生命力強悍的表現。

## （三）多腔組合的鏈接之美

原始的鄉土二人轉，由於唱腔和曲調不多，所以其唱法往往都是一曲到底，那是比較單調的，如唱《王婆罵雞》《趙匡胤打棗》都是一調到底的。到了曲調完備時代，是比較講究多腔多調相組合的旋律鏈接之美的。如一台戲的開場都是〔胡胡腔〕〔大救駕〕〔喇叭牌子〕〔打棗〕，呈四曲鏈接的態勢。這是為什麼？因為四個曲牌在抒情敘事方面各有各的功能，只有多功能相鏈接，相糅合，才能表現出豐富而厚重的情感。比如說，〔胡胡腔〕的音韻比較歡騰，〔大救駕〕比較高亢紅火，〔喇叭牌子〕就比較優美抒情而又歡快。〔大救駕〕是個承上啟下的曲牌，它可以把歡快的情緒推向高潮，然後再接上〔打棗〕而轉向抒情，這樣四者結合形成優美而完整的音樂結構，成為二人轉音樂佈局的一種規律。

在一齣戲裡，儘管都是多曲牌鏈接，但總是強調和突出一兩支曲牌，其實所強調的是「一與多」對立統一之美。如轟動一時的《回杯記》，實際就是以〔靠山調〕作為聲腔的主要形式。因為〔靠山調〕聽起來非常激昂有力，適於抒發飽滿的情感，便於糅進調侃、俏皮、滑稽的情緒，而且又好學好聽好記，便於傳唱。那些年韓子平、董瑋的一曲《回杯記》，差不多成為吉林省的流行歌曲，東北人大多都能哼唱幾句。

還有，大凡二人轉都用〔武嗨嗨〕，一般說「二人轉唱腔千斤重，武嗨嗨擔著八百斤」，足見這個唱腔的重要，因為它擔負著敘事板的重任。二人轉的

〔武嗨嗨〕的敘事板在其他曲種也叫「數子」。在使用上也有變化，有的藝人將〔大口落子〕與〔武嗨嗨〕這兩種唱腔緊密地糅合在一起，然後磨來磨去，磨成一個具有特殊韻味的唱腔，叫作「磨腔」。這就是老藝人谷柏林創造精神的體現。

像最近民間藝人翟波所唱的〔神調〕，原本來自於民間太平鼓，後來專用於《西廂寫書》《二大媽探病》，套在眾多曲牌之間，呈現出和諧的優美。但現在翟波專用於報地名加上打響鼻兒、耍滑稽。

## （四）激情挑逗的人性之美

二人轉音樂又是人性的音樂，它的音樂旋律具有挑逗性的天性，聽到這種音樂，可以「挑逗」得人們情不自禁地動起來，歌起來，舞起來。

東北大秧歌就充分表現了東北人那種火辣辣的粗獷情懷和直爽率真的性格，因為鄉音心曲如同春風細雨那樣流淌進每個人的心懷，最大限度地代表了東北民眾的感情和鄉愁，所謂「大秧歌一扭，愁事沒有；小喇叭一響，啥也不想」。二人轉音樂又是思鄉還魂曲，大秧歌音樂已經遍及全國大地，鄉音心曲，勾魂奪魄。二人轉音樂，是一種具有撩撥性情、宣洩情感、消愁解悶功能的音樂。

二人轉音樂，總體上來說是歡快的鄉土音樂、喜劇性的音樂，但變化不同的旋律、不同的節奏，也會產生不同的效果。同樣一個曲子，用於不同的文本，略微變換一下演唱技巧，可以使人悲，也可以使人樂。比如「紅柳子」，幾乎成了女單出頭的「專調」了，但不同的劇目又能抒發不同的感情。如〔紅柳子〕用在《洪月娥做夢》裡，可以產生歡快、喜慶的情緒；用在《王二姐思夫》裡就可以使人產生悲苦、憂鬱、深沉、哀怨的情緒，表達得非常細膩。「喇叭牌子」本是歡快、跳躍的曲牌，但「二流水喇叭牌子」用到《藍橋》中的「瑞蓮說到傷心處」一段，卻反映了悲情。

舉個現實民間的例子，一群扭大秧歌的老頭老太太，有一個讓兒女攙扶著

來的，可是一扭起大秧歌來，就什麼病都沒了，喇叭聲、鼓聲一停，便產生一種失落感。有一個老太太，頭一天晚上扭得蠻歡暢的，第二天沒來，後來聽說，晚上去世了。大家無言，於是小喇叭吹起了「句句雙」，原本歡快的句句雙，卻吹出了悲調，大家都含著淚悄悄扭起了大秧歌，表示對那位老太太的緬懷。二人轉音樂，奏出了人的感情，體現了東北人的樂天精神。

二人轉人性化的音樂，在塑造人物時，演員可以根據不同的劇目進行二度創作，充分展現開闊力度很強、情感變化非常豐富的音樂形象。如鄭淑云在《包公斷太后》用〔英雄悲〕和〔三節板〕的演唱技巧，糅入了非常深厚的思想感情——「哀家我本是當朝李國母，多年來忍辱負重在寒窯」，把「英雄悲」音樂感情烘托出來，再加上演唱技巧，就非常悲憤感人。

又如，用〔大鼓四平調〕演唱《西廂聽琴》，「崔鶯鶯在花園斜身站穩，不知道什麼聲音送到耳旁。莫不是離群的孤雁空中哏嘍嘍地叫，莫不是風吹鐵馬它是響叮噹……這個也不是來那個也不是，在花園活活悶壞呀，十七大八十八大九，兩個大姑娘」。〔大鼓四平調〕原來取材於東北大鼓，在這裡投入了演唱者猜疑、期待、幽思的深切的感情，唱起來如泣如訴，委婉動聽，生動地表現了崔鶯鶯懷戀張生柔腸九轉的情感。

人性化的曲子在民歌中最多，總的來說歡快的比較多，高亢紅火，熱烈鮮活，充滿個性化的情感，像《瞧情郎》這樣優美抒情的比比皆是。如今改變最多的要數《送情郎》，完全投入了現代人的情感、現代人的詞彙。而像《搖籃曲》這樣，比較緩慢的速度，比較安靜的情緒，抒發媽媽用景物悠孩子睡覺那種真摯的感情——「月兒明，風兒靜，樹葉兒遮窗櫺。蛐蛐兒叫嘍嘍，好比那琴絃聲。琴聲兒輕調動聽，搖籃輕擺動，娘的寶寶，閉上眼睛，睡了那個睡在夢中……」聽得人昏昏入睡，頓時產生幸福美滿的情感。

音樂的人性化，其實就是感情化，使每一個音符都充滿你所投入的感情。特別是新文藝音樂工作者，在進行音樂創作的時候，總要考慮男女分腔的特點，人物關係的變化，在傳統音樂的基礎上做一些調整。

金士貴在三十多年的創作中，體驗到了東北鄉親的審美心理，感受到了東北鄉親真摯火熱的感情，並從中領悟到了東北二人轉藝術的精髓。他將所有感受融入創作中，自始至終貫穿著「求新、求美、求深」的要求。他的創作在原曲牌的基礎上，根據劇本的內容和人物的情緒，對傳統曲牌進行大膽的創新和改編，從而使人物音樂形象非常準確、生動、鮮明。如在《豬八戒拱地》中，為台詞「遠看山景美如畫，近看柳綠草芽青」配曲，金士貴把原來的〔打棗〕曲牌擴充了八小節，既彌補了原曲牌「三條腿」的不足，又細膩地描繪了取經路上山水如畫的景象。比如「走道把腰弓」一段，在原〔清水河〕曲調的基礎上又糅進了〔打牙牌〕曲調的旋律，生動刻畫了豬八戒懶散、憨實的藝術形象。因此，他的創作設計精心、構思巧妙，觀眾既新鮮又熟悉，還傳情達意。金士貴的創作給傳統二人轉曲牌注入新的血液與活力。

　　二人轉音樂是美的，它的美情美趣、美腔美調，總讓人們產生無限的遐想，勾起遙遠的情思，讓你舒舒服服地沉醉其間；因為它通俗易懂，凝聚人心，又可以在無形中產生拔山越海無窮無盡的創造力量。

## （五）統率歌舞的旋律之美

　　音樂，歌舞的統率。

　　音樂統率的條件有二：一是節奏，二是旋律。節奏生成結構，旋律生成唱腔。

　　「節奏是生命的基本表現」。「二人」的男女構型本身就是個節奏，轉身變人物的「轉」是個節奏，具有優美的舞蹈性、動作性也是個節奏，都在明快的節奏裡完成。說唱藝術的審美構型，不能離開它的「唱」和「白」的語言音樂性，而音樂性又不能脫離其語言的節奏構造和音樂構造；甚至，技藝、雜要、絕活，以及整個演出結構，都是在「節奏」中實現的。或者說，離開節奏的結構，就會是「亂七八糟」的大雜燴，遠離了藝術的審美旨趣。

　　什麼是旋律？通俗地說，旋律就是曲調。任何一首歌曲唱腔都是一支「流

動」的旋律。旋律是依照音樂的長短、高低、強弱和音色這些基本要素關係構成音響的線條。如同繪畫是用線條和顏色那樣，它是作者塑造藝術形象的手段。一支旋律的形成，不但要有音樂的基本要素，而且還要有人的思想感情和音樂想像力。作曲家就是用旋律來抒發情感，與他人交流思想感情的，所以說旋律是音樂的靈魂。旋律使人產生動感，內心鏗鏘，手舞足蹈。

旋律，對於人類認識自然、認識世界有很大的征服力。盧梭稱音樂旋律是人「感受和感情的符號」。人對旋律具有感知的天性。一個不滿週歲的孩子，聽到東北大秧歌的音樂旋律，就會在媽媽懷裡有節奏地舞動。

唐代大畫家吳道子看過裴將軍舞劍，增添了筆法的豪放；書法家張旭觀公孫大娘舞劍，成就了草書的遒勁。他們都從舞劍中所表現出的氣韻神采的節奏和旋律，悟到了某種創造精神。從舞的旋律感悟出「線」的律動，感悟出顏色的氣韻，從「線」的表現力中提升了人們對節奏和旋律的創造力。

二人轉的各種形態的動作旋律都包含在「唱說扮舞」之中，使得每一個動作和行動都是一種「歌舞」藝術的綜合。比如「出相」，老藝人說「誇大面部表情」只出「臉相」，只有「舞蹈」才出「身相」，再加上「唱腔」所出的「情相」，才構成完整的藝術形象。「載歌載舞」「氣韻生動」是二人「演人物」的重要的本質元素。

歌舞結合，注重「場框」（舞蹈風格和舞台形象）。有的曲目如《小回門》以舞為主，一些唱腔如〔喇叭牌子〕〔胡胡腔〕〔大救駕〕〔小翻車〕等以舞為主。

二人轉也有「歌」「舞」分流的情形，存在獨立的「歌」「舞」欣賞。例如「三場舞」，一場看手，二場看走，三場看扭，這「手」「走」「扭」，舞的形態都是對生活美的提煉和昇華，而形成一定的舞蹈語彙，展現了一定的旋律，集中體現在這三種舞蹈動態，具有東北大秧歌的神韻，在「以神領形，以形傳神」的運動過程中，給人以強烈的美感。「三場舞」旨在活躍劇場氣氛，美化劇場空間，滿足觀眾愉悅的審美需求。

二人轉的舞蹈離不開東北大秧歌的舞姿、韻律、節奏，只是分人物外的舞蹈和人物內的舞蹈。它把人物動作與舞蹈動作高度結合起來，但也有側重、分主從，不是舞蹈動作戲劇化，而是戲劇動作舞蹈化。其特點是：

第一，在二人轉的藝術綜合中務須給舞蹈留下足夠的空間，體現出二人轉舞蹈的獨立品格。「穩、浪、俏、哏」是它總的風格特色，強調演員從內心到表象動作的完整統一，做到「穩中有浪，浪中有俏，俏中有哏」，形成完美的意境。

例如老藝人欒繼承（筱蘭芝）的舞蹈（旦角舞），專以「穩俏」聞名，他的動作在節奏上有快和慢的對比，快中有慢，慢中有快，快慢結合；在動作幅度上則有大和小的對比，大小結合；在動律上又有動和靜的對比，動靜結合；在動作力度上有剛和柔的對比，剛柔結合；在動作體態上則有高和低的對比，高低結合，體態鮮明。由此達到「手眼身法步」的和諧統一。

若論說二人轉舞蹈皇后筱蘭芝，就不能不說起東北最著名的二人轉舞蹈專家馬力，因為馬力二十世紀五〇年代曾經在遼源市筱蘭芝演出的小戲園子裡連續三個月研究筱蘭芝舞蹈的節奏和韻律。對於筱蘭芝的舞蹈風格——經過仔細觀察——馬力是這樣概括的：

收腹提氣使拔勁，
勾腳邁步使蹬勁，
腕子向外使甩勁，
甩腕蹬步使順勁，
直臂壓腕使晃勁，
似動非動使抖勁，
原地打點使顫勁，
聲東擊西使反勁，

由裡往外使心勁，

微微一笑使傲勁。

她還寫了一篇學術論文《試論筱蘭芝舞蹈特色》，深入地總結了老藝人筱蘭芝的舞蹈實踐，後來在教學指導中廣泛應用，對東北三省二人轉的發展起到了很好的推動作用。

二人轉舞蹈的審美神韻集中於「走場」，「走場」多姿多彩，舞龍形，走龍步，體現了龍那樣的盤旋游動，穿雲入海，時隱時現「動」的形態。

第二，把握人物動作與舞蹈動作的主從關係。在實踐中根據演員不同的藝術素質，把握一般化的舞蹈語彙，如小圓場、大臥魚、腕子功、手功、肘功、腰功、腿功、大舞花、小舞花等，都要自由舒展，但又絕對服從在規定情境中人物動作的「做功」，這叫有目的的舞蹈，不使觀眾分神。「旦走一條線，丑走一大片」，丑也要服從旦的舞蹈規程，並且根據人物的年齡、身分、性格特點，設計不同的舞蹈身段。如在二人轉《小小酒家》中設計手絹舞，輔助報菜名；在《醉青天》中設計醉舞；在《鬧發家》中設計現代舞。

第三，在舞蹈結構組合中把握節奏感的協調統一。口、相、唱、舞，互為輔助，協調安排。老藝人不贊成「連唱帶舞」，「怕觀眾聽不清詞」，有時難免要「抱板從頭唱」，口、相、舞都要服從「唱」，叫作「靜如畫，動如舞」。又說：「賣關子要穩，肩膀頭要准；亂扔肩膀頭，好友也成仇。」這段藝訣說明兩種協調統一：一是「唱、說、扮、舞」自身的協調統一；二是藝人之間的協調統一。「異音相從，謂之和」；和合之音，謂之美。

因此，唱腔和舞蹈，都不可以離開音樂的統帥而獨立存在，務須取得音樂和諧之美。這是二人轉藝術生命的本源。

# ▍三、形式獨特的戲劇形態

## （一）民間小戲的依據

　　二人轉的藝術歸屬，沾曲藝性、戲曲性、歌舞性，至今東北三省的學者對二人轉的歸屬問題仍未統一。但從沾戲曲性上看，稱之為「走唱類」。從二人轉本質上看，應歸於戲曲類。至於現在理論界為什麼不願意承認它屬於民間小戲，因為以現代戲劇的形態為標準，見二人轉的非戲劇化、「非人物扮」「非角色化」，就認為它不是戲；由於它非戲劇因素過多地層層包圍著這門藝術的本質內涵，於是見其皮毛而不見本質，也是有的。

　　我之所以鎖定其為「形式獨特的民間小戲」，原因有六：

　　1. 二人轉所有劇目都是以人物占主導，人物是戲劇的核心創造，摒去非人物的裝飾因素，還是光顯人物。

　　2. 人民群眾最喜歡看戲劇人物，這從二人轉誕生於大秧歌就可以見得，大秧歌的扮人物，「像不像，做比成樣」，也可以滿足觀眾的審美需求。

　　3. 「跳出跳入」作為二人轉的核心技巧，是為了轉身變人物而設。藝術家們也是偶然發現，「跳出跳入」可以演出「千軍萬馬」，這一技巧昇華了二人轉演人物的本領。憑著這一技巧，「二人可以演一角」，「一人可以演二角」，「二人可以演千軍」。老藝人創造並且發現了二人轉的戲劇因素。所以稱二人轉為「戲」。

　　4. 二人轉的男女分篇改稱「旦丑」，是在與奉天樂子兩合水演出時接受戲曲的稱謂而來的，此前接受大秧歌的稱呼，稱「上裝的」「下裝的」。

　　5. 許多權威專家都認為二人轉屬於戲劇類。老舍先生早在一九五一年就提出「京劇在某處應採用蹦蹦戲的手法」。一九五八年老舍在一次會議上看了傳統二人轉演出之後說：二人轉「我想它應歸到戲曲裡去」。而且，「這是我

們最精煉的一個劇種」。中國藝術研究院老研究員馬也二〇〇九年看了梨樹劇團演出的《美人杯》後說，我認為二人轉是東北地區最獨特的民間小戲。王肯在他的《土野的美學》一書中就說：二人轉是東北「形式獨特的民間小戲」，並且概括為「一女一男兩個彩扮的演員跳入跳出演出敘事兼代言的詩體故事」。

老舍和王肯是從中國戲曲發生發展的源頭「詩・樂・舞」綜合藝術的角度考察二人轉屬於民間「精煉的」「獨特的」小戲形態，而一般人則從西方戲劇「演人物必固定人物扮」的角度觀察二人轉，當然看不出是「戲」的形態。

6. 二人轉藝術裡含有漢唐「百戲」的因素，不僅有說唱，還有雜技之類。從結構上說，很有元雜劇的因素。一般人都忽略中國戲曲源頭元雜劇，元雜劇的結構，就很像二人轉，廣納吸收許多藝術成分。元雜劇結構分成三段：前有「豔段」，說唱，快板，小帽，自報家門，或者介紹劇情；中間部分叫「正雜劇」，才是正戲部分；最後還有「後散段」，用以送客之類。一直保留著金院本「說唱諸宮調」之類的藝術成分。雜劇的核心在於「雜」，按著諸宮調的演法，張庚說：「四折唱，一個人唱到底，實際上還是說唱。這個把說唱搬到戲曲的形式裡邊還有些食而不化。比如在《西廂》的結尾來個變通的辦法，幾個人每人唱一段」[29]，而且所唱並不在人物身上，也會經常出現「一人演一角」或者「二人演一角」的狀態。總之，劇的「雜」，很不像今天所理解的戲劇形態。

這樣我們理解「百戲」「雜劇」的演劇形態，就不難理解二人轉的演劇形態，自然不難理解二人轉是「形式獨特的民間小戲」。

總之，專家們都認為二人轉屬於東北形式獨特的民間小戲，據此，我把它的表演美學規律概括為「演人物又不人物扮」。

---

**29** 張庚：《戲曲藝術論》，中國戲劇出版社 1980 年版，第 14 頁。

## （二）形式獨特的民間小戲

「演人物又不人物扮」，我用這八個字，概括了二人轉民間小戲的基本形態特徵，二人轉表演美學的最基本功能。美學是什麼？美學是藝術的本質特徵，最獨特、最具有個性的技巧技能。

表演藝術類型：塑造人物為核心內容——

曲藝——不演人物，也不人物扮。人物是說（唱）出來的，不是演出的；

二人轉——演人物又不人物扮；

戲曲——演人物，又扮固定人物；

話劇、影視劇——人物是生活的再現。

二人轉之所以能「演人物又不人物扮」，全靠「跳出跳入，轉身變人物」的技巧。既不角色化，也不人物化，我把二人轉這種「形式獨特的民間小戲」稱作戲曲之外的「第三體」。

「形式獨特」到「人物扮」與「非人物扮」的區別上，是角色化與非角色化的具體化，是區別戲劇與非戲劇、曲藝與非曲藝的一條重要的審美原則。「演人物又不人物扮」的命題，就是在純二人轉（雙玩藝兒）與戲劇、戲曲、曲藝的審美形態相比較而得出來的。有人說，你的「演人物又不人物扮」理論不能概括所有二人轉的形態。是的，二人轉走向現代，二人轉特別是拉場戲，藝術形態首先發生變化：秧歌式拉場戲，戲劇式拉場戲。「戲劇化」拉場戲：就是固定人物扮、角色化了，失去「跳出跳入」轉身變人物的基本功能。這樣的二人轉或者拉場戲，用「演人物又不人物扮」的理論就解釋不通了。

1. 有人說：二人轉的演人物，相當於戲曲的「分包趕角」。這是用戲曲的理論硬套二人轉的表現，這是戲劇理論上的誤區。戲曲的「分包趕角」，是分別包裝而趕二趕三角，最基本的做法沒有擺脫角色化、人物化的理論套路。如京劇《尤三姐》，扮演尤三姐的演員必須到後台改換裝束才能登台演出尤二姐。內蒙古的二人台，它由民間曲藝打坐腔發展而來，二十世紀八〇年代演變

成人物扮靠近角色化的「兩小戲」，至今仍堅持一人演多角的原則，只是演員要在台上臨時換裝，俗稱「抹帽子戲」。如現代戲二人台《看閨女》，一個男演員戴上女人頭巾上場，扮作閨女，一會兒去掉頭巾換上老太太帽子，便是改扮成母親。這種搬演原則仍屬於「角色化」。不過這些都不如二人轉「演人物又不人物扮」那樣的不化妝不換景「轉身變人物」的演法的自由自在。

迄今為止，我們所見的戲劇形式，都是由演員扮成固定人物，在觀眾面前通過動態變化的直觀表演，「再現」藝術形象，即「演人物又人物扮」的；而曲藝演員是靜態的說唱或說表人物故事，即「不演人物也不人物扮」。只有二人轉是「演人物又不人物扮」的，展現出非角色化的審美原則。（詳見下表）

2. 一般戲劇是「演人物」「又人物扮」的，首先是演員惟妙惟肖地實實在在地扮成人物，演員自身消失在人物之中，是演員以形體動作、感情變化當眾直觀地創造再現性的藝術形象，靠人物形象與觀眾的間接交流，而不是演員與觀眾產生直接交流。京劇花臉大師侯喜瑞曾經說：「扮戲不是我，上台我是誰」。就是說演員上了妝，上了台之後，就要聚精會神地進入角色，忘了自我，絕不因自己的情緒變化干擾演出，這樣才能達到「裝龍像龍」的境界。

而二人轉「演人物」，是不化人物妝不造人物型，「像不像，做比成樣」地「扮人物」，不是在人物中消失了演員自我，而是始終保留演員自身。二人轉的「演人物」，它的前提是演員進入了「人物」，是「像」人物，即「出相」，

而不是表演者本身對生活的虛擬。只是沒有像戲劇那樣的「角色化」，即演員可以通過「人物」扮相與觀眾間接交流，也可以跳出人物直接與觀眾交流。如白晶演《倒牽牛》[30]中的勾麗秋，「離拉歪斜一步扭三扭，一進院開口唉呀我的天，我的那頭牛哇！」這樣繪聲繪色是演員對人物勾麗秋藉助舞蹈，對生活的虛擬，本著演誰像誰的審美原則，誇張地運用了戲曲的表演元素，展現人物的風采。雖然沒有戲劇那樣「直觀再現」，但卻是「做比成樣」地演出來的，而不是說出來的。

曲藝藝人是「不演人物又不人物扮」的，他的演出雖然也有「帶表演動作的說唱」，不過是隨著唱詞出現的手勢動作，如模擬說話人的腔調，簡單的形體動作。應當說這種「動作」只是唱詞的直觀圖解，為敘述故事以壯聲色，而非戲劇性動作。著名曲藝理論家薛寶琨說：「演員以它自身本來的面貌同觀眾進行交流和藝術表現，是曲藝區別戲曲以及歌舞演唱的根本特徵……傳統的戲曲是『現身的說法』，曲藝是『說法的現身』的概括顯然是正確的……第一人稱的代言和第三人稱的敘述就成為戲曲和曲藝在表現形式上的界標。」「敘述性是曲藝藝術的基本特徵」。[31]曲藝演員，總是站在第三人稱的地位敘述人物故事的。

3. 二人轉來源於說唱藝術，至今仍然保留許多唱說痕跡和「敘事」成分，但就其本質來說，它是「表現與再現體相結合的藝術」，並非單純的歌舞或說唱欣賞，不過是藉助於舞蹈、說唱等藝術手段，遵循「半」字哲學，「像不像，做比成樣」地把人物故事半表現半再現於舞台之上。如《西廂·觀花》，滿園之花，皆為崔鶯鶯感情所染，蒙上一種淡淡的哀愁，所以發出「嘆人生都不如花共草，轉眼之間鬢髮如霜」的慨嘆。二人轉的敘述大都包含在人物行動

---

30 《倒牽牛》是二人轉，趙月正創作，1983 年 1 月《劇本》月刊發表。梨樹縣地方戲曲劇團演出，白晶是該團主要演員。

31 薛寶琨：《論曲藝的本質和特徵》，見《中國俗文學七十年》，北京大學出版社 1994 年版，第 129 頁。

之中，是為「行動敘述」，有的也保留了「自報家門」的痕跡；而曲藝的人物故事則基本是說出來和唱出來的，主要是「敘述」而不是「再現」；曲藝訴諸觀眾的是聽覺藝術，而二人轉訴諸觀眾的則是視覺藝術和聽覺藝術的綜合。當代民間小劇場二人轉，只是說表的「敘述」，而逐漸消失了「再現」，是在傳統二人轉基礎上的一種倒退。

4. 二人轉與一般戲劇一樣，為了求得表演的直觀性，往往把發生在任何時間的事，或幻想多少年後的事，都表現為「現在進行式」，而曲藝的人物故事，不論發生在任何時間，都表現為「過去完成式」。二人轉的第一人稱「現在進行式」，使它與曲藝分手，而靠近戲曲了。

由此可以確證二人轉是東北地區「形式獨特的民間小戲」。

## （三）演劇形態的半字哲學

「跳出跳入」，根據表演的「半字哲學」，有「半」「變」「活」之意。

二人轉人物與演員的關係：「半」，半是人物，半是演員，演員始終站在人物與演員的臨界點上，時刻準備轉身變人物；「變」，男可變女，女可變男，老可以變少，丫鬟可以變將軍；「活」，人物之間可以靈活轉變，呈鮮活之體。

「演人物又不人物扮」的審美形態：

二人與「角」的闡釋，丑與旦，並不是戲曲「角」的概念。

一人演一角，似相非相。

二人演一角，身外之身（人分神不分）。

一人演多角，形神互轉。

二人演千軍。

二人演一角，需要「一替半句」的演法。

如《西廂記》「花園觀花」一場就是「一替半句」，女為主，男為從，男演員需要模仿女演員的行動和心態。

女　又聽見草窠裡——

男　蛐蛐叫，

女　但見那花根下——

男　銀鼠狂。

女　蛐蛐叫，

男　銀鼠狂，

女　一陣思來，

男　一陣傷。

女　思的是花不常開——

男　人不常在，

女　傷的是月不常圓——

男　草不常芳。

女　怨蒼天怎麼不叫——

男　常生常養為根本，

女　怎麼不叫——

男　月兒常圓，

女　人兒常在，

男　花兒常開，

合　草兒常芳！

女　看起來物有盛衰——

男　時有寒暑，

女　月有盈虧——

男　人有生亡。

女　花要是謝了——

男　就能結籽，

女　草留下鬚根——

男　來春還還陽。

女　嘆人生都不如——

男　花共草，

女　日來月往——

男　鬢髮白如霜。

女　花園裡雖有——

男　千般美景，

女　怎不如多情多義的——

男　公子張郎。

一人演二角，需要隨時轉變人物身分，甚至性別、老幼、男女、年齡誤差等。

二人也有分別演二角的時候，這時會出現男女對唱的局面。如《花為媒》阮媽與劉媽爭吵那一場戲：

女　兩個媒婆吵個不休。

　　劉媽說你以假當真吃不了兜著走！

男　阮媽說你瞞天過海騙人上鉤！

女　王俊卿愛他表姐親事早訂就，

男　張五可有媒有證木已成舟，

女　李月娥拜了天地再也不能走，

男　張五可花轎一到僵局你咋收？

女　快告訴張五可別把熱鬧湊，

男　快把那李月娥給我往外！

女　你定是受了張家禮兒厚，

男　你定是吃了李家嘴抹油！

女　你狗咬耗子多管閒事，

男　你騙婚作假瞞兩頭。

女　劉媽我外號叫「不好惹」，

男　阮媽我外號叫「鐵嘴猴」。

女　我一巴掌扇你個嘴歪眼斜鼻子扭，

男　我一拳搗你個五管開花鮮血流。

　　二人轉不存在旦丑之分，所謂一丑一旦，是借用戲曲理論，演員時刻站在轉身變人物的臨界點上，哪有丑旦之分。

## （四）帶相入戲

　　二人轉演員是怎樣演人物的呢？

　　二人轉是帶「相」入戲，戲曲是帶行當入戲，話劇是演員本色入戲。

　　如梅蘭芳演出《貴妃醉酒》，梅蘭芳先進入刀馬旦的角色，然後才進入楊貴妃人物。韓子平演《回杯記》先進入張廷秀的「相」，演出《包公賠情》先進入包公的「相」，然後才進入張廷秀或者包公人物。

　　韓子平並不是直接進入人物張廷秀，而是首先進入心裡體驗的「相」而進入人物的。但「相」，沒有「行當」的內涵，沒有成套的程式。既出身相，又出心相。老藝人王希安說：「變相要心到眼到，變相心先變。」「相」是形似，心先變，才是神似。

　　二人轉表演也是依據「像不像，做比成樣」的美學原理，也是形神的關係，「做比成樣」是說形似，「像不像」才是神似。黃佐臨說：「不像不成戲，太像不是藝」。

　　梅蘭芳有一副對聯：

看我非我，我看我，我也非我；

裝誰像誰，誰裝誰，誰就像誰。

民間小劇場，也有一副對聯：

濃妝艷抹，是我非我還是我；
喜怒哀樂，裝誰像誰不是誰。

還有一副對聯：

台上笑，台下笑，台上台下笑引笑；
裝今人，裝古人，裝今裝古人裝人。

為什麼說「太像不是藝」？

齊白石說作畫「在於似與不似之間」；馬一浮說作詩在於「可解與不解之間」；曹雪芹說「假作真時真亦假，無為有處有還無」。這都是說藝術與生活的關係。蓋叫天說：「『真』是生活，『假』是藝術。有真無假就是丟掉了基礎，藝術成了空殼，沒有靈魂；有真無假，就像少了『顯微鏡』不能把『真』給『透』出來。所以，演戲的真中有假，假中有真，來它個真假難分。」

所以，「假」是藝術，「真」是生活。不認識這一美學原理，現在舞台上舞美設計、導演就片面只求「真實」，服裝、道具，層層加碼，結果舞台上五光十色，堆積成山，噪音灌耳，「真實」成了「髒亂差」，低俗有餘，吞噬了觀眾的審美空間。

戲曲的《包公賠情》化妝後的包公站在舞台之上，觀眾一眼就看是「包公」，這時若拍照，那是包公的人物照；而二人轉演員彩扮站在舞台上，如果不說不唱，觀眾認出那是演員韓子平，或者秦志平，這時如果拍照，那是演員的彩照。

## （五）「轉學」的基本法則

跳出跳入，轉身變人物，「人變境變，全靠一轉」，這是二人轉名稱的根據。這一「轉」是有特殊的藝術規律的。

藝人馬才談演《鍘美案》時說：

一轉身就刻畫人物，隨時變。如老包轉換陳世美時，需要甩個腔，演員轉身變陳世美，臉相變，聲音也得變，手眼身法步都變，手到哪兒，眼到哪兒，步到哪兒。如：

旦　　開鍘時刻就要到（女演老包，甩腔轉身變皇姑），

　　　來了個皇姑駕鳳鑾。

動作在先，唱詞在後，要結合得好。[32]

老藝人王希安講，「轉身變人物」時要使觀眾感到提到哪方人，說哪方話，用哪方口音。說得人物生動，情節感人，景物鮮明。使觀眾如見其人，如聞其聲，如臨其境，演員就要「心到眼到，手到足到」：

掌握「轉身變人物」的表演特點，唱和表演融為一體，表演有層次，人物變換棱角鮮明，變人物要快，要靈活，心到眼到，手到足到。變人物時，聲音變，臉相變，動作變，形象也變。雖然是一表而過，也要給觀眾留下鮮明的印象。在「甩腔」中變人物最好，在特徵動作上用幾招就成，或在某些地方點一點，點醒觀眾，讓他們用自己的想像去補充，求其簡練，點到為是。

當演員幾個人物同時在場時，應當確定它們所在的位置，虛擬的桌椅等位

---

[32] 馬才，遼寧省民間藝人。見《二人轉史料（三）》，吉林省地方戲曲研究室編印，第140頁。

置也應確定，讓觀眾覺得人物和景物的存在。[33]

又說：

演戲，演員心得在戲上，往戲上使勁。變相，心先變，心一動，面目表情就變了，戲就帶出來了。兩個人對唱，咋變人物？變換人物有時一轉身，有時挪動一步，聲音變，相變，動作變。如果心不在戲上，咋變也裝不像。

王希安的實踐經驗，豐富了「轉學」的理論，核心在於抓住「特徵動作」，「心到眼到」，「變相心先變」。

二人轉「轉身即變」，隨身取「相」，觀眾為什麼認可是變成故事中的人物？這就是演員與觀眾的「像不像，做比成樣」審美思維的默契。如傳統二人轉《楊八姐游春》：

女　（女進入楊八姐，對佘太君）今天外邊風光好，
　　　我與九妹去游春。
男　（男進入佘太君）太君聞聽心不悅，
　　　叫聲我兒要聽真：
　　　外邊雖然風光好，
　　　你不怕外人看見笑破唇。
女　誰不知道天波府，
　　　哪個膽大敢胡云。
男　我兒早去早回轉，
　　　省著為娘掛在心。

---

33 王希安，吉林省老藝人。見吉林省戲曲研究室編印《二人轉史料（三）》，第136頁。

女　八姐點頭說知道。

　　叫聲楊洪老家人：

男　（男「轉身」從佘太君人物跳出，進入人物楊洪，並恭聽八姐的吩
　　咐）

女　快與我備上兩匹馬，

男　楊洪備上馬麒麟。

　　這裡楊八姐與佘太君的對唱（進入男扮女），與戲曲中對唱，沒有太大差
別。但當楊八姐唱到「叫聲楊洪老家人」時，男演員需轉瞬間從人物佘太君跳
出，進入人物楊洪。「叫聲楊洪老家人」這句唱詞特別重要，既是叫場上人物
聽，又是提示給觀眾，首先觀眾心理人物先變，這叫「他指式」的語言。當楊
洪說「楊洪備上馬麒麟」，這叫「自指式」的語言。這句可以省略「我」。這
時觀眾按照「像不像，做比成樣」的審美思維，「三分看戲，七分想像」，方
認可舞台上人物由佘太君到楊洪的轉變，即由精神到物質的轉變。這是個大跨
度的「轉變」：從性別上，由女變為男，從身分上由家主變為家奴，從年齡上
由老女變為老男。通過觀眾的再創造，形成一個想像中的完整的審美流程，創
造了鮮活的人物形象。這就是「跳出跳入」的搬演法則。

　　「跳出跳入」的基本含義是伴隨故事的發展，需要演哪個人物，就「跳入」
哪個人物。「跳入」就是演員進入人物，雖然不化妝，但聲音、氣質、神態、
做派，都要合乎這個人物，實際就是進入表演人物階段；「跳出」，就是「一
轉身」或者一變形，從某一個人物出來，直接進入另一個人物，或者乾脆從人
物中出來還原為演員自身。

　　二人轉的「轉」在二人轉發展史上也是一個發展過程：

## 1. 由「停頓式」向「動作式」的突破

　　在傳統二人轉中像《楊八姐游春》那樣在「動作中」轉換人物的並不太
多，多數是「叫停」之後，改變人物身分。還要附加說，「你扮某某，我扮某

某」，很類似曲藝說唱的「按下此處且不表」的轉換人物。而這種轉換，僅僅是為了完善故事情節，而不在意人物的性格和身分。如《五龍堂》《鎮關西》等，甚至《西廂》《藍橋》也是「停頓式」轉換。如《燕青賣線》的「轉」法：

丑　（說）這會兒咱倆扮一扮，你扮買線的任小姐，我扮賣線的小燕青。我是賣線的，你是買線的。（指扇子問旦）你明白不，這玩意兒叫啥？

旦　（說）不知道。

丑　（說）這叫真鈴。我叫賣兩聲你聽聽（學鈴聲）：嗑當嗑當，喚姑娘，喚姑娘，喚出姑娘，商量商量就妥當。

旦　（說）幹什麼？

丑　（說）買絨線。[34]

　　由「叫停式」的轉，到「動作式」的轉，這是「轉學」一個不小的進步。這個進步在於關懷了人物性格的轉換。上文分析到的二人轉《楊八姐游春》則特別注重在「動作式」的轉換。新二人轉繼王徹《送雞還雞》之後，作家張震、陳功范、趙月正等，他們的劇本，都努力追求在人物「動作」中轉換人物，不僅是轉換人物性別、轉換身分、轉換文化模式，中心是突出轉換人物性格，也叫「性格中轉換」。戲劇美學認為「語言」也是動作，那麼，轉學中使用「自指式」和「他指式」的語言，自然是人物轉換的輔助動作了。所以，由「停頓式」向「動作式」突破，不僅是演員表演形態的突破，也是演員審美心理的突破，是「心到眼到」性格轉變的突破，是一個很大的審美昇華。

　　例如《包公斷後》，這個劇目會出現包公大堂、路上、寒窯外、寒窯內四

---

34 《燕青賣線》，見《二人轉傳統劇碼彙編（一）》，吉林省地方戲曲研究室編印，第249頁。

個場景，由包公、范仲華、乾娘李國母、王朝等四個人物去演。范仲華領了乾娘的旨意去找包公告狀，當范仲華找到包公時，場上有三個人物，范仲華、包公，還有王朝。這時男演員進入范仲華，女演員進入包公，時而進入王朝；等包公來到寒窯之後，男演員從范仲華跳出進入包公，女演員則從包公跳出進入乾娘李國母。如：

旦　包拯聞聽心一愣，告狀人身價有多高？（這是女演員進入包公）
丑　包大人撩起蟒袍低頭躬身把寒窯進，……（這是男演員進入包公）
旦　我本是當朝李國母……（這是女演員進入李國母）

　　從這三句唱詞可以分析出，進入包拯還是進入李國母，進人物有個特點：第一句總是「領詞」：「我」或「包拯」「包大人」，向觀眾交代「我是誰」，這就是「自指式」的引導方式，很有戲曲「自報家門」的意味。但現實生活中可以自稱「我」或「包拯」，沒有自稱「包大人」的，這裡自稱為包大人，把個第一人稱轉換成第三人稱，帶有曲藝的痕跡。有了這句「自指式」的領詞，旦（女演員）一會兒進包拯，一會兒進李國母，就不會發生混淆。

　　在二人轉裡，並不是男演員一定演男角，女演員一定演女角，而是趕上誰演誰。如在《西廂·花園降香》，同時出現兩個女人形象，於是出現男演員丑扮紅娘。這個例子很多。

## 2. 由「敘述法」向「對話法」突破

　　傳統二人轉的唱詞創造方法，多數以敘述為主，通過敘述手段交代故事、描繪人物心理，而不注意刻畫人物性格，保留了許多曲藝的痕跡。如在《五龍堂》中武松的人物心理和性格就是單憑「語言」說出來的。而新二人轉的唱詞則以代言為主，通過「對話」來刻畫人物性格，通過性格衝突來凸顯人物形象，展示人物的內心世界。如張震創作的二人轉《啞女出嫁》、趙月正《美人

杯》、陳功范[35]《窗前月下》等，都用生動的性格語言來刻畫人物，具有戲劇性的美感。這些劇目的人物轉換都是在人物性格轉換的「動作」中完成的。在這些劇目的「對話」中，既有兩個人物的直接對話，也有人物各自的內心對話，又有敘述對話外的其他人物的動作和行為，自然不可避免地留有某些曲藝的「敘述」因素。由「敘事法」轉變為「對話法」，這是傳統二人轉到專業二人轉的最基本的區別與轉變。

「動作」和「對話」，是作為代言體的戲劇性的兩大元素，也是戲劇美學基本範疇。「對話」只能在「動作」中完成。動作不僅展示人物外部形體的改變，也揭示人物內心思想感情的改變；而對話是動作的輔助因素，也直接揭示人物的內心世界。所以有人說，對話也是動作。在二人轉中，由於成功地試驗了「動作」性的「轉」和「對話」塑造人物，這是新二人轉在繼承傳統手法的基礎上又有了歷史性的進步和「轉學」的昇華。

戲劇美學的戲劇性強調「動作」來自人物的內心，不同的「動作」展現人物不同的性格的審美心理圖像。在二人轉裡，「語言性動作」和「形體性動作」緊密糅合地出現，既作用於觀眾的視覺功能，又可作用於觀眾的聽覺功能，便於觀眾產生生動形象的審美聯想，在觀眾的視像裡，可以形成一個完整的人物形象。而這一切都在一「轉」之中。

以上就是「演人物又不人物扮」美學的全部內涵。

---

35 張震、趙月正、陳功範，均為吉林省著名二人轉作家。

# 四、二人轉本體的拉場戲和單出頭

「演人物又不人物扮」，不僅是表演藝術的美學規律，也是一種獨特的演劇形態。由此發展並且延續下來，就是拉場戲和單出頭。

劇作家吳祖光先生將這種演劇形態與元雜劇比較，贊曰：

刪繁就簡二人轉，
以少勝多單出頭。

以下將對拉場戲和單出頭做專題分析。

在二人轉家族中，沾戲邊的就數單出頭和拉場戲了。

單出頭和拉場戲與二人轉一併生成，但單出頭、拉場戲卻深得二人轉營養液的滋養，就是說，必須是二人轉韻味的單出頭、拉場戲，才構成二人轉家族的「三位一體」。有人以為單出頭、拉場戲是與二人轉毫無關聯的「戲」，或者說，你說的「演人物又不人物扮」的理論與拉場戲、單出頭根本不沾邊。這是一種對二人轉家族無端走向戲劇化的誤解。當然，「演人物又不人物扮」也不是一把萬能的鑰匙，不能解開二人轉體系的一切奧秘。何況，歷史已經形成兩種不同形態的單出頭、拉場戲。

第一種，傳統的拉場戲、單出頭，即秧歌性的拉場戲、單出頭，仍然保持鮮活的秧歌性，這是個特殊的審美形態，仍屬於戲曲與話劇之外的「第三體」。這種「單出頭」「拉場戲」貌似角色化、人物扮了，其實不然，仍然屬於「演人物又不人物扮」的表演範式。一般戲劇的演員要求「全進人物」，在人物中湮沒演員自身，而二人轉的演員則是「半進人物」「半是演員自身」，就是在單出頭、拉場戲中也仍然如此，保持著秧歌性，保持了二人轉藝術的原始形態。比如單出頭《王二姐思夫》，表現了多種時空的「場」；拉場戲《馬

前潑水》，雖然也用「幕」隔開若干個「場」，但在每一場中仍是多時空的「場」，如石匠家一場，人物沒有下場沒有換裝，卻瞬間演出了「兩年半」時間長度「由富變窮」的戲。這些戲仍然保持了「秧歌性」「廣場性」的戲劇形態。就是現代人寫的拉場戲《離婚夫妻》《歡喜嶺》《接媽》，都用「跳入跳出」，展現了多時空的場景。

第二種，現代拉場戲，即戲劇性拉場戲，不僅人物扮了，而且角色化了。如何慶奎創作的《兩枚戒指》、陳功范創作的《老男老女》等，都屬於這一類。這一類用「演人物又不人物扮」的理論去衡量，當然不合適。

我這裡專就傳統的秧歌性的單出頭、拉場戲作「演人物又不人物扮」的藝術，作思辨分析。

## （一）單出頭，「以少勝多」的「戲」

單出頭，不是二人轉的派生物，在遼南小場秧歌中，它和二人轉、拉場戲都是一併生成的，屬於二人轉系列的一個分支。但單出頭不是戲曲的獨角戲，也不是折子戲，是和二人轉同吃一個母親的奶長大的。

單出頭，一個演員（或男或女）扮成主體人物妝，但也是「虛扮」，而不是「實扮」。如《洪月娥做夢》的洪月娥，與《王二姐思夫》的王二姐，可以扮一個裝，不分彼此，是個象徵性的裝扮。在演唱中又唱又說又舞又耍，演出多人物多場面的詩體故事劇。單出頭就演出體制看，應屬於「演人物又不人物扮」審美範疇內「一人演多角」的一種很有趣的藝術形式。單出頭也不是女演員的專利，二十世紀八〇年代趙月正創作了《南郭學藝》、陳功范創作了《真人假相》，都是很有影響的男單出頭。

美學家王朝聞對這個「有特殊表現力」的形式很感興趣。他說：

正如獨角戲不能代替戲一樣，單出頭當然不能代替其他藝術形式。但是，形式單純性和內容的豐富性不是絕對對立的；由一個演員來演以一個人物為主

的這種形式，它既然有單口相聲以至評書那種能夠達到少中見多、以少勝多的效果，它具備了不能被別的形式所能代替的特點和優點。[36]

單出頭的審美特徵在於它的獨特構型，總是以「一人」為中心，截取生活中最典型的片段，往往以一個人物的身分向觀眾述說一個多人的故事，以「自我剖析」的手法，集中筆墨描繪其完整的「心理圖像」。就是以第一人稱揭示「我」的內心世界，並且在「我」的視像中鑄成「多人」的格局，表演了多時空的場面。

單出頭是以「我」為主體的獨特敘述形式。和曲藝的敘述方式大有不同，不用旁觀者的眼光第三人稱來敘述，不管故事中出現多少人物，都是唯「我」是從，「我」所視，「我」所聽，「我」所思，「我」所想，「我」所夢，「我」的審美體驗。「我」是敘述主體，也是體驗主體。在「我」的主體故事中出現「他」人，仍然不是「我」所扮，而是「我」所模仿，模仿「他」人的語言、神態、動勢，做比成樣，點到為是。所以，即或扮成具象的人物，也是象徵性的打扮。

單出頭的構型，突出的思維方式是抓住「戲核」，如《王二姐思夫》集中於「思」，《洪月娥做夢》集中於「夢」，《南郭學藝》集中於「學」，《高價姑娘》集中於「高」等。抓住這個「核」，調動一切藝術手段，強化於「我」。

其表演手段也是以「我」為中心的。老藝人王中堂談他演《洪月娥做夢》的體會時說：

---

36 王朝聞：《開心的鑰匙──吉劇和二人轉觀感》，見華迦、關德富編《吉劇藝術》，文化藝術出版社 1982 年版，第 54 頁。

當唱到王媒婆或洪太太時，我不是以演員的身分按分包趕角的方法處理的，而是以洪月娥的身分，對觀眾講述王媒婆，找到一個典型的王媒婆動作，左手一抹鬢邊，右手一扭（像拿煙袋似的），抓住王媒婆特徵，臉上戲適可而止，以下就不按王媒婆的程式演了。由始至終不能脫開洪月娥，因為是洪月娥在做夢，是夢境，舞台上洪月娥的形象的美不能破壞，不能誇張過火，過火了就醜化了洪月娥。[37]

「我」的心理活動，他人行動表象，在一個「夢」的空間裡構成有情趣的戲劇性，很有現代派意識流的審美情味。又如《王二姐思夫》，把看不見摸不著的抽象的「思念」具象化，而且展開了多層自我，這裡有「我」與「我」的矛盾，「我」與思念中的「他」的糾葛。通過牆上畫道，怨鴨鵝，摔鏡架……既有物化行為，又有心理行為，通過物化誇大了外化行為，展現一個痴情瘋狂的自我，給觀眾面前展開具象可視的多層面的心理空間。

單出頭畢竟是「一人」支撐一台戲，不免有些單調。傳統的演法為了烘托氣氛，往往採取由樂隊「搭架子」形式，代表觀眾「插白」，或者「幫腔」，演員與非演員直接交流，戲中戲與戲外戲頻繁點綴，但仍屬於「一人演多角」「多人演一角」的藝術範疇。在現代演出中，也有組織多人伴唱的形式，形成舞伴歌的形式。當然，作為高擎自由旗幟的二人轉藝術，單出頭也不是男演員的專利，也有例外。前些年成功地出現了「男單出頭」，董孝芳的《南郭學藝》、趙本山的《小草》、張洪傑的《真人假相》，成功地體現了「唱丑的」所發揮的「丑角藝術」的審美功能。

《真人假相》當時的形式是單出頭，一個人物演出多場面、多視角、多對

---

37 王中堂，吉林省老藝人，專工上裝唱包頭的，現為吉林省戲曲學校教員。見王中堂口述、于永江整理：《說說我演二人轉》，見吉林省戲曲研究室編印《二人轉史料（三）》，第83-84頁。

話的人物故事。《真人假相》結構很簡單，通篇是人物老賈的內心獨白，他溜須拍上級領導，弄虛作假，又非出本心，但又無可奈何。從電話裡得知石部長要來本鄉視察，既要招待好，又不怎麼情願，但又必須招待好，因此次考察事關自己的陞遷。如何招待？事先做了實際演練。內心極為矛盾，如同哈哈鏡所見，是個扭曲的形象。

在傳統二人轉裡只有幽默喜劇、讚美喜劇，卻不見諷刺喜劇。二十世紀八〇年代之後，思想解放的思潮洶湧澎湃，諷刺喜劇才在二人轉文學中大量湧現，出現了喜劇性情節和喜劇人物。「諸多諷刺喜劇，就整個人類來說，似乎就具有這種自警自戒、自諷自嘲的作用。人們確乎需要經常通過多種喜劇來實行自我觀照。人類需要善於在笑中審視自己，這是人格自我完善的重要途徑。」[38]

但是，「無價值的東西」客觀存在是一回事，敢於把「無價值的東西」揭露出來，並加以嘲諷，卻要有一種社會勇氣與寬容，是社會進步到了擴大自由思想空間之後的產物。對於醜的事物的被揭露，「不獨使人能美，而且使人敢笑」[39]，或者說，社會進入到人們客觀需要諷刺喜劇與小品的審美時代。

藝術的基本規律，總是由繁到簡。每一個物種只有維持自身的規律和個性，才能發展和進步。所以，王朝聞高度讚揚單出頭「以少勝多」的審美特色，他強調，單出頭「具備了不能被別的形式所能代替的特點和優點」，很精闢地說透了單出頭的藝術本質。

但是自從現代化舞台裝飾出現之後，有人總想用強大的「以多代少」的豪華物質來包裝它。有一個劇團用二十多個舞蹈演員給「單出頭」伴舞，結果強大的舞蹈陣容湮沒了「一人演多角」的審美效果，向著「單出頭」藝術規律的

38 鄧牛頓：《中華美學感悟錄》，社會科學文獻出版社 1999 年版，第 18 頁。
39 王國維：《人間嗜好之研究》，《海寧王靜安先生遺書》第 15 冊，第 7 頁。

悖逆發展，自然是空耗財力。當它成了豪華的歌伴舞的時候，就失去了「單出頭」「這一個」的審美興味。

## （二）秧歌性的拉場戲

什麼叫「拉場戲」？拉場戲與秧歌是什麼關係？

遼寧老藝人徐小樓說：拉場戲就是拉開場子唱的戲，人物固定化了，不再「分包趕角」了。[40]就是從東北大秧歌中「拉開場子」唱的戲。

舒蘭縣老藝人李青山說：拉場戲《大觀燈》是從秧歌裡劈出來的戲。

吉林名丑老藝人徐大國談到表演《回杯記》時就主張：打破拉場戲完全進入人物的框框，塞笑口，出絕相，引起觀眾笑。[41]

曾經改編和導演過傳統拉場戲《馬前潑水》《二大媽探病》的王典先生說：「拉場戲雖然有個『戲』字，但它是二人轉裡的戲。」「需要與二人轉藝術吻合」[42]的戲。

從以上幾位老藝人的說法裡，可以歸納出拉場戲完整的概念：拉場戲是拉開場子唱的戲，也是從大秧歌裡分出來的戲，所以拉場戲又叫「秧歌戲」，是二人轉裡的戲。這個戲的特點：具有大秧歌式的載歌載舞，近乎人物扮了，但又不人物化，是一個「走」著唱的戲，具有二人轉「演人物又不人物扮」的演劇範式。

從拉場戲的來源上來看，有從蓮花落來的《回杯記》《孫繼高賣水》；有從大秧歌來的《二大媽探病》；有從梆子、喇叭戲來的《殺江》《三賢》《李桂香打柴》《王婆罵雞》；也有從二人轉轉化來的《馮奎賣妻》等。來路不同，但大多都經過了大秧歌的轉化與二人轉發生同構。如在其表演過程中的《張郎

---

40 關於徐小樓的說法和拉場戲劇碼資料參見王兆一《論〈拉場戲〉》手稿。

41 王桔整理：《二人轉老藝人劉士德回憶錄——松遼藝話》，長春市藝術研究所編印，第162頁。

42 見《王典短劇選》，吉林文史出版社1998年版，第349頁。

休妻》，只有張郎是固定人物扮，女演員則是跳出跳入演出李海棠和郭丁香；《寒江》其前後都拉開場子的戲，中間則完全是單出頭演法，一個演員跳出跳入演出了徐茂公、薛丁山、樊梨花和姜須；《馬前潑水》，也是一前一後是拉場戲，中間崔氏嫁給趙石匠那一場，他們由富變窮，全是二人轉演法；又如《包公賠情》加上個家院老張、《燕青賣線》加上個門軍、《王定保借當》加上個小姐、《劈關西》加上個李鳳姐，才由二人轉變成拉場戲。這都是與二人轉同構很好的例證。當然也有固定二人扮的拉場戲，如《雙拐》《鋸大缸》《拉君》《梁祝下山》等，這之間也不排除二人轉韻味。

在二人轉家族中，拉場戲是名正言順的「一人演一角」而又「人物扮」的「戲」，雖然人物扮了，卻含有「二人轉」那種「跳出跳入」的自由法則的神韻，似戲，而非全戲。是一種二人轉與「人物扮」相同構的戲。即所謂「中性」表演。

有些編導者按一般戲劇去理解，一提到戲，就以為是他們熟悉的京劇、評劇或者話劇的全代言人物的「戲」，就是沒有秧歌性「戲」的概念，不理解拉場戲「場」的內涵，試圖按戲曲的獨幕戲去經營它，結果失去了「拉場」的韻味，由於陷入了戲劇化的誤區，使拉場戲一直存在著脫離拉場戲的本體，走向戲劇化的危機。

到了專業二人轉時代，拉場戲形成兩種形態：一種傳統拉場戲，即非角色化的秧歌性的「戲」；一種是現代拉場戲，屬於角色化、人物扮戲劇性的「戲」。二者構成戲劇觀念上的差異，不能用傳統拉場戲的觀念去要求現代拉場戲，也不可以用現代拉場戲的觀念去要求傳統拉場戲。而「演人物又不人物扮」的理論只適用於前者，而不適應於後者。

現在我們來分析具有二人轉韻味的秧歌性的拉場戲的審美特徵：

第一，拉場戲是不固定時空場景的「場」。

一般小戲結構，都是固定時空、固定場景、固定人物，具有「三一律」色

彩的戲。而拉場戲不受「三固定」的束縛，它有二人轉那樣「多時空、多場景」、走到哪兒、舞到哪兒、唱到哪兒，流程性很強的民間「走」的藝術，屬於二人轉本體特徵的那種可以自由跳出跳入的演劇體系。

這種多時空、多場景的情節連環的結構思維，很像南唐畫家顧閎中的《韓熙載夜宴圖》的構思方略。顧閎中奉了南唐李後主之命，去窺視中書侍郎韓熙載奢侈糜爛的夜生活，並畫成長卷。畫面中韓熙載數度出現在夜宴過程中的宴飲、歌舞、伎樂等場面之中。叫人覺得宛若時間在眼前行走，韓熙載也活躍起來，從這裡走向那裡，本身就需要從頭至尾、視線移動的時間過程，就像電影裡的搖鏡頭。這種結構思維方法，打破了寧靜的平面思維，成為中國傳統民間的畫面連續的三維立體的具象思維。這就是二人轉的「以身帶景」，結構成戲劇，那便是這樣的：

第一，人物可增可減。老藝人程喜發回憶始創時期的拉場戲，他說：

在舞台上唱戲，用雙玩藝兒唱不合適，就臨時把「雙玩藝兒」變成「拉場戲」唱，比如《賠情》，上個老張就是拉場，唱《賣線》，帶個門軍，《小送飯》帶個逃荒的，也算「拉場」了。[43]

可見拉場戲的突出特徵是它的「場」，有極為自由的秧歌性。如《回杯記》不僅春紅這個人物可去可留，表示「場」的「閨房」「樓梯」「花園」「井台」，都是「指而可識」的不固定的場景。

第二，可以創造自由的時空。拉場戲《馬前潑水》場面最多，改編者雖然已經分開固定的三個「場」，但這些「場」，也只不過是戲劇性情節的切割，並沒有凝固時空。如第二場「打柴得寶」，還要分「山上遇險」和「山下張別

---

43 王肯整理：《六十年來的二人轉 —— 二人轉老藝人程喜發回憶錄》，《二人轉史料（一）》，1982年吉林省地方戲曲研究室編印，第63頁。

古家」：

> 買臣邁步把山下，
> 前去求借盤費銀。
> 下得山來把村進，
> 來到伯父家大門。
> 手拍門板連聲響，
> 請問裡面可有人。

　　六句唱詞，把下山，進村，找門，叫門，連續流動的四個場景，分別清楚，這是典型的二人轉範式的以身代景。第三場「馬前潑水」還要分「崔氏我來到大街上」和「要飯走過幾個大門」等，都是游動的自由空間。

　　最能體現多重時空、多重場景的藝術特徵的還是一九七八年王肯創作的《買菜賣菜》[44]，劇中只有楊大娘和小王兩個人物，似人物扮又非人物扮，因為兩個人物，不換裝不下場便演出「兩年」買菜賣菜的不同時空、不同場景的同一人物。巧妙地運用了「旁白」「自白」「旁唱」等演唱技法，成功地塑造了「現在」的自我、「兩年前」的自我和不同時空兩個人物所支撐的特定場景的戲劇性氣氛。

　　戲是從「現在」開始的——

> 大娘　（旁唱）回想起那一天哪，
> 小王　（旁唱）那是在二年前哪。

　　在「旁唱」中二人進入兩年前的戲，向觀眾演繹兩年前發生矛盾的故事，

---

44 王肯：《王肯戲曲集》，中國戲劇出版社 1986 年版。

把觀眾當作「知心人」。「二年前」的具體矛盾在觀眾面前展開了——

　　大娘　　（含笑）姑娘啊，這菜賣嗎？
　　小王　　不賣擺這展覽？

這個戲貴在不斷和觀眾交流，時而跳出人物請今天的觀眾評價「二年前」的矛盾——

　　大娘　　（旁白）你們聽聽，那時候她有多厲害。
　　小王　　（旁白）那時候我最煩老太太……（向大娘）買啥？說話！[45]

　　通過「向大娘」，自由地把向今天的觀眾述說，用「那時候」轉向兩年前「向大娘」的戲。這裡通過「你」「我」「他」，不僅明確地指出人物關係「我」和「他」，也特別指出觀眾「你」。這類戲，少不了觀眾你，只有「你」的「第三人」的存在，才構成交流與互動，所以二人轉又稱為「你的藝術」。它使兩個不同的舞台空間和時間交織在一起，又那麼自由、融洽、流暢，這是二人轉本體審美原則在拉場戲中的運用和昇華。

　　第二，拉場戲的「扮人物」是「半進半出」的「扮」

　　拉場戲的演員，相對於固定的人物扮，以「扮」為主，由於載歌載舞的審美風格所致，總是堅持半體驗半體現、半表演半表現、半人物半演員的表達方式，就是說，演員也要隨時跳出人物，按著非戲劇化的方式，增加二人轉的藝術手段。而且，增加得越多越好，比如可以加一些說口。王典說過，拉場戲的演員「要從你有限的戲裡找出容易展現二人轉藝術特色的細節和語言，自己主

45 引文均見《王肯戲劇選》，中國戲劇出版社 1986 年版，第 350-359 頁。

動處理，哪些地方應該展現？如果劇本沒有提供，應該主動安排這樣的攻關。[46]」

如韓子平和董瑋演出的《回杯記》，韓子平沒有按一般戲曲那樣「完全」地進入人物，而是帶著丑角的「相」進入人物，張廷秀本是莊重、文雅的書生，但韓子平卻演成一個幽默、滑稽、機智又近於頑劣的小夥子，給觀眾增加許多笑料，演員在「第一時間」游離了人物。時時跳出人物，耍幽默，逗樂子，展現韓子平的自身才藝。所以二人轉式的「拉場戲」，演人物的美學原則是「像不像，做比成樣」，妙在似與不似之間。時而靠近戲曲，時而靠近純二人轉，時而敘述，時而代言，自由自在地跟觀眾交流。

在電視劇中趙本山就是「劉老根」，「劉老根」就是戲謔化了的趙本山。但在拉場戲裡韓子平卻不能就是「張廷秀」，他的表演分寸就是「半進半出」，半是張廷秀，半是韓子平自己，時常跳出人物直接與觀眾交流，評價人物，靈活地保持了「二人轉」的審美品位。同樣韓子平演出的拉場戲《離婚夫妻》中的劉長有，按文學文本與張廷秀是身分、性格完全不同的兩個人物，但韓子平在表演處理上卻區別於一般戲劇人物性格塑造人物「完全人物化」的思維模式，「半同半不同」，大半還是韓子平自己幽默、滑稽的「丑角精神」。韓子平演兩個拉場戲的人物大體相像，並不是韓子平的演藝區別不開兩個人物的審美個性，而是拉場戲非人物化的重要標誌。拉場戲的演員，需要半是人物，半是演員自己，這就是二人轉思維的拉場戲與戲劇思維的拉場戲的本質區別。

在作家李鵬飛創作的現代拉場戲《歡喜嶺》中，在人物之外加上「歌隊」，又分男歌隊女歌隊，很像古希臘戲劇的歌隊用法，用以說明劇情，插科打諢，湊趣起鬨，又可以站在觀眾角度剖析人物，開闊戲劇空間。戲一開幕歌隊上場：

---

46 王典：《王典短劇選》，吉林文史出版社 1998 年版，第 351 頁。

（唱）吹喇叭揚脖起高音，

大幕一拉「透亮倍兒」，

開始演的是拉場戲兒，

關東曲來關東詞兒，

唱的是白山黑土地兒，

表的是歡喜嶺下歡喜屯兒。

歡喜屯盡出樂子事兒，

一出一台全是哏兒，

鵝抱窩來牛打滾兒，

騾子能下小馬駒兒，

要問為啥這麼逗趣兒，

只因為歡喜嶺盡出歡喜人兒。

　　出場人物雖然都「人物扮」了，但跳出跳入也極靈活。如寡婦大花說「寡婦難」那段戲：

大　花　（說口）呀媽呀，嘴唇乾巴最難受，那是陰陽二氣不調，血液循
　　　　　環不溜，一來幹巴勁兒，肉皮子發緊，腿腳發皺，吃啥藥也不好
　　　　　使，多少大夫也看不透。

喜來寶　呀，那麼厲害。

大　花　就一種治法，我還不能露。
　　　　〔搭架子：啥治法呀？

大　花　（對觀眾學唱《縴夫的愛》中的一段）讓你親個夠 —— 嗚嗚
　　　　　嗚……
　　　　（對觀眾）啥！讓你？美死你吧，這活兒早有人號下啦！

自然輕鬆，喜幸，幽默，俏皮，行文中全用二人轉的表現手法。

不過，現代的年輕作家也能創作出具有新戲劇觀念的拉場戲，如發表在二〇〇四年第九期《戲劇文學》上的王桂華的拉場戲《接媽》。這齣戲的人物僅有「母，男，女」三人，誰都不扮演固定的人物，可以自由變化，戲內與戲外遊蕩，人物內與人物外閒聊，扮男扮女，跳躍性很大。一頂老太太帽子，成了人物標誌，戴上帽子，就是「母」，摘下帽子，就算出戲了。整個戲劇情境構成生動活潑，有情有理。姑且摘引一段：

母　（由男演員扮演）你們倆不說接媽，我能上來嗎？（意思是「出場」）
男　拉倒吧，你連公母都不分，還敢上台來演戲？
女　聽好啦，我們接的是媽，不是爹！
母　這還不容易，只要戴上專利帽，性別立刻就改造。你看咱這兩步走，再看看咱這兩步跑，正宗的老太太，還裹著小腳呢。這媽像不像？來點兒掌聲，我再給你亮個相——咚七、大七、咚七大七咚。哎呀，差點造台下去！
男女　啊！反串呀！
母　現在演戲與反串，不看內裡看表面，只要外表看著像，你別管裡邊啥零件。咋樣？

這是進戲前演員站在觀眾角度的一段議論，最後幾句，顯然帶有對社會現象的嘲諷意味。再看進戲後的一段戲：

母　行了，一會兒把我扯零碎了！
男　哎，我倒有個高招！
母女　啥招哇？
男　抓鬮！

母　我的媽呀！（跑到台口抱著柱子往上爬）

女　媽，你快下來，看摔著你！

男　我們不鬮你了，下來吧！

女　就是鬮，這回也是好鬮！

母　求求你倆別老鬮我了，咱們改游鬥行嗎？我就納悶兒了，你倆咋這麼願鬮我呢！這都揪上了！（指心）這回我自個兒揪！（摘下帽子，放在椅子上）

女　哎呀媽呀，你咋又出戲了呢？

母　誰出戲了？這工夫我演的是東院你二大爺！

男　二大爺？哎，我們接媽，二大爺來湊啥熱鬧？

母　我是來告訴你們，今天你媽你們是接不走了。

男女　咋的呢？

母　眼瞅著我倆蠟頭剩不高了，再不能死要面子活受罪裝乏了，我鼓足勇氣來把愛表達了，接回你媽，我的裝錢匣了……

男女　（吃驚的）這麼說你們倆早就那啥了？

　　人物在對話中悄悄地轉換了，不僅轉化了人物身分，也轉換了思想內容。由於造型誇張，使人感到意外和驚喜。

　　這個小拉場戲，運用嶄新的戲劇觀念，恢復到秧歌戲的原始狀態，幽默、活潑、新穎，也算深得拉場戲之妙了。

　　第三，拉場戲是載歌載舞的「舞」

　　「拉開場子」、載歌載舞不僅是拉場戲的風格，也是它的結構不可缺少的藝術要素。拉場戲雖然以人物扮為主體，直接用人物再現的方式展現人物形象，但也不排斥用二人轉的舞蹈手段來塑造人物。二人轉離開舞蹈，二人轉就成了「二人站」；拉場戲離開了舞蹈，也就會陷入死演死唱的誤區。如在《馬

前潑水》中崔氏討飯前和討飯後兩種舞蹈造型，不僅塑造了崔氏不同境遇的外部形象，也有力地揭示了崔氏不同時期的內心世界。又如《二大媽探病》中的二大媽的舞蹈設計，誇張地生動地塑造了人物的性格特色，讓人為這個心地善良、智慧、有情趣的二大媽而感動。

此外，載歌載舞的審美功能，還可以像二人轉那樣，以身代景，塑造人物的生活環境。如《梁祝下山》，一般人把它看作二人轉，實際它是真正意義的拉場戲。《梁祝下山》的載歌載舞，給觀眾展現了十八里相送不同的風光場景，也展示了梁祝二人之間的內心衝撞、焦慮，展現出不同的心理空間。

第四，拉場戲，「敘事兼代言」的「戲」

一般戲曲的「敘事」部分，大都在人物「對話（代言）」中消失了，但拉場戲中卻在人物「對話（代言）」中保存了「敘事」成分，即在代言中有敘事，在敘事中有代言。

如現代拉場戲《莊老大隨禮》（王堯編劇）[47]寫村民莊老大本不情願到鄉長家去「隨禮」，為鄉長的權威所迫，只得勉強送錢去，人家沒留吃飯，回家又不敢對妻子說，非常尷尬。妻子讓他搬磨盤堵豬圈門子，莊老大怎麼也搬不動——

妻　（懷疑）往天搬這個小磨悠悠的，今兒個咋的啦？是不是沒吃飯哪？
莊　誰說的。我還沒稀得搬呢，剛才是運勁兒。
妻　運吧，運吧！
莊　（唱）莊老大，運運氣兒，
　　　來個騎馬蹲襠式。

---

47 王堯，黑龍江省劇作家；《莊老大隨禮》，見黑龍江省文化廳藝術處和黑龍江省戲劇工作室 1992 年編印《地方戲選萃》，第 194 頁；「隨禮」，東北方言，就是上禮隨份子。

慢收腹兒，後使勁兒，

深吸一口丹田氣兒，

咬牙根兒，──較勁兒──嗨！

啪嚓鬧個大腔墩兒。

　　這段唱，既是獨白，也是說給妻子聽的（對話）；既是敘述人物的內心活動，也是代言人物的幽默樂觀的性格；兼有敘事兼代言的審美情趣。在這樣簡單的「對話」中，說表融會，揭示一個真實的形貌，複雜的心理，掩飾不住的尷尬境地，是很見性格的一段戲。

　　以上四點，構成了傳統拉場戲秧歌性的「場」和獨特的「戲」的審美韻味。

## （三）戲劇性的拉場戲

　　戲劇性拉場戲一個突出的特點就是人物化固定人物扮，人物沒有跳出跳入，從戲一開始什麼樣，到最後還是什麼樣，沒有變化，現代味極強。它的「場」和「戲」與現代正規戲劇沒有什麼區別。

# 五、小品不是二人轉

現在一些媒體都拿小品當二人轉大肆宣傳，不明真相的人們也跟著盲動與
忽悠，經過媒體商業化的炒作，二人轉的知名度擴大到全國，自然包括小品
了；一般人也認為小品就是二人轉了，至少是二人轉的一部分。從來沒有看過
真正的二人轉而走進劇場的觀眾，明明觀看的是雜耍和小品，卻也說是看二人
轉。從話劇小品起家並且走紅甚至稱為小品王的人，總是說，他演的小品就是
二人轉。那麼小品究竟是不是二人轉？

有人說：話劇小品確實不是二人轉，但小品可也算是抽掉唱腔的拉場戲，
拉場戲是二人轉的一個分支，所以小品它也應該算二人轉的一支。

那麼，我們看看話劇小品與拉場戲在戲劇形態上有什麼不同點。

「小品」一詞早見於晉代，本屬佛教用語。《世說新語・文學》中「殷中
軍讀小品」句下劉孝標註：「釋氏《辨空經》，有詳者焉，有略者焉。詳者為
大品，略者為小品。」宋人山水畫小品是中國繪畫的重要形式，對後世小幅山
水畫產生了深遠影響。歐陽修有小品、雜記；明萬曆年間王納諫編成《蘇長公
小品》，「短而雋異」，最早將「小品」視作文學概念。話劇小品原先只是戲劇
院校培訓和考核學員的一種表演練習和教學小品。要求通過生活細節展示人物
性格的瞬間與片段，如岳虹演出的《大花生仁》。從二十世紀八〇年代起，經
過戲劇、影視和相聲藝術家的精心改造，並藉助電視媒體的傳播，話劇小品成
了一種嶄新的獨立的戲劇樣式。如果說當年王景愚的《吃雞》和陳佩斯的《吃
麵條》是戲劇小品的嬰兒期，它經歷了《芙蓉樹下》《雨巷》為標誌的青春期，
最後走到以《超生游擊隊》《賣大米》《相親》《紅蓋頭》為成熟期。話劇小品
的特點是「小」，篇幅短小、線索單一，人物較少、情節單一，從日常生活中
的某一細處著眼，用較少的幽默風趣的語言、誇張變形的動作，表現深刻的主
題。沒有唱腔音樂，沒有舞蹈，只是對話，雖然有的作品也吸收了二人轉合轍

上韻的語言，沒有二人轉的表演元素，仍屬於話劇範疇。

誠然，二人轉是吐納力極強的藝術，但被它吐納的藝術都必須經過二人轉化了的，而小品就沒有經過二人轉化，所以不屬於二人轉。與二人轉同生的藝術，如拉場戲、單出頭。二人轉的「三位一體」是以純二人轉為「本體」的，拉場戲之所以成為二人轉的一個分支，因為它有說有唱，說唱結合，具備了二人轉的表演元素。不僅具有二人轉優美的唱腔，而且是「以歌舞演故事」，載歌載舞。老藝人說：「拉場戲，是拉開場子唱的戲。」就是從東北大秧歌中「拉開場子」唱的。老藝人李青山說：拉場戲《大觀燈》是從秧歌裡劈出來的戲。有的拉場戲是固定人物扮的，有的拉場戲的人物也可以跳出跳入的。吉林名丑

老藝人徐大國談到表演《回杯記》時就主張：打破拉場戲完全進入人物的框框，塞笑口，出絕相，引起觀眾笑。曾經改編和導演過傳統拉場戲《馬前潑水》《二大媽探病》的王典先生說：「拉場戲雖然有個『戲』字，但它是二人轉裡的戲」，「需要與二人轉藝術相吻合」。

拉場戲最大的特點就是載歌載舞，可以自由變換人物和創造自由的時空，這是戲劇小品所不具備的。有的拉場戲就是從二人轉轉化來的，如《馮奎賣妻》等。來路不同，但大多都經過了大秧歌的轉化與二人轉發生同構。如表演拉場戲《張郎休妻》，只有張郎是固定人物扮，女演員則是跳出跳入演出李海棠和郭丁香；《寒江》其前後都是拉場戲，中間則完全是單出頭演法，一個演員跳出跳入演出了徐茂公、薛丁山、樊梨花和姜須；《馬前潑水》，也是一前一後是拉場戲，中間崔氏嫁給趙石匠那一場，他們由富變窮，全是二人轉「一人演多角」的演法；《馬前潑水》場面最多，改編者雖然已經分開固定的三個「場」，但這些「場」，也只不過是戲劇性情節的切割，並沒有凝固時空。如第二場「打柴得寶」，還要分「山上遇險」和「山下張別古家」：

買臣邁步把山下，
前去求借盤費銀。

下得山來把村進，

來到伯父家大門。

手拍門板連聲響，

請問裡面可有人。

六句唱詞，把下山，進村，找門，叫門，連續流動的四個場景，分別清楚，這是典型的二人轉範式的以身代景。第三場「馬前潑水」還要分「崔氏我來到大街上」和「要飯走過幾個大門」等，都是游動的自由空間。可見拉場戲的突出特徵是它的「場」，有極為自由的秧歌性。如《回杯記》不僅春紅這個人物可去可留，表示「場」的「閨房」「樓梯」「花園」「井台」，都是「指而可識」的不固定的場景。

拉場戲有多種，分傳統秧歌性的拉場戲和現代戲劇性的拉場戲。

王肯一九七八年創作的《買菜賣菜》，劇中只有楊大娘和小王兩個人物，似人物扮又非人物扮，因為兩個人物，不換裝不下場便演出「兩年」買菜賣菜的不同時空、不同場景的同一人物。巧妙地運用了「旁白」「自白」「旁唱」等演唱技法，成功地塑造了「現在」的自我、「兩年前」的自我和不同時空兩個人物所支撐的特定場景的戲劇性氣氛。戲劇性的拉場戲如郝國忱、郭中束的《離婚夫妻》、崔凱的《一加一等於幾？》、李鵬飛的《歡喜嶺》等，在演出中也時而跳出人物。當然也有不乏固定人物扮的拉場戲。

由此可見，拉場戲靈活地運用了二人轉的表演元素，而小品則是話劇元素，兩者毫無共同之處。

有人說，二人轉講「唱、扮、舞、說、絕」，小品就是二人轉的「說」。

二人轉的「說」，基本是指說口，屬於二人轉的說表功能，而小品的「說」，則是對話，通過對話來塑造人物，屬於話劇元素。雖然有的小品的台詞也很幽默，運用了二人轉說口中常用的「貫口」，採用了合轍押韻的二人轉式說口，即韻律化的對白，好多台詞不僅幽默風趣而且非常上口，但這只是語

言技巧，屬於不同劇種之間的借鑑，並沒有改變小品的戲劇形態。話劇小品就是沒被二人轉吸納的藝術，不僅沒有二人轉優美的唱腔，也不具備二人轉的表演元素和藝術品格，所以從本質上說，小品就是小品，小品不是二人轉。

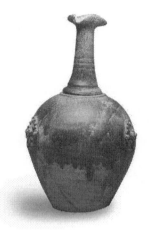

第三章

———

東北二人轉的藝術特色

二人轉的藝術特色可以說是豐富多彩，但主要有以下幾點。

# 一、人性的民間鄉土之美

走進市場的城市二人轉，已經把二人轉糟蹋得面目全非，所喪失的是「人」，是人的藝術，怎能不讓人發出陣陣鄉愁。人們總是想詩意地棲居在自己的精神家園，那麼人的精神家園何在，如何才能走進精神的家園，人的靈魂終究要棲息何方？

民間鄉土二人轉從這塊鄉土中生成的藝術，成為具有詩性的鄉土美學。其審美特色有四：

## （一）質樸簡約之美

簡約到「二人」是形成東北二人轉的初始手段，也是最重要的手段，去其繁縟，撮其精要。最初在秧歌隊裡扮戲人物，也是極簡約的，像不像，做比成樣，扛個耙子就是豬八戒，耍根花棍就是孫悟空，帶個辣椒就是老叉婆⋯⋯後來下清場演小秧歌（即早期的二人轉），簡練到二人，「千軍萬馬，全靠咱倆」。一男一女的二人，在空曠的場地，不用幕，不用景，不用幕啟幕落，就憑二人的跳出跳入，一轉身變人物，就可以演出三個人物四個場面的《大西廂》，就可以演出六個人物七個場面的《楊八姐游春》。在二人轉裡處處都呈現出這種簡約之美。簡約，就是二人轉鄉土美學的根。

現代人總不喜歡這種簡約之美，總想把簡單的事情複雜化。他會說，傳統的民間藝術那麼簡練，是因為那時太窮困，沒有經濟條件。現在的大佈景大場面大包裝，是因為現在經濟富裕了，所以演的單出頭，竟然用二十五個美女做伴舞。這不是經濟轉變了觀念，是因為基本上不理解「單人」與「二人」這個

簡練的美，究竟「美」在哪裡？你用二十五個美女去「伴」一「人」的單出頭，把主角湮沒在花花綠綠的群舞之間，主次不分，還有什麼「美」可言？簡潔美，是鄉土美的基本屬性。一九五八年老舍先生在一次會議上說，二人轉「這是我們最精練的一個劇種」。

　　鄉土藝術特有的簡約之美，去掉一切條件，一切框框，去掉一切繁文縟節，就連演員都減到「二人」，卻給「人」留下極為廣闊的想像空間。二人轉是「人的藝術」，是人想像的藝術：最簡單轉變為最豐富，最大的侷限性轉變為最大的開放性。「二人」成為體現馬克思所說的最本質的人。一九五五年七月，著名京劇表演藝術家荀慧生來遼源市做訪問演出，觀看了老藝人筱蘭芝（本名欒繼承）表演的二人轉《大西廂》。他對筱蘭芝讚譽地說：「我演紅娘，台上需要那麼多人陪伴，你演《西廂記》，台上就你們兩個人，就這麼成功！」由此可見，二人轉這座民間寶庫，值得學者深入挖掘。

## （二）自由空間之美

　　中國的戲曲、西方的話劇、歐洲的歌劇中，都是群體之中固定扮人物，演出一台戲，演員與角色是固定不變的，那是一種美。而東北二人轉，只有一男一女兩個演員，憑著「跳出跳入」轉身變人物的技巧，就可以演出男男女女老老少少眾多人物的完整的大戲，演員與角色是分離的，這也是一種美。由此我提出二人轉演人物的美學規律是「演人物又不人物扮」。

　　而目前所謂走入「後現代二人轉」的人們，他們依從「歐洲文化中心論」的名詞和概念，卻沒有理解後現代文化的本質。他們不能理解西方人提出的「假定性」與中國戲曲的「虛擬性」的本質差異。

　　二十世紀三〇年代，中國京劇虛擬創造的「自由時空」曾引起西方戲劇理論家轟動一時的驚嘆。蘇聯第一個提出「假定性」理論的戲劇理論家尼·奧赫洛普科夫在他的書中記下他「看了梅蘭芳所有的戲」後的那番激動——

想像！戲劇真應該給它獻上一首特殊的頌歌啊！它把空無一物的舞台變成茂密的森林，把光禿禿的舞台變成風浪滔天的湖水，把一個手持寶劍的人變成一師勁旅，把舞台上白日的陽光變成黑夜，把一個小小的蘋果枝變成果園……劇場只要略加暗示，想像就把整個事物描繪出來，所以導演和演員也就故意留有餘地，以便激發觀眾的創造性的幻想……

遺憾的是，這些戲劇理論家們沒有機會看到東北二人轉的演出，否則他們會驚訝地看到二人轉所創造的「自由時空規律」比起京劇要抽象得多，自由得多。而二人轉藝人把他們的全部想像空間交給了觀眾。想像的自由屬於觀眾。

二人轉舞台因為「千軍萬馬，全靠咱倆」的演劇模式，從始創那天起，就謝絕了「鏡框式」舞台的束縛，從而營造了一個演員與觀眾交融滲透、渾然一體的觀演氣氛。所以，它的舞台時空瞬息萬變，沒有哪個固定長度的劇情環境值得標明，任何一件企圖點綴或者暗示環境的道具、佈景都是多餘的，因為二人轉舞台是純粹的「空白空間」。二人轉的「演人物又不人物扮」的理論，「一人演二角」，「二人演一角」，以現實為基礎，又超越現實。它以超越戲曲的「自由時空法則」的驚人奔放的想像力，把藝術的假定性抽象到最極端的地步。這就是二十世紀出現在中國東方鄉土民間的一種嶄新的演劇體系。

所以，二人轉的「演人物又不人物扮」「非角色化」的道路是值得珍惜的鄉土美學之路。

## （三）非角色化之美

二人轉鄉土美學的主旨意在說明：「二人轉是人的藝術」。

京劇、評劇是「角兒的藝術」，戲曲演員不像話劇演員那樣直接進入人物，它需要解決演員與行當、行當與人物的關係，才能解決演員與人物的關係，就是說，京劇演員不能越過行當而進入人物。行當，就是程式化的藝術表現。演員需要以行當的角色來塑造人物，就是要「帶著行當入戲」。梅蘭芳在

《貴妃醉酒》中表演貴妃時，並不是直接進入貴妃角色，而是以旦角（青衣）的行當進入貴妃的。並且貴妃醉酒是經過精心設計的一系列程式，梅蘭芳是通過旦角這一系列程式化的表演，來表現貴妃醉酒的獨特性的。而二人轉是演員不與角色相依存，而是與角色相分離的藝術。

二人轉演員沒有行當的障礙，即或我們稱為「丑」和「旦」，也不是行當的內涵，而仍然是演員本色的自身。演員可以自由地跳出跳入，比如演《包公斷太后》，不論男演員還是女演員，根據劇情發展的需要，隨時都可以進入包公、范仲華、李太后的，它「二人可以演一角」，「一人可以演二角」，是演員的藝術，也是「演員演『人』的藝術」。二人轉演員是帶著自身「本色」及其所體驗到的「相」進入人物的。如韓子平並不直接進入人物，說我就是張廷秀，而總是帶著他自身特徵的「相」，進入人物張廷秀的。在觀眾眼裡，這種「相」半是人物張廷秀，半是演員韓子平。戲曲演員帶行當入戲之後，演員便湮沒在人物之中；而二人轉演員帶相入戲之後，仍然保留著演員自身的特性，人物則是建立在這個特性的基礎之上的。在人物與演員之間，構成了某種和諧。由於演員的不同素質，同一個人物呈現了不同演員的不同風格。不同的演員可以演出不同的張廷秀。

二十世紀中期，由於受到中國戲曲文化思潮的挑戰，中國大地出現由地方曲藝向地方小戲過渡的熱潮。如流行於江南各省的「對子戲」（角色只有小丑小旦，又稱「二小戲」），是從農村的傳統歌舞說唱中脫胎而來的戲劇形式。同樣鄉土藝術的雲南花燈、四川車燈、內蒙古二人台，也都相繼演變成了「二人戲」。二人轉經得住這次強大的戲曲文化浪潮的衝擊，最終沒有向戲曲過渡。

這是因為四川車燈、內蒙古二人台之類選擇了戲曲文化的模式，離開「非角色化」，全然進入「角色化」的漩渦，使演員圍著「角色」轉；而二人轉始終保持「非角色化」的審美準則，學習了戲曲而非戲曲化，在介於「非角色化」與「角色化」之間，保持著半為曲藝半為戲曲的文化模式。

（四）歡快娛樂之美

東北二人轉創造之初，本意就是為老百姓製造歡樂，它能在東北老百姓的呵護下，三百來年久演不衰，就因為它始終保持紅火、熱鬧、開心、解悶的風格。它具備歡樂的因子。

其一，歡快的音樂。

東北人的群體性格，都說東北人「三個女人一台戲」，「四個男人閒扯淡」，反映出東北人那種苦中作樂、悲劇喜唱的精神。老藝人筱蘭芝，唱一出不說唱一出，總說「美」一出。唱一出二人轉感到無比歡快，就是抒發心裡的美。扭起大秧歌，也覺得心裡特別美。因為鄉音心曲如同春風細雨那樣流淌進每個人的心田，最大限度地代表了東北民眾的情感和鄉愁。二人轉是伴隨著農民苦澀、窮困的境遇而產生的，自然尋求歡樂以慰藉苦難，營造靈魂棲息之所……小夥子趕車，掄起大鞭，唱起〔大救駕〕；老飼養員頂著星星、拿料叉子給牲口添草料，敲著馬槽子哼哼〔月牙五更〕；婦女推悠車唱出〔悠孩子調〕。所謂「大秧歌一扭，愁事沒有；小喇叭一響，啥也不想」。二人轉音樂又是思鄉還魂曲子，就因為大秧歌音樂已經遍及全國大地，鄉音心曲，勾魂奪魄。二人轉音樂，是一種具有撩撥性情、宣洩情感、消愁解悶功能的音樂。

一個劇種的形成，取決於其自身聲腔的形成和完備。那些一代又一代在用生命來打造二人轉藝術的民間藝人，無論從操「乞討之歌」的蓮花落、鳳陽歌的「要飯曲子」，還是操大秧歌的敘事抒情大調，或者兩者結合，無不在音樂聲腔上做了一番「滾雪球」式的摸索和積累，才形成了寬闊的「九腔十八調，七十二嗨嗨」的音樂體系。二人轉是東北民間音樂的寶庫。東北二人轉音樂的豐富性，何止是「九腔」？「九」在中國傳統文化中象徵多數，「十八」「七十二」，都是「九」的倍數。實際上早已超過了「九腔十八調，七十二嗨嗨」，十大主調，輔調就有三五十種，專腔、專調一百來個，小曲、小帽，即東北民歌二百多個，現在常用的也有三五十個，像歡快一點兒的《看秧歌》《探妹》

《猜謎歌》《蹦蹬歌》，還有《送情郎》《瞧情郎》《梨花五更》《搖籃曲》等，難以用準確的數字來概括，說明東北二人轉音樂非常多彩，曲牌也非常之多。由於二人轉唱腔鄉音的魅力，使得東北老百姓聽著入耳入心。無論在國外，還是在港台，只要聽到二人轉的音樂唱腔，就產生強烈的去國還鄉之感。

其二，歡快的表演。

鄉土的二人轉，從沒有像話劇、戲曲那樣靜態地表演，總伴隨著載歌載舞。二人轉的四功是「唱說扮舞」。近年來有人把相聲的四功「說學逗唱」說成是二人轉的四功。二人轉表演中確實也有「逗」的成分，主要表現在下裝說口之中。在二人對唱時，有些「對篇」也有逗趣之處。有些「逗」是與觀眾互動的紐帶，逗著唱，逗著學，以唱腔為根本。老藝人說，說學逗唱以唱為先。又說：「說是骨頭，唱是肉。」當下的二人轉，專業的丟掉了骨頭，民間的丟掉了肉。傳統二人轉與觀眾的互動，那是心與心的互動，是心靈與心靈的互動；而城市二人轉的互動，那是金錢的互動，是形式的互動。

其三，歡快的語言。

東北民間語言是東北二人轉語言的寶庫。東北人平時說話快人快語，只把話語說明白不算好，還要說得幽默、有情趣才算高明。藝人要有好唱詞，要有實惠嗑兒、骨頭話、扎心段、喜興詞、活動篇和優美句。這就是民間劇詩語言的重要審美標準。

所謂絕活，不是將肉體發揮到極限叫絕活，而是各項藝術推向極致的精華，才叫絕活。講唱腔有唱功的絕活，說口有說口的絕活，雜藝雜耍也有絕活。逗與模仿，都屬於口相的絕活。說學逗唱，都是塑造人物的藝術技巧。離開了人物，這些藝術技巧就失去了活的靈魂。

其四，歡快的人物。

構成二人轉歡樂之美的還有人物的獨特的性格。

在二人轉人物中，雖然也有鐵面無私的包公、倒拔垂楊柳的魯達、打虎的武松，但更多的是有個性有英雄氣概的女性英雄：隴西的洪月娥、江蘇的王二

姐，以及王實甫《西廂記》的崔鶯鶯、《藍橋》裡的藍瑞蓮，都變成東北民間山野性格的女性，潑辣、勇敢、思想開放，勇於衝破封建的鎖鏈。這些人物敢於大膽衝破天道（如張四姐），藐視皇權（如佘太君），顛覆封建倫理（如崔鶯鶯、藍瑞蓮），以及「刀壓脖子問親事」的劉金定、洪月娥、穆桂英，都是一些叛逆的形象。農民就格外喜歡這些傳奇的叛逆形象。「刀壓脖子問親事」是東北民間藝人的獨創，大江南北，長河上下，各地民間戲曲曲藝，都找不到這樣動人的情節。

這些人物充滿著陽剛之美，都是東北人尋求自我解放的形象代表。東北老百姓留戀傳統二人轉，就是留戀這些性格剛烈、火辣辣的人物，激勵他們在現實生活中敢作敢為，成為東北老百姓永遠懷戀的鄉土之情。

近三百年來二人轉之所以久演不衰，是因為它闖出了一條獨特的鄉土美學「雜活樂美」的藝術規律，那就是：沾曲藝性而不曲藝化，沾戲劇性而不戲劇化，沾人物性而不角色化，沾舞蹈性而不舞蹈化，它雜糅兼取，活而不僵，以唱為主，說舞幫腔，以醜捧美，醜而不髒，樂而不淫，狂而不傷，永遠與社會最底層的民眾心貼心，保存在東北老百姓的精神世界裡，帶有一股民族的生命力和穿透力，凝聚著東北民間精神。

# ▌二、民間劇詩的人物個性

## （一）民間劇詩的概念

二人轉屬於民間劇詩。

劇詩並不是文人戲劇的一統天下。安波說，東北二人轉是「劇詩」。[1]王肯也說，東北二人轉是「敘事兼代言的詩體故事」。[2]老藝人李青山說：「二人轉是二人對詩，既要進人物，又要進入感情。」通俗地解讀，凡有詩情詩趣的戲，都可以稱作「劇詩」。

在二人轉中最有說服力的詩體故事要數《梁祝下山》，劇本詩人將情感投射到自然山水、花鳥蜂蝶，使其本無血肉的東西賦予了血肉，本無生命的東西賦予了生命，轉化成人性化有情感的東西。「走過一河又一河，河裡飄來一對鵝；鵝兒哏嘎叫，母鵝管公鵝叫哥哥。」這關鍵是末一句，動用比興手法，寄託了人物的全部思想感情。在這裡「景者情之景，情者景之情」（王夫之語），詩人創造了景語，將自己的情感轉化為意象描繪。

民間劇詩不是一般意義的詩，也不能單看它的「對話」是不是「詩體」，是不是詩的格律，它主要看是否用詩性思維、詩性結構、詩性情調寫成的戲劇，是不是具有劇詩的價值。自然中有詩，生活中有詩，語言中有詩，二人轉以獨特的語言方式即「詩化」的本質，並以靜美和諧之詩，「綻」現存在。

王肯向來認為，「寫二人轉也是寫詩，不動情就動不了筆。你想歌頌的，必須是由衷地敬慕他，喜愛他；你想鞭笞的，也必須是由衷地厭惡他，痛恨

---

1 安波，音樂家，代表作是話劇《春風吹到諾敏河》、秧歌劇《兄妹開荒》作曲。1964年，他曾提出二人轉是「詩劇」，唱詞是「劇詩」——見遼寧曲藝家協會1983年編印《二人轉資料（二）》第222頁。
2 王肯：《土野的美學》，時代文藝出版社1989年版，第11頁。

他。感情摻不得假，假就造作；要寫真情，要說實話。動筆之前，自己毫不激動，半點兒不受折磨，怎能折磨觀眾！動情並非大哭大號，看我國女排的拚搏，誰能不壯懷激烈！雋語出自真情！」[3]

## （二）劇詩人物的野性張揚

在民間劇詩中有喜劇人物，也有悲劇人物，這裡要論述的卻是「野性」人物。

東北是個特殊的地理環境，大森林大草原，高山峻嶺，懸河陡壑，四季分明，冬天凌厲，冰封雪裹，巨齒狼牙，就是培養野性的土壤，構置一些野性人物，野性思維。野性思維，就是人們的超常規思維。

二人轉以描寫男女戀情的劇詩人物居多，在男女戀情戲中又以追求婚愛自由的為主，如《雙鎖山》劉金定的「插牌招夫」「刀壓脖子問親事」的情節最為典型。北方少數民族有搶掠婚，但那是「男掠女」，劉金定的「刀壓脖子問親事」是「女逼男」，這具有強烈的反抗封建婚姻體制的精神，反映出狂野性格的人物。真正的婚姻自主是女男雙方都是自主自願的，而不是在女方一方的自主自願。在封建社會裡，女性人物受壓迫最厲，受剝削最深，地位最低，在女人頭上有四重天：夫權之上還有族權、政權、神權。文學藝術是生活的補償，所以這個「刀壓脖子問親事」恰是追求自由解放的人們生活中想像的補償。從中國俗文學傳統上看，「實際上，在兵刃相加的搏鬥之中，女性在體力上受限制而顯示出劣勢，女性正是在牛耕和青銅時代的戰爭唯上的時代而失去原始時代女性地位的，但人們在欣賞這些作品中卻可以心安理得地接受這些典型人物，不因其假而嗤之以鼻，主要是作者和讀者頭腦中共同的神話意識在起作用，無所不能的原始創造女神和殺龍斬蛟的女戰神在心中猶存記憶。」所以，「也可以完全以欣賞神話的態度去品味，完全不計較情節、背景的現實可

---

3　吉林省地方戲曲研究室編印：《吉林戲曲文稿》，1982 年版，第 6 頁。

能性，甚至不顧其最基本的歷史背景，而直接欣賞其神奇縹緲和形象自身的瀟灑漂亮」。[4]如果這種傳奇僅僅是女性的「刀壓脖子問親事」，用野蠻手段追求婚愛自由，不如說是男性的一種暗示，一種強烈宣洩的代碼，成為北方少數民族「搶掠婚」的藝術反轉。

顯然，二人轉藝人們受到了這些古民族「掠婚俗」的影響，讓唐宋時代的女英雄效仿古渤海、女真先世婚俗，以求自由放縱。不過古渤海、女真先世婚俗是延續父權社會的「男掠女」，而劉金定、樊梨花們則是反其道而行之的「女掠男」，甚至「女逼男」，塑造一個男女平等、自由自主的個性解放的女權形象。表現了民間文學超拔野放的審美境界。而這一女性形象，早已超越婚愛自由，而具有社會普遍意義，反映出東北人追求自由解放的狂野精神。

劉熙載說：「野者，詩之美也。」（《藝概》）江湖藝人逍遙於野，奔波林海，道路坎坷，本身就含有幾分野性。在普通百姓中，「野性」是人性中所蘊含的那種魅力的回歸，在民間藝術中，野性往往是同傳統的藩籬、因襲的框架格格不入的，可以衝破陳舊的美學觀念，給藝術帶來前所未有的生氣。多一份野性，就少一份奴性；多一份野性，就少一份正統性；多一份野性，就去掉一份腐朽之氣；多一份野性，就多一份趣味性，煥發出一種嶄新的情趣之美的創造力。展現野性思維的不只是用誇張，更多的展現大膽的奔放的想像力。

所以，在二人轉人物畫廊中，不只是一個劇目塑造「刀壓脖子問親事」的生命形象，而是一批棱角鮮明的女性人物，不僅有《雙鎖山》[5]中的劉金定，還有《索木招親》中的穆桂英，《寒江關》中的樊梨花，《洪月娥做夢》中的洪月娥，等等，實際這些不過是一種「山村野嶺」生命的「符碼」。這種「符碼」對於東北農民大眾來說，它的意義已經超越了男女婚愛了，已經上升到人

---

4　劉曄原：《中國俗文學的女神模式》，《中國俗文學七十年》北京大學出版社 1994 年版，第 220 頁。

5　見王悅恒口述，徐文臣補充，李鐵人記錄本，吉林省地方戲曲研究室編印《傳統二人轉劇碼彙編（一）》，第 196-207 頁。

追求自由解放的深遠意義了。

還有為了實現婚姻自主自願而「失身」的崔鶯鶯（《西廂記》），為了留住鋸缸師傅而打碎好缸的王二娘（《鋸大缸》），她們衝破了重重阻力，最後和意中人終成眷屬。

還有幾個為尋求婚愛自由自主而以身殉情的剛烈女子。

第一位女子是割袍斷義的吳香女。

春秋時期秦穆公有吞十六國之意，在臨潼擺下斗寶之陣，命十八國前來獻寶。楚平王帶伍子胥前來獻寶。伍子胥力舉千斤，鎮住了各國之王，並說服秦穆公，秦楚兩家和睦相處，秦穆公當時把吳香女許給太子密建，另把馬釵裙許給楚平王。可是前來迎娶的不是媒人伍子胥而是費無忌。費無忌以途中遇盜匪為名，硬將金頂轎的吳香女換乘銀頂轎，將本銀頂轎的馬釵裙換坐金頂轎。到了楚國，則將金頂轎的馬釵裙抬進了太子密建宮中，而把吳香女抬進楚平王的宮中。吳香女就糊裡糊塗地被楚平王占有了。吳香女心中怨恨，卻無法逃脫。這一天，楚平王出巡，命密建遊宮。密建遊到「西宮下院探母親」。吳香女一見密建便哭訴費無忌顛倒轎綾，把她送到楚平王那裡，「你的父年過六十花甲子，哀家我今年十八春；常言說老夫少妻不般配，縱然同床共枕兩樣心。」「西宮院現有龍床和鳳枕，哀家我情願陪你鼓打到明晨。別看我一朵鮮花被你父采，我也是龍生鳳養人。哀家陪你過一宿，縱死九泉也甘心。」但密建說：「你既然在我父腳跟底下蹲一宿，孩兒也得尊你為母親。」生米已經做成熟飯，何況我父是一國之君。密建堅決要走，吳香女扯住密建龍袍不放手，密建抽出寶劍割斷袍襟，匆匆離去。吳香女無奈吞金而死。

第二位是怒沉百寶箱的杜十娘。

蘇杭名妓杜十娘，是一個聰明、美麗而熱情的女子，但不幸處於被侮辱、被損害的地位，過著人間地獄的生活。她希望擺脫這種妓女生活，過一種「人」的生活。後來巧遇李甲，用純真的愛情鼓舞著李甲，李甲以重金為她贖身。十娘終於掙脫了妓院的繩索。在回鄉的舟中，在李甲「輾轉尋思，尚未有

萬全之策」的情況下，她計劃叫李甲回去求親友向父親勸說，爭取得到父親的諒解。但李甲的「歧視妓女」的觀念時刻作祟，在美好理想即將實現的時候，富商孫富，看杜十娘生得十分美麗，就動心了；李甲聽信了商人孫富的話，卑鄙地用三千兩紋銀把杜十娘賣給孫富了。當十娘像晴天霹靂一樣聽到這意外消息的時候，便猛然省悟到自己選錯了人，她並沒有跳出妓女是最下等人的黑網，她並沒有得到真正的愛情的自由。自己仍然是個商品，可以被人賣來賣去。她也清楚地看到了自己的前途，本想逃出妓院就可以改變自己的命運，但不料想在人們的眼裡永遠不能擺脫被侮辱的地位。她這時痛苦失望，但剛強而又冷靜地對待自己即將到來的命運。她故意裝扮得那樣整齊，催促公子快去找孫富兌過銀子。然後當著孫富、李甲及兩船之人的面打開描金八寶箱，將三千兩紋銀投入江中，再將百寶箱打開，取出其中的珍寶珠玉，讓李甲、孫富看看這些值不值三千兩銀子，然後一一投入江中，痛罵孫富「破人姻緣，斷人恩愛」，指斥李甲「相信不深，惑於浮議」；憤慨自己「中道見棄」，更痛心她過自由幸福生活理想的幻滅，於是「抱持八寶箱，向江心一跳」，不惜以一死來表示對壓迫她的惡勢力的反抗，跳出封建觀念的一張黑網。杜十娘這種寧死不屈的行為，使我們進一步看出她性格的剛強和堅定。

第三位女子便是藍瑞蓮。

曲劇《藍橋會》來源於莊子《盜跖篇》，文中說：「尾生與女子期於樑下，女子不來，水至不去，抱樑柱而死。」寫一個叫尾生的魯國年輕人，和心愛的姑娘相約於橋下，姑娘不知何故遲遲未到，大水洶湧而來，尾生堅持不肯離去抱樑柱而被水淹死。這個故事詮釋了青年男女堅守信約，對愛情的忠貞不渝。形式獨特的民間小戲二人轉《藍橋》的藍瑞蓮也是追求命運改變的普通婦女。在藍河畔，藍家因欠了周家的債，周家逼債太緊，無可奈何將二十三歲的藍瑞蓮抵債嫁給五十三歲的周玉景做了續絃，家庭的奴隸，痛苦難熬。她媽也只說讓她認命，「熬」吧！等把這個丈夫「熬」死了，才有出頭之日。可巧，一天藍瑞蓮井台打水，遇上公子魏奎元，二人一見鍾情，藍瑞蓮經過一番嚴格的考

驗，發現魏奎元對她是真心相愛，才默許今夜三更天與魏奎元藍橋相會，然後私奔。

藍瑞蓮跳過高牆，就意味著跳出封建婚姻繩索的羈絆，就意味著她悲慘命運的解脫與轉變；「濘泥窪子跑冒煙」，就是她追求解放的急切和歡快的心情。可是不料在前面等著她的不是藍橋，卻是風雨雷暴、汪洋大水。

藍瑞蓮形象的典型意義，她的悲劇不在她自身的悲劇命運，恰在不被理解和同情：在戲內，她的娘家媽不理解；在戲外，有些民間藝人不理解。無理解、無同情、無憐憫，這才是「悲劇的悲劇」。究其根本也是一種社會悲劇了。

藍瑞蓮本來憑自己的「覺醒力量」毅然跳出了製造她悲劇命運的「高牆」，跳出了高牆，就意味著跳出「三從四德」的封建牢籠，就意味著可以沿著解放的路迅跑。然而，藍瑞蓮跳出「高牆」之後，竟然越不過藍橋，等待她的是可以吞噬她肉體生命的「汪洋大水」。魏奎元與藍瑞蓮雙雙被大水淹沒而殉情。

「汪洋大水」象徵著什麼？為什麼各種戲劇都在這裡設計一道強風暴雨、汪洋大水來阻隔？這究竟是人罰還是天罰？

壓在藍瑞蓮頭上的有四層天：政權、族權、夫權、神權。在夫權的支配下，有夫之婦只能「嫁雞跟雞飛，嫁狗跟狗走」，何況周景玉再醜再老也是個「人」，所以，她媽認為除了「靠死」五十三歲的丈夫之外，不會有任何出路。何況，在「族權、夫權」之外還有一個無處不在的「神權」。略有非分之想，都是「傷天害理」。而神和鬼經常在冥冥之中震懾人們的靈魂，但在藝術領域，「神與鬼」是歸「人」調遣的，「神」是為人的理念服務的，往往充當「人」不宜出面的幫兇和打手，這豈不是吞噬藍瑞蓮悲苦命運的一片汪洋。

站在維護封建宗法與倫理的立場，顯然藍魏二人的叛逆行為應遭「天罰」，天理難容嘛。實際，即使「天理能容人也不容」，這不是「天罰」，是「人罰」，「人罰」倒比「天罰」重，不僅打翻在地，還叫你「永不翻身」。有

的版本在藍瑞蓮以死殉情之後，托生來世，還要加上一句「一個托生南京去，一個托生北順天」，徹底斬斷情緣。

出現這種情況，本是民間藝人集體創作不可避免的，因為民間藝人創作往往奉社會普遍道德心理為上帝，既受害於封建宗法，又不敢大膽反對封建宗法，似乎不該報應的報應了，不該懲罰的懲罰了，以自相矛盾的心理，來安慰這個「吃人」的道德倫理，也安慰了自己的怯懦心理。卻原來「井台會盟，私定終身」，只能是戲曲小說中的美談。

這是出自農民藝術家思想的狹隘性、偏限性，他們只反壓迫、反剝削，卻並不反對封建思想，根本原因還是封建道德倫理這把利劍還在人們頭上高懸。這一切又是以「毀滅人生的有價值的東西」、以犧牲「美」為代價的。歌頌自主人格與毀滅自主人格同構，解放性與保守性並生，這便是《藍橋》「悲劇的悲劇」的審美特徵。

在二人轉的人物畫廊裡還有忠心報國的楊家將，有英雄武將伍子胥、關雲長、林沖，有路見不平、拔刀相助的魯智深，有鐵面無私的包文正，有以智慧抗君的佘太君等。

但二人轉畢竟是民間文學，出自民間藝人之手，如鄭振鐸先生所言，「作者的氣魄往往是很偉大的，也並非一般正統文學的作者所能比肩的。但也有其種種的壞處，許多民間的習慣與傳統的觀念往往是極頑固地沾附於其中，任怎樣也洗刮不掉。所以有的時候，比之正統文學更要封建的，更要表示民眾的保守性些。[6] 對元代所規定的人分九類，其中對八娼、九儒、十丐觀念烙印極深，對於無論怎樣純潔的女子，一旦嫁兩男子，不論什麼原因就視為與「娼」同類。這樣不僅像藍瑞蓮有夫之婦，黃夜與另外男子逃離，就是不守婦道的「風流女」了；貂蟬本是為了國家社稷獻「連環計」而扶持兩個男人，最終也是受人冷眼而瞧不起。這種落後的迂腐觀念，任怎樣洗刷也洗不掉。

---

6　鄭振鐸：《中國俗文學史》（上），上海書店 1984 年版，第 5 頁。

不過，二人轉的人物群裡，塑造這麼多含有野性而剛烈的女性，無疑是黑暗社會鐵窗內的吶喊，也是陽光下人們行進的拓荒者，民間文學人物寶庫中的輝煌。

# ▍三、民間劇詩的語言情趣

## （一）扎心段、骨頭話

　　民間劇詩，包括戲劇構成的整體思維和情調，最讓人眷戀的是唱詞。語言，在一定意義上說，這就是民間劇詩的整體。但唱詞也只有「動真情」，真動情，才能寫得出。包括民歌、民謠、短詩，甚至打油詩，在民間保存下來，傳播開去。它是按東北民間理想、意願，抒發一種情懷，創造一種意境，形成娛悅和諧趣的氛圍。從風格上「它對抗旖靡的詩風，迴避富麗的辭藻，以俗抗雅。它不受正統觀念的束縛，對抗溫柔敦厚的詩教和綱常倫理的道學說教，激憤刻薄，玩世不恭」。[7]這種反正統的傾向，在二人轉裡反映出一種直截了當，風趣幽默。

　　說二人轉也是詩，是民間詩，民間詩與文人詩的不同點，就在於並不是讓藝人正經八百地、含蓄曲折地、四六排連地、對偶對仗地去作詩，而卻講究詩意的情懷、詩意的寄託、詩意的諧趣、詩意的比興，雖不像文人詩那樣含蓄簡練，委婉曲折，卻講究通俗明白，又不直白淺露。如《王美容觀花》以「花」作比，《小王打鳥》便以「鳥」為媒，《鋸大缸》便從「缸」興起，「能興者謂之豪傑」（王夫之）。所以民間詩，其實不過是一種感情豐富的比喻和比興。

　　藝人不只要求確切、合理、乾淨、新鮮的語言，還要求優美生動的句子。二人轉的詞應當是詩，但是適於演唱的詩，是東北人民喜歡聽的詩，不但要好聽好記好懂，還要飽含情感，使人聽起來入骨三分。[8]

---

7　王鶴齡：《打油詩初探》，見《中國俗文學七十年》，北京大學出版社 1994 年版，第233 頁。

8　王肯整理：《二人轉唱詞編法》，見《二人轉史料（一）》吉林省地方戲曲研究室編印，

二人轉反對「淡而無味」的唱詞，要求優美的句子，貴在通過巧妙的比喻，抒發感情。

如《密建游宮》的一段唱：

你的父今年六十花甲子，
奴家二九一十八春，
常言說老夫少妻不般配，
縱然是同床共枕兩樣心。
這就叫天仙女落在土地廟，
月殿嫦娥配老君，
這就叫珍珠摻著黑豆賣，
一樣價錢屈死人，
這就叫馬蘭花栽在金盆內，
芍藥、牡丹落在泥瓦盆⋯⋯

這是從民間文化的角度而不是從貴族文化的角度寫的一段唱詞，才覺這樣動情、親切，飽含著民間性的純真。這裡有許多比興、對偶、重複、排比、誇張等詩詞常用的寫法。雖然說不是嚴格意義上的詩，卻意境高闊，含蓄蘊致，含有詩情詩趣，必須當詩去解讀。對此，王肯先生說：

二人轉的唱詞，過去的長達千句，短的二三十句，一般都有二三百句。今天多半在一二百句之間。一二百句的唱詞，要寫景、寫人、寫故事，確實不易，要有技巧。藝人要求好唱詞，要有實惠嗑、骨頭話、扎心段、喜幸詞、活

第 147 頁。

動篇和優美句。這是藝人多年演唱的經驗，從中可以悟出一點兒道理。[9]

「實惠嗑兒、骨頭話、扎心段、喜幸詞、活動篇和優美句」，就是民間劇詩語言的重要審美標準。這裡包括了敘事詩、史詩、抒情詩的分量。

其實，寫好一段唱詞，要比寫好一首詩難度還要大得多。一首詩可以獨立成章，自由造境；一段唱詞則必須遵從整個戲劇的規定情境、規定語境、規定轍韻、規定長度，寫出有景、有情、有理、有趣、有性格的唱詞，未必不是一首好詩。

## （二）劇詩語言的多趣性

「趣」，是人類精神生活的一種追求，是對生命之樂的一種感知，是一種審美感覺上的自足。二人轉語言的幽默性，不完全表現在說笑話、閙逗哏，主要表現在意蘊極深的語言「趣味」之間。湯顯祖說：「凡文以意趣神色為主。」又指出：「言一事，極一事之意趣神色而止；言一人，極一人之意趣神色而止」。[10]這裡指勞苦大眾真性靈、真感情的自然流露，任運而行，無所忌憚，自然率真，樸實無華。李漁說：「趣者，傳奇之風致。」「趣」是藝術境界的極致。趣從意境中出，謂之意趣；趣從真情中出，謂之情趣；趣從機智中出，謂之機趣。二人轉是豐富的民間語言寶庫，此三趣皆備於此。

### 1. 詩趣

民間藝人本不會作詩，但他們具有豐富的想像力，可以超越現實，運用常人不可能的「以物喻人」的詩性思維。

老藝人「粉白桃」在《扎花帳》中有一段「梳洗篇」，描繪得非常的美，而且頗具文采：

---

9　王肯：《土野的美學》，時代文藝出版社，第 39 頁。
10　湯顯祖：《答呂姜山》，轉引自姚文放：《中國戲劇美學的文化闡釋》，中國人民大學出版社，第 142 頁。

穿一雙鳳頭鞋後高前矮，

氣死龍嚇死虎戰將發畏。

鞋後跟，一抹黑，

鞋前尖，云子堆，

鞋幫繡上花蝴蝶，

又繡蜜蜂一大堆。

當中繡上一棵樹，

有個喜鵲來登梅。

走一步，蝴蝶飛，

走兩步，顫巍巍，

小姐走了一個連環步，

蜜蜂顫，蝴蝶飛，

捎帶喜鵲顫巍巍又來呀，

登梅。

　　老藝人王中堂說：唱這句詞不能連用毛切板，得用大甩腔慢板，才能把喜鵲在梅花枝頭上顫巍巍的意境表達出來。[11]

　　這段「梳洗篇」展現了二人轉藝人浮想聯翩、無限奔放的想像力。這裡「隱含」一個「香」字。有了「香」才有一雙繡花鞋招蜂引蝶的奇觀。宋人吳文英在《風入松》詞中有此佳句：「黃蜂頻撲鞦韆索，有當時纖手香凝」。是說一群黃蜂頻頻向鞦韆繩子撲去，原來那繩索上還有打鞦韆的人手上留下的餘香。這「篇」與「詞」，有異曲同工之妙。蝴蝶好寫，「香氣」難描，但這段「梳洗篇」明寫小姐鞋幫上繡的「蝴蝶」「蜜蜂」，暗寫小姐餘香裊裊，引得蜂來蝶往，「捎帶喜鵲來登梅」，描繪出人格美的具體型象，形真意切，形神皆

11　王中堂口述，于永江整理：《談談我演二人轉》，見《二人轉史料（三）》，第79頁。

妙，詩趣盎然，沒有一個「香」字，竟然「香氣」已出。

　　二人轉形象思維的審美規律是「托之以物，寄之以情，樂之以趣，誇之以形」，很少用「正筆、死筆、呆筆」，而用「曲筆、趣筆、活筆」。例如傳統二人轉《密建游宮》吳香女「思念」密建那段唱〔四平調〕：

我想你想得如晨勾月，
我盼你盼得如月勾晨；
晨勾月來不得見面，
月勾晨來不見你人。
我為你編笆結過棗，
我為你鋸樹留過鄰；
編笆結棗我有戀你意，
鋸樹留鄰我有戀你心。
我為你水中撈明月，
我為你沙裡淘過金；
水中撈月不見月，
沙裡淘金不見金。
……
往日是紙上畫餅難解餓，
今日我望梅哪能不生津。

　　「月勾晨」「編笆結棗」「鋸樹留鄰」「水中撈月」「沙裡淘金」「望梅止渴」「畫餅充饑」，都是具體的神話傳說、民間故事、寓言小品，用來說明「想」的忠實，愛的艱難，就有十分真摯的感染力。

　　以景寄情，情從景生，情景交融，是一切民間說唱藝術的基本手段。

　　如劉興文的二人轉《農家樂》，寫郭志德和田秀娥「分手眼看天黑日頭

落，兩個人在村外小河邊把知心話說」，作者沒有直寫兩個怎樣談知心話，卻把筆鋒一轉──

這時候明月含羞正往山後躲，
有兩個淘氣的亮星跳出了天河，
綿綿的細柳像把情絲扯，
懂事的林中鳥鑽進了窩。

明月，亮星、細柳、百鳥，都被賦予了人的感情，為這對小青年的幸福報之以祝賀之情。此處無一字寫「知心話」，卻又把「知心話」的情境抒發得生動感人，令人回味，這是用民間劇詩思維寫成的唱詞，富有詩的意境。

2. 俏趣

二人轉最常用的語言形式是「俏詞」「俏口」，逗出俏趣來。例如《西廂》觀畫的一段戲：

女 （唱）頭一張，有男有女有一匹高頭溜溜溜溜大啦不是嗎，
男 （唱）唉，那是一匹馬。
女 （唱）馬就是馬呀，
男 （唱）馬上馱著誰呀？
……

這裡不直說「馬」，偏在「馬」字前面加上一些「嵌語」，以顯俏皮。下一張則加上「有匹高頭溜溜溜溜大啦不是嗎」，很有趣味。

二人轉中連最普通的問姓名、問年齡，經藝人加進「驚詞」「俏詞」，也妙趣橫生。

女　問一聲先生你貴姓？

男　學生我跟頭蔓子本姓張。

　　問一聲姐姐你貴姓？

女　小奴我喇叭蔓子崔家大姑娘。

　　問一聲先生你貴甲子？

男　我三五加一、二八一十六歲是個讀書郎。

　　問一聲姐姐你青春有幾？

女　我二七加四、三六二九、一十八歲我是大姑娘。[12]

再看《梁賽金擀面》李堂倌兒有一段數板，也很俏皮有趣。

大官也是官，小官也是官兒，

大官小官不一般兒。

大官戴烏紗，

小官戴帽圈兒。

大官管著我，

我也管著官。

我管豬倌兒馬倌兒牛倌兒和羊倌兒，

誰家豬馬牛羊上了我家地，

抓住他將他送當官兒。……[13]

　　這段戲自解自嘲，有個心理背景，梁子玉要的「面」和「湯」能否解決，與李堂倌兒是「官升三級」或「脖兒齊」的命運緊密相連，這裡「趣」出一個

12　見《二人轉傳統劇碼彙編（一）》，吉林省地方戲曲研究室編印，第 17 頁。
13　見《二人轉傳統劇碼彙編（三）》，吉林省地方戲曲研究室編印，第 41 頁。

懸念。

## 3. 逗趣

「逗趣」，是二人轉語言藝術的活的靈魂。「逗」是根基，「逗」著說，「逗」著學，「逗」著唱。一切詩情諧趣，皆來源於「逗」。

原《回杯記》開場有一段「逗趣」戲，被整理改編者給刪去了。原來是這樣的：王二姐思念一去六年未歸的未婚夫張廷秀，死活不明，王員外又逼嫁蘇家，嫁期在即，王二姐至死不從，就尋死上吊了。小丫鬟春紅救下王二姐，為了使她轉悲為喜，逗她一樂，到花園去會「要飯花子」張廷秀，這裡有試探的味道。

聰明而頑皮的春紅先是「三道喜」，把王二姐道惱了，然後「二數張、張、張二嫂」，用風趣的笑話把王二姐「逗樂」了。

> 春　　紅　　我唱她也不樂，我二姑就愛聽那個張呀，我一說張，她准樂。
>
> 　　　　　（數板）張、張、張大嫂，
>
> 　　　　　清晨起來不梳頭不裹腳，
>
> 　　　　　抱著孩子滿街跑。
>
> 　　　　　道東老馬家，
>
> 　　　　　牛肉烀不少。
>
> 　　　　　大嫂進了屋，
>
> 　　　　　假裝借大鎬。
>
> 　　　　　上面聞香味，
>
> 　　　　　下面用火烤，
>
> 　　　　　翻過來烤，
>
> 　　　　　掉過來烤，
>
> 　　　　　倒把孩子烤哭了。
>
> 王二姐　　（說）烤煳了！

春　　紅　　（說）烤煳了就哭唄。還沒樂，我還得說一段。

　　　　　　（數板）張、張、張二嫂，

　　　　　　上南園，摘豆角，

　　　　　　一把豆角沒摘了，

　　　　　　肚子疼，往家跑，

　　　　　　卷炕席，鋪乾草，

　　　　　　老娘婆[14]，請不少，

　　　　　　南北大炕沒擱了。

　　　　　　只盼養個大胖小，

　　　　　　哪承想，事不好，

　　　　　　噔、噔——放兩屁白拉倒，

　　　　　　公公罵，婆婆吵，

　　　　　　當家的過來呱、呱——踢兩腳。

　　　　　〔王二姐樂了。

春　　紅　　（說）樂了，樂了，這回你輸了。[15]

　　丫鬟最後報說：「張廷秀張姑爺回來了。」接下去，王二姐不相信，盤問丫鬟張廷秀頭戴什麼身穿什麼？這段戲用「雙關語」「打岔語」「歇後語」，妙趣橫生。

春紅　他身上穿著一件老道袍。

二姐　那是蟒袍。

春紅　飯笤子嗎，你說馬勺。

14　老娘婆：接生婆。
15　見《二人轉傳統劇碼（三）》，吉林省地方戲曲研究室編印，第4-5頁。

二姐　蟒袍。

春紅　發大水嗎，你說漲潮。

二姐　蟒袍。

春紅　華容道嗎，你說擋曹。

二姐　蟒袍。

春紅　蟒袍蟒袍蟒袍！……16

　　她們足智多謀地參與，或略施小計，一逗成趣，就能成人之美。這中間充滿「小人物」對「大人物」機智的戲弄，便捷的嘲諷，善意的幽默，在觀眾中都是些可敬可愛的人物。

　　再如《西廂》裡的開藥方，把各種中藥名羅列成模糊的人物情節也很逗趣：

桃仁摟著杏仁睡，膽大烏賊跳粉牆。
鬼箭拔門草烏進，靠近川芎邊桂旁。
偷去鹿茸五十兩，又偷水銀和麝香。
驚動蒼朮灰灰叫，金毛狗子亂汪汪。
驚動上房川貝母，吩咐丫鬟苦丁香。
立馬追蹤快快趕，騎上海馬趕良姜。
……17

## 4. 罵趣

　　二人轉的語言，罵人也要罵出個「趣味」來。這不是「髒口二人轉」那樣

16 見《二人轉傳統劇碼（三）》，吉林省地方戲曲研究室編印，第 41 頁。
17 據老藝人李青山講：「《大西廂》裡的『寫書』和『藥方』是徐大國和小駱駝給加添了一些唱詞。」

髒說髒罵，而是有趣味地罵。《王婆罵雞》很典型。《王婆罵雞》形成於遼寧海城秧歌，出自山西柳腔，源於宋雜劇《目蓮救母》中一折。其情節是：王婆逛廟歸來，發現丟雞，大罵四鄰，所罵百句不重樣，排比成篇，妙趣橫生——

農人偷了我的雞，

撒下種子爛成泥；

商人偷了我的雞，

買賣貼本乾著急；

書生偷了我的雞，

金榜不能把名題；

柴夫偷了我的雞，

高山打柴遭雷擊；

……

小夥偷了我的雞，

他就別想娶個妻；

大姑娘偷了我的雞，

一輩子找不著好女婿；

寡婦偷了我的雞，

下輩子還得守寡居；

和尚偷了我的雞，

哪輩子變成大叫驢！[18]

再以《回杯記》中王二姐「罵」張廷秀為例：

---

18 見《曲藝志資料（一）》，第 206 頁。《中國曲藝志·遼寧卷》編輯部編印。

從前看你像竹竿子樣，

哪承想長來長去節節空。

從前看你像個豆芽子菜，

哪承想長來長去拉了弓。

車道溝泥鰍來回跑，

你長到多咱也不能成龍。

癩狗子就在牆頭上叫，

看你也不是個咬狼的蟲。

武大郎抱鴨子去把圍打，

你扁嘴也不像拿兔子鷹。

都說老虎一個能攔路，

黑瞎子一百個是五十對熊。

殺父之仇你不報，

奪妻之恨你能容。[19]

罵得很俏，緊貼人物身分，俗話雅說，恨中含愛，入情入理，有情有味。

再如，黑龍江省作家王堯創作的現代拉場戲《莊老大隨禮》，莊老大的妻子在氣頭上「埋汰」莊老大那段唱，也「罵」得很有趣——

誰不知你莊老大，

酒瓶子插鵝毛愣充牡丹花，

一件破西服從春穿到夏，

借一條破領帶冷熱你都扎，

撿個小牌胸前掛，

---

19 見《二人轉傳統劇碼彙編（三）》，吉林省地方戲曲研究室編印，第 27 頁。

領帶上別個頭髮卡。

明明抽不起煙卷阿詩瑪,

要了個煙卷盒內裝田七花。

不識幾個字,兩管鋼筆兜裡插,

去一趟哈爾濱,說話把洋味拿。

二兩酒一下肚,屋裡攔不下,

打腫臉充胖子啥錢都敢花。[20]

這段唱「罵」出情趣來,也見出生動的人物性格。

## 5. 雅趣

二人轉善於把民間傳說、神話故事、歷史人物、詩文典故糅到語言中去,多是「疊床架屋」、羅列堆砌的手法,使俗中見雅,點染成趣。但也有例外,在《梁賽金擀面》中從磨面、和面、切面、撈面,借用了大量典故。不在乎歷史的時空、人和物的侷限,信手拈來,借音借義,力在誇張,把個梁賽金寫「神」了。這種諧音借義的借代法難免牽強,卻為東北農民所喜愛,但從審美角度看,「此等半有半無,半古半今,事之所無,理之所有,極玄極玄,荒唐不經處」[21],恰在傳神,經會意而知之,饒有雅趣。

二人轉《包公鍘侄》中貪官包勉殺害民女丈夫,民女到縣衙尋夫,被包勉調戲成奸,「羅列」了現代流行歌名非常委婉、幽默、含蓄地比興的手法說明了真相:

(二人演一角)

女　民女我縣衙尋夫——

20 見黑龍江省文化廳編印《地方戲選萃》,第 191 頁。
21 見《脂硯齋重評石頭記》,甲戌本眉批第二回。

男　孤單的心痛，

女　賊包勉霧裡看花——

男　九九女兒紅。

女　小小的我潮濕的心——

男　流出了鑽石眼淚，

女　那貪官心情不錯——

男　硬要跟你星星點燈。

女　普通女人再次心碎——

男　勒緊紅腰帶，

女　也沒擋住中國猛男——

男　亞洲雄風。

女　到後來白雲生處——

男　成了露天電影院，

女　蝸牛的家放出一隻——

男　晚霞中的紅蜻蜓。

女　容易受傷的女人——

男　不知所措，

女　外婆的澎湖灣裡——

男　三個和尚逛新城。

……22

　　這裡作家是用非常文雅幽默的暗喻隱喻，描寫了一個女人的遭遇侮辱的經過，這也是「悲劇喜唱」的手法。所幸的是作家把現代流行歌曲名鎖定在人物行動中，委婉含蓄，增加了人物的感情色彩，俗中見雅，非手段高明的作家，

22 陳功範：《包公鍘侄》，見《戲劇文學》1996 年第 11 期。

恐無能為力。

## 6. 疊趣

重複，在這裡要討論的不是修辭學現象，而是二人轉藝術中反覆應用的語言形式，民間說唱的一種思維方式。

在一般藝術作品中，都是力避重疊，因為它往往呈現為創作手段的貧乏。但在二人轉藝術裡，重疊是尋常可見，不僅有句中重疊，篇中重疊，只要當場呈現「驚異」「甩包袱」「哄堂大笑」的效應，二人轉藝人是從來不會避諱使用重疊的。原因有二：

第一，二人轉是一表而過的說唱藝術，只有重複才能給觀眾留下深刻印象，可以說，重複是現場觀眾的特殊的審美需要。所以「刀壓脖子問親事」，原寫劉金定為首創，一見有效果，便紅月娥用、穆桂英用、《寒江關》中的樊梨花也用。

第二，老藝人劉士德說：「有些套子口，前邊的某些情節直接為後邊甩包袱作鋪墊。這些情節，觀眾是否聽得見、記得住，對後邊的包袱是否甩得響，起決定作用，所以，就得想法巧妙地把關鍵情節再重複一遍，以加深觀眾印象。一定要重複得巧，讓觀眾聽起來自然，以為這個段子就是這樣編的才行。」[23]

第三，「複唱」「疊唱」，是民間說唱藝術語言獨特的審美特徵，重複之類的「文字遊戲」，也是傳統文化的精粹之一。所以在《梁賽金擀面》中「盤家鄉」反覆應用而且行之有效的一種語言模式。

我問你咱父今年他老高壽？

哪年哪月哪時生？

---

23 王桔整理：《松遼藝話——二人轉老藝人劉士德回憶錄》，長春市藝術研究所 1982 年編印，第 230 頁。

咱母今年可高壽？

哪年哪月哪時生？

大哥今年十幾歲？

哪年哪月哪時生？

小妹今年十幾歲？

哪年哪月哪時生？

……

有一段二人對唱的《猜謎歌》是這樣寫的：

什麼彎彎在天邊？

什麼彎彎在眼前？

什麼彎彎長街賣？

什麼彎彎最值錢？

月牙彎彎在天邊，

眼眉彎彎在眼前，

香蕉彎彎長街上買，

元寶彎彎最值錢。

什麼有山無有水？

什麼有水無有山？

什麼有煙無有火？

什麼有火沒有煙？

房山有山無有水，

井裡有水沒有山，
炕洞子有煙沒有火，
人心裡有火沒有煙⋯⋯

重複句中多用排比手法，使句子優美如詩。如《鳳求凰》中──

願做那比翼鳥雙飛雙宿，
願做那比目魚相偎相親。
願做那並蒂花常在一起，
願做那連理枝永不分離。

「鑲嵌語」也會產生疊趣，是二人轉這類民間說唱藝術極為巧妙的修辭格。藝人們不喜歡總是七個字、十個字，整整齊齊呆呆板板地唱，為了唱得活潑，總願在唱詞裡加一些虛詞、襯字，在某個詞語裡插進另外一些詞語，達到延長音節或暗含另一種意境的目的，以求用語幽默風趣，輕鬆活潑，豐富多彩。

例如，二人轉《西廂》：

⋯⋯

丑　他要問私鬧學堂為何事？

我就說你們讀書人理不該夜晚間溜裡溜球搭裡搭撒，跳過了咱們娘們幹磨細擺細擺幹磨磨磚對縫對縫磨磚灌漿灌的鷹不落的粉皮花牆。

這種鑲嵌語用於句尾甩腔的「垛字句」，造成供口供聽的詩句，也很優美動聽。再如，在陳功范的《紅榜招賢》中──

九斤黃結結實實大骨架，
來亨雞胖胖乎乎矬不搭。
莊河雞跳跳噠噠啄螞蚱，
北京鴨搖搖擺擺撢青蛙。
肥鴨雛拽拽哈哈把歡撒。

　　這些唱詞有的用「囉唆句」「雙疊句」「垛疊句」等鑲嵌其中，造成極大的幽默感和豐富性，使整個語言生動、輕鬆、歡快，而且唱著上口，聽著是很滋潤的審美享受。

## 7. 史趣

　　民間藝人善於編排歷史人物故事來說事，如「二十八星宿」「二十四史演義」「天干地支」「名賢集」「對百家姓」「對千字文」，以及「觀花」「觀畫」「觀對聯」「盤道」等，隨時都以「套路」的形式，搬演歷史文化，穿插在劇目之中。如二人轉《劉金定觀星》：

我哭罷一會又一會兒，
把我的香羅帕濕透好幾層：──
吳香女為密建──
西宮落淚。
二貂蟬為呂布──
夜歸曹營。
李三娘為劉高──
井台擔過水。
張四姐為文瑞──
跑下天宮。
趙五娘為伯喈──

長街賣髮。

六莊金為羅成──

私下北平。

七織女為牛郎──

天河兩岸。

八昭君為劉王──

黑河把命傾。

九梨花為丁山──

唐營送枕。

十孟姜為范郎──

哭倒長城。

崔鶯鶯為張生──

花園把香降。

小奴我為高瓊雙鎖山立牌招夫等你三冬為的小高瓊（甩腔）。[24]

　　歷數由女人關照男人的古人古事來說明淚灑香羅帕「濕透好幾層」，而且按正十字錦以序排列，來陳述劉金定對高瓊的一往情深。要比一般的扒短[25]，有感染力，有藝術魅力。

　　再看《梁賽金擀麵》的那個「十刀切」：

一刀切一跳金龍盤玉柱，

二刀切切個二郎擔山趕太陽，

---

24　《劉金定觀星》，見《二人轉傳統劇碼彙編（一）》，吉林省地方戲曲研究室編印，第218頁。

25　扒短：東北方言，即扒小腸。

三刀切出個哪吒三太子，

四刀切四馬投唐小秦王，

五刀切打馬沙江過，

六刀切個鎮守三關楊六郎，

七刀切出個齊國軍師叫孫臏呀，

八刀切就切呀楊八郎失落北國沒還鄉，

九刀切那個九里山前韓信發將，

十刀切他十面埋伏逼死楚霸王。

我把這絲絲縷縷的麵切畢，

抖落抖落放在蓋簾上。……

　　一刀切出一個古人的歷史故事來，竟然用十個數字生硬地串起來，聽的人並不計較，這些故事「串」得是不是合理，別管它，反正覺得「串」得有趣，這就足夠了。這種思維方式多取於在那個時代看重的「靈動的形式」，很少注重它的內容，也難以找到它們之間的內在聯繫。但這樣的「講史思維」，它的審美妙處在於使抽象的「想」和「盼」，轉為生動形象的具象化。

　　又如《燕青賣線》中買線的任鳳英看中了賣線的燕青：

我看貨郎好有一比，

好比前朝幾輩古人名。

他好比賣過絲絨的羅士信，

又好比長阪坡前趙子龍。

他好比終南山上的韓湘子，

缺少個花籃手中擎。

好比那哪吒三太子，

缺少風火輪在足下蹬。

又好比西廂下院張君瑞，

缺少小姐崔鶯鶯。

我要能與此人成婚配，

不枉陽世之間走一程。[26]

這是將眼前的燕青，與古人媲美，最後是希望能如張君瑞與崔鶯鶯那樣「終成眷屬」，不失為一種一見鍾情的妙喻手法。《西廂》觀畫，借紅娘的眼睛「觀罷了四八三十二軸好古畫」，「觀罷這牆觀那牆，那牆閃出畫一張……」。多是羅列古人古事古書的故事由頭。《潯陽樓》中的觀畫：

觀罷這聯觀那聯，

那邊閃出畫八聯：

趙子龍一桿長槍保阿斗；

小羅章收妻在對松關；

羅士信亂箭穿身死的苦；

薛丁山搬兵下寒關；

韓信他把霸王趕；

馬超夜戰不平凡；

白馬銀槍高士繼；

楊文廣領兵去征南，

白袍小將多英勇，

赤膽忠心保江山。[27]

---

26 《燕青賣線》，見《二人轉傳統劇碼彙編（一）》，吉林省地方戲曲研究室編印，第250頁。

27 《潯陽樓》，見《二人轉傳統劇碼彙編（一）》，吉林省地方戲曲研究室編印，第267頁。

這些「碎片連綴」的方法，把歷史相關人物連綴起來，對農民觀眾講授歷史、天文知識，普及文化是頗有教育意義的。這種思維方式能夠延續，在於千百年來封閉自足的農業社會發展緩慢、滯重的歷史進程，但精神淵源則仍在儒家的尚古思想之中。隨著時代的發展，這種思維方式已為現代作家們所揚棄。

「篇」，在尾句處理上多為甩腔。甩腔往往把一段戲，由遠及近，由淺入深，由少蓄多，最後推向高潮，所以藝人十分重視甩腔。唱篇在前邊要得住，叫作「蓄勢」，水到渠成，一甩，便可以收到水出閘門、一瀉千里的審美效果。

# ▎四、二人轉的諷刺喜劇

二人轉傳統劇目裡沒有西方戲劇美學範疇的喜劇，因為，沒有喜劇情節和喜劇人物，所有的不過是人物外在的「耍滑稽」和種種滑稽表演的悲劇喜唱而已。除了二人轉《豬八戒拱地》等具有喜劇性情節之外，很少具有喜劇性的人物。或者與萊辛倡導的「市民喜劇」相類似，就是說，「人們想到對滑稽玩意兒的嬉笑和可笑的行為的譏嘲已經使人膩味了，倒不如讓人輪換一下，在戲劇裡也哭一哭，從寧靜的道德行為裡找到一種高尚的娛樂」[28]。在戲劇中讓卑微與高貴、滑稽與嚴肅、歡樂與悲哀相互混雜，打破以往悲劇與喜劇嚴格區分的慣例，創造一個嶄新的喜劇風格。這個新風格的喜劇，可以悲劇喜唱，也可以喜劇悲唱，這就是「市民喜劇」。所以，在傳統二人轉文學中，幾乎找不到「將那無價值的撕破給人看」（魯迅語）的喜劇和喜劇人物，有的僅屬於幽默喜劇（或浪漫喜劇）的東西。如《梁賽金擀麵》《回杯記》等，雖然幽默，但也不具備喜劇人物的性格特徵。

只有《大觀燈》，盲人能看見燈，聾人能聽到聲，瘸人專踩不平路，這是諷刺喜劇的人為設計，發人深思的喜劇精神。

《大觀燈》原本是宋代南雜劇的一折，本寫高太衛之子高衙內正月十五鬧花燈那天強姦民女的場景，但到了二人轉裡卻把這一場景推到幕後，而將一個瞎子和一個瘸子要去觀燈拉到幕前。瞎子要借瘸子一雙眼睛，瘸子要借瞎子兩條腿，這本身就構成一種諧趣。而瞎子明明什麼也看不見，卻說什麼都看得見，這就別具諷刺意味。如：瘸和尚和瞎子白蓮燈上街去看燈。

和　尚　哎！親家，走吧。這街上可真熱鬧，燈這麼多，還沒點著呢。

---

28 轉引自朱光潛《西方美學史》上卷，人民出版社，第18頁。

白蓮燈　我看漆黑嘛。

和　尚　這燈都點著了，這個亮！

白蓮燈　我看通紅嘛。

和　尚　哎！親家打個燈名啊，若不怎麼叫觀燈呢。

白蓮燈　你問吧，我說。

和　尚　鯉魚燈，

白蓮燈　撲棱棱。

和　尚　西瓜燈，

白蓮燈　紅生生。

和　尚　白菜燈，

白蓮燈　扎蓬蓬。

和　尚　蘿蔔燈，

白蓮燈　紅不棱登。

和　尚　茄子燈，

白蓮燈　紫英英。

和　尚　我踢你一腳，

白蓮燈　兔子燈。

和　尚　我再踢你一腳，

白蓮燈　王八燈。

和　尚　你往上看，

白蓮燈　滿天星。

和　尚　你往地下看，

白蓮燈　有一個坑；

和　尚　往坑裡看，

白蓮燈　凍著冰；

和　尚　冰上看，

| 白蓮燈 | 長棵松； |
|---|---|
| 和　尚 | 松上看， |
| 白蓮燈 | 落著鷹； |
| 和　尚 | 屋裡看， |
| 白蓮燈 | 點著燈； |
| 和　尚 | 桌上看， |
| 白蓮燈 | 放本經； |
| 和　尚 | 牆上看， |
| 白蓮燈 | 釘著釘； |
| 和　尚 | 釘上看， |
| 白蓮燈 | 掛著弓。 |
| 和　尚 | 不好啦，西北蒼天颳大風， |
| 白蓮燈 | 刮散了，滿天星；刮平了，地上的坑；刮化了，坑裡的冰；颳倒了，冰上的松；刮飛了，松上的鷹；刮滅了，屋裡的燈；刮翻了，桌上的經；刮掉了，牆上的釘；刮犯了，釘上的弓； |
| 和　尚 | 再翻過來， |
| 白蓮燈 | 只刮得星散、坑平、冰化、松倒、鷹飛、燈滅、經翻、釘掉、弓犯，落了一場空。 |

　　全憑如此情趣構成一場喜劇，也算饒有興味。而瞎子觀燈的隱喻意義，對於社會的嘲諷力量，已深進入人物內心。

　　二十世紀八〇年代之後，沿著思想解放運動的洪流，諷刺喜劇才在二人轉文學中大量湧現，出現了喜劇性情節和喜劇人物。「諸多諷刺喜劇，就整個人類來說，似乎就具有這種自警自戒、自諷自嘲的作用。人們確乎需要經常通過多種喜劇來實行自我觀照。人類需要善於在笑中審視自己，這是人格自我完善

的重要途徑。」[29]

但是,「無價值的東西」客觀存在是一回事,敢於把「無價值的東西」揭露出來,並加以嘲諷,卻要有一種社會勇氣與寬容,是社會進步到了擴大自由思想空間之後的產物。對於醜的事物的被揭露,「不獨使人能美,而且使人敢笑」,或者說,社會進步到人們客觀需要諷刺喜劇與小品的審美時代。於是在二十世紀八〇年代初,著名作家陳功范創作的《真人假相》等大量的諷刺喜劇出現了。

《真人假相》結構很簡單,通篇是人物老賈的內心獨白,他溜須拍上級領導,弄虛作假非出本心,但又無可奈何。從電話裡得知石部長要來本鄉視察,既要招待好,又不怎麼情願,但又必須招待好,因此次考察事關自己的陞遷。如何招待?事先做了模擬演練。內心極為矛盾,如同哈哈鏡所見,是個扭曲的形象。

老賈　(接電話)喂!找誰呀?我就是。對,老賈,那能有別的摻和嘛!我說你娘兒們聲娘兒們氣兒的,要查戶口咋的?(猛然一驚)啊!石部長?哎呀!這耳朵,真得割下揣拎兜了,愣沒辨出誰的語聲。嗯哪,沒泛過沫來呢!我就尋思是哪個村的婦女主任唐老鴨呢!嗯哪,有這麼個人,我們也管她這麼叫。部長要來我們鄉?哎呀,那可太好了!歡迎領導檢查指導啊!啊?核實一下萬元戶鄉的情況?好,好啊!幾點到?九點?行,部長幾點到,我就幾點接。對,印度姑娘——都一個點兒。哎!哎!

〔放下電話,用手絹擦著額頭上沁出的汗珠,若有所思地轉過身來。

老賈　不對呀,聽說是要來考察幹部呀,咋又調查萬元戶了呢?這下子八成要褶子呀!

(唱)石部長來核實萬元戶鄉,

29 鄧牛頓:《中華美學感悟錄》,社會科學文獻出版社 1999 年版,第 18 頁。

不由得老賈心裡著了慌。

呈報的數字水分大得直冒漾，

一色是摻屎裹尿閉著眼睛填哪。

假數字把我抬成考察對象，

說假話辦假事最怕較真章。

石部長剛上任摸不準她得意哪樣，

（撓頭思索，圓場）對！

還用我看家的本事慢慢往前蹚！

〔腆胸疊肚地走進辦公室，神氣十足地開始分配工作。

莊秘書，起來！你咋不怕把眼珠子睡捂了呢！趕緊往各村撥拉電話，把萬元戶的數字一律卡死。對，必須按往上報的數字整！哎，那邊，都把熊撲克摞下！這回咱可得來實的呀！石部長一會兒就到，別吊兒郎當的。何一平，你準備接待。對，堅持八字方針：乾淨、熱情、豐盛、實惠。煙要大重九，糖要米老鼠，水果還是「二無」哇——對，無籽西瓜，無核蜜橘。崔大肚子——不是你，是食堂的崔大肚子，今天中午這頓飯是政治任務，得硬硬地整著！八個熱、八個涼，一個火鍋一個湯。這其中就包括什麼狗大腿、牛蹄筋兒、扒豬肘子、驢肉絲兒、燒海參、鐵雀兒子、蛤什蟆子、沙半雞兒，全給我往上堆吧！咱不是講究招待上級領導要熱情嘛！咋體現哪？具體點兒說，吃得好就是熱情。（見大夥不動）走哇！滯扭啥呀？咱可不是嚇唬誰呀，這把哪個給我整不明白，整黨完了可別說不給他登記！（目送眾人至台側）這幫玩意兒，更不好彈弄啊！二兩茶葉沏一壺——你瞅那老色！梗登梗登，就像你有啥牴觸情緒似的。理解萬歲，理解萬歲，誰他媽理解我呀！（發洩地）你沒尋思我願意這樣啊！我有這口神累呀？我腦袋痛咋的呀？（委屈地）我……我……挺大個老爺們兒，跟人家圍前圍後，跑跑顛顛，端茶倒水，送火點煙，不用說別的活兒，要是陪領導一天，光腮幫子就笑個焦酸哪！我容易嗎？唉！（點燃一支香菸，坐在椅子上慢慢地吸著，似乎又聽到觀眾有什麼反應）說啥？我是大姑娘繡

花——挺能整景？這股歪風得頂？讓我頂？別他媽臭瘋狗咬傻子啦！就這小身板兒，放屁要不靠牆都興許拱個前趴子，頂住了嗎？真是站著說話不嫌腰疼啊！你尋思著小烏紗帽是大風颳來的呀！沒聽人說嗎，一過五十一，報啥啥不批，就這好歲數，出息日子擱後頭呢。我瞎頂啥呀？擱基層就是那麼回事兒，別管你實際工作幹咋樣，到年終數目字上去了，就是好傢伙。要不咋說誰想撓扯官，數字得翻番兒呢。假？不假我早就完犢子啦！（自我安慰地）啥話別說了，還是個人夢個人圓，個人曲個人彈吧。唉！

（唱）剛才把伙食安排差不離兒，

騰出手還得考慮下一步棋。

酒桌上咱要盡力演好這台戲兒，

我何不趁這節骨眼兒做做演習兒，

到時候省著餂臉皮兒，

千萬別出問題兒，可別他媽捅婁子兒！

你別說呀，酒桌上這功夫更蠍虎啊！會來事的，不吃飯送你二里地；不會來事的，吃得挺好，話頂不上去，錢沒少花，鬧個土鱉。我還真得好好演習演習，到時候也好調調空氣。（思索狀）擱哪兒開始呢？

《真人假相》雖為獨角戲，不斷地轉換人物空間，演習演習，是個假定性的空間，但也是真實的空間。把醜的場面逼真地再現出來，更具諷刺意味。接下去石部長真的來了，老賈見不同人有不同的面孔，越是逼真越引人發笑。黑格爾說：「不能把可笑性和真正的喜劇性混為一談。」這裡的笑，絕不僅是可笑的笑料，而是「醜」的現象令人覺得「醜」得可笑。不妨再引一段——

〔幕後傳來汽車喇叭聲。

老賈　（聞聲一驚）呀，來了，我還擱這扯淡呢。（看表）十一點多了，咋晚來兩個多小時呢？

〔滿臉堆笑地出門迎接。

老賈　哎呀，石部長！（握手）您好！您好！哈哈，報社大記者，歡迎！歡迎！（握手）快到屋吧！（開門讓客）請，請坐吧！（端茶狀）喝茶，喝茶！石部長來支煙！（遞煙）不會？不會鼓搗一支還能撐著哇？來吧，大記者，也來根大重九。（遞煙，點火，自己也點燃一支）啊！部長問萬元戶的數字實不實呀？（看手錶）咱們先吃飯得了，完了再跟您匯報。先聽匯報？石部長，您哪，幹工作可真是廢寢忘食呀。行，那我就先跟部長匯報。（遞統計表）這是統計表，您先過過目。對，這就是最新數字。啊，留有充分餘地？我們整這玩意兒都實呀，虛的假的那套玩意兒咱不能搞！這誤差呀？有，要說一點兒沒有也不實際，不過嘛……這誤差不大，最多也不過千分之一點兒……二七左右吧！嗯？部長要單獨跟我談談？（受寵若驚地）行，行！（外面傳來敲門聲）何助理，出去看是誰，就說跟領導匯報工作呢，不接待啊。找誰？找我？石部長您看！哎，我去去就來。

你看老賈，在石部長面前談笑風生，調侃自如，當把假的說成真的時候，比「真的」還「真」，把戲劇舞台還原到生活的舞台，看不出在「演戲」，足見造假就是「真實生活」的一部分，就更引人深思了。當商品經濟大潮猛烈襲來，難免泥沙俱下，造假編謊，成了商品的一部分，在物質領域氾濫，也自然在政治領域氾濫。特別中國是具有幾千年封建宗法統治的國度，一級與一級都不是平等關係。老賈在說假話，辦假事時，還覺得一身的「委屈」，一身的「無奈」，好像他是「謊話」的受害者似的。這一筆，就使喜劇的諷刺鋒芒達到社會肌理中去，制假造假，在中國有極深的社會根源。如果你覺得老賈的「表演」十分可笑，你笑誰？笑你自己！

在《真人假相》演出二十年後，才有趙本山演出的小品《賣拐》《賣車》。如果說黃宏與宋丹丹演的《超生游擊隊》，只是揭露社會表層的現象問題，那麼《賣拐》與《賣車》則刺到社會深層次問題。余秋雨說：「《賣拐》系列其

實是帶有喜劇的哲理劇，它告訴人們善可能被嘲弄，惡可能被理解，但是范偉扮演的那個廚師最後總是排善謝惡，這對觀眾的感情走向有點兒問題，給人總是一種尷尬的困惑。」趙本山在小品中，沒有脫離小人物的本色，小滑稽大善良的蔫眼特點，人們看到的，是那些有著一整套民間生存智慧、善於自我解嘲的普通人，那些為生活所累卻沒有喪失希望、煩惱中帶著眼淚和笑容的生活片段……其實，這正是絕大多數中國人真正的生活寫照。

忽悠與被忽悠，騙與被騙，都來自於這些年商品經濟社會所產生的浮躁心理。富有與長壽，成為當今世界人民所追逐的兩個目標，人們見面，最怕說自己有「病」，而且寧肯信其有，不肯信其無。用「富有」來換取「長壽」，值。利用這種社會心理，於是，趙本山的「忽悠」成功了。如果說，《真人假相》還只是諷刺到社會制度層面，那麼，《賣拐》《賣車》則是直接諷刺到社會心理，使人們在笑了之後，產生一種深深的思索。這就是諷刺喜劇的審美力量所在。

黑龍江李而俊、張野創作的二人轉《傻子相親》，諷刺了近親婚姻的社會惡果和「丑」的現象。遼寧崔凱的拉場戲《一加一等於幾？》，諷刺了鄉幹部吃了養雞專業戶的雞不給錢，並暴露了一些「丑」的行為。梨樹趙月正寫的《美人杯》，諷刺攀高結貴的一些醜陋行為。懷德陳功范創作了《佛祖封官》，利用《西遊記》人物，諷刺了現實官場上那些跑官賣官、爾虞我詐的卑劣行為。這些諷刺喜劇不僅使人發笑，在揭示「丑」和「惡」的同時塑造了鮮活的人物性格，含有很深刻的社會內容。

一九九四年「怪味」戲劇家段崑崙寫了拉場戲《偷禍》，諷刺好占小便宜的女人二嘎古，聽說豬場新進種豬吉林白，想給自家母豬配種又不肯花配種費，趁把門的徐老牛子不在，就偷偷將母豬趕進豬場院內，讓母豬找公豬「自由戀愛」。她答應買個豬頭請徐老牛子喝酒。不多時，徐老牛子果然拎出一個豬頭，二嘎古一看傻了眼，原來正是自家母豬的頭。請看戲文：

二嘎古　（一口氣地）這長嘴巴一面坡豬拱嘴往裡窩，左耳朵有倆豁兒，不是我們家的是誰家的？

徐老牛子　這就奇怪了，大門兒有人守著，周圍又沒牆豁兒，你們家的母豬怎麼會跑進屠宰場的院呢？

二嘎古　（哭叫地）是我偷著放進去的……我尋思……讓小白菜去找楊乃武，哪承想啊……成了刑場上的婚禮了……嗚嗚……

徐老牛子　（旁白）壞了壞了……剛才，我把一頭豬趕進圈裡，還以為是跳圈的肥豬呢，誰知道……哎，也只好酸菜熬土豆──硬挺了。（對二嘎古）哭啥呀？這可是你腳上有泡──個人走的。

二嘎古　（一把奪過尖刀，聲色俱厲地）放屁！徐老牛子，我饒不了你！

〔徐老牛子擎著豬頭，抵擋二嘎古亂舞的尖刀。

徐老牛子　（惶懼地）他老姨，別別別……

二嘎古　（哭號地）天哪！我的母豬啊……

徐老牛子　（擎著豬頭，跪在地上）你心裡憋屈，就哭幾聲吧。

二嘎古　（唱）〔游西湖〕（徐老牛子幫唱）

可憐我的這頭豬，

可憐我的這頭豬。

我一把糠，一把菜，

餵得你胖不咕嘟。

盼著你呀攔上崽兒，

當成我的下錢爐。

〔小悲調〕

哪承想倒血黴碰見個瞎門杵子，

虎了吧唧把我的母豬當成了肥豬。

它剛才還撑撑搭搭走得那麼美，

轉眼間下了湯鍋就要把肉烀。

〔武嗨嗨〕

徐老牛子你今天把我害得苦，

茶壺裡煮餃子我有嘴倒不出。

我這輩子屬犁碗子的一面翻土，

同別人打交道從未受欺負。

二嘎古，我不服輸，

又是鬧，又是哭，

屁股一委坐在地，

撒潑耍賴打撲嚕。

〔徐老牛子見狀不妙，將豬頭悄悄放在地上，溜下。

二嘎古　（唱）〔慢西城〕

罵一聲徐老牛子你他媽不是物，

你們家祖祖輩輩全都得托生豬。

你們總經理喝大酒喝成了腸梗阻，

副總經理打麻將連老婆都得輸。

屠宰場月月虧損八萬八千五，

討債的一直排到日本的名古屋。

（厲聲地）徐老牛子！（見無人）啊？你還涼鍋貼餅子——溜啦？好啊，你看我怎麼治登你……

〔二嘎古將尖刀在豬頭上擦了一點兒血，夾在自己的腋窩，喊：「我不活了——」之後將裙子一掀矇住頭，斜仰在座椅上。

〔徐老牛子悄然窺探上，見狀忍俊不禁。

《偷禍》這個標題就很有深刻隱喻，而且具有嘲諷意味。

隨著思想解放的深入，諷刺喜劇也擴大了深度和廣度，由嘲諷政治現象、社會現象，引申到倫理道德。社會經濟發展了，必然涉及家庭內部的經濟糾

紛。

　　二○○六年著名作家李鵬飛寫了拉場戲《分驢》，說的是老大老二見爸爸牽回一頭驢，要當爸爸的財產來分，最後吵得不可開交。這個戲巧妙地利用驢的造型，驢能通人語。其中一段戲：

大媳婦　　（站起身，對老大）你真是褲兜子裡的貨！還有你打的，你打吧！

老　二　　他敢嗎？

大媳婦　　（瘋了似的撲向老二）你敢！你敢！給你打！給你打！

老　二　　告訴你，你離我遠點兒，我可不慣孩子！

大媳婦　　你毛驢子！活毛驢子！

〔驢形湊到張多福跟前。

張多福　　（對驢形）你來湊啥熱鬧？

驢　形　　他侮辱我！

老　二　　你說誰毛驢子？

大媳婦　　說你！說你！就說你！

驢　形　　你看看，她還說我。

大媳婦　　你連毛驢子都不如！

驢　形　　這……這還差不多。

老　二　　好哇！你說我連毛驢子都不如，那今兒個我就把這驢牽回去，好好跟它學學。

驢　形　　我可不收他這樣的學生。

大媳婦　　今兒個我就不讓你牽！

老　二　　我就牽！

大媳婦　　我不讓你牽！

老　二　　我就牽！（二人奪驢）

〔驢形憤怒地踢大媳婦和老二。

張多福　（攔住驢形）你就別跟著添亂了，走，一邊眯著去！看濺身上血。（同驢形下）

老　二　把驢給我！

大媳婦　把驢給我！

老　大　（突然一反常態地）別吵吵了，都聽我的。

大媳婦　（莫名其妙地）都聽你的？

老　二　（莫名其妙地）都聽你的？

老　大　對！都聽我的，我是老大。（走到老二跟前）我說老二啊！哥問你，挨餓那年頭，爹領著咱兄弟姐妹好幾個，一塊窩頭大夥掰著吃，那也沒爭沒搶過，如今這點事兒就整不明白啦？

大媳婦　（不服地）你能整明白呀？

老　大　這話說的，我是誰？小樣不濟，大隊會計。

大媳婦　（旁白）我尋思多大的官呢！

老　大　當初咱講得好，日常天災病業，花錢大夥均攤，死後老二發喪，遺產歸他所有。

大媳婦　不對！這驢是新遺產。

老　大　說啥呢？爹還沒死呢！啥遺產遺產的！

大媳婦　沒死趁明白也得把話說清楚哇！省著往後留羅亂。

老　大　你消停點兒，聽我給你們分驢。

大媳婦、老二　（同時地）分驢？

老　大　對！分驢！

（唱）老大我藉著酒勁兒要練膽，

定要給他們說出個一二三。

都說這家務事清官難斷，

我比那清官還清官，

有理沒理各打三十板，

我這裡不偏也不向，

定讓你們嘴服心裡也安然。

大媳婦　分唄！我看你咋分？

老　二　咋分？別順拐就行。

老　大　都別說話！聽著，今天這一頭驢倆人分，要不是殺驢賣肉的話，

　　　　那就得先賣驢分錢。

〔張多福急上。

張多福　哎呀！這驢可殺不得，也賣不得呀！

老　大　對！殺了白瞎，急著賣還賣不上價。

大媳婦、老二　（同時地）那咋辦啊？

《分驢》中的「爹」名叫「張多福」，寄希望於「多福」，老大做過生產隊
的會計，最會算賬，這本身就是自我嘲諷。我認為《分驢》是至今我所見到的
最成功的拉場戲，它造型獨特，寓意深刻，開掘得很深，說明經濟的發展使人
道德失衡，人性還不如驢性。大媳婦說老二「你連毛驢子都不如」，實際觀眾
理解這句話包含著她自己。逼得無奈，他爹為和解這場糾紛，同意把驢分給老
二，請求給大媳婦她家做一年苦工，當驢使喚。張多福說：「還能頂上一頭
驢！」這是多麼心酸而痛苦的自我解嘲。而大媳婦仍然覺得自己吃虧，繼續紛
爭——

大媳婦　（思索地）那……（對老二）那爹在我這兒一年的口糧你得給我

　　　　拿過來。

老　二　那驢在我那兒，這一年不也得餵嗎？

驢　形　（對張多福）咋樣？我說咱倆差不多吧！

〔張多福傷心地哭了起來，一束追光打在張多福身上。

最後點到人與驢同等命運，將這齣戲的主題又向縱深推進一步，加深了諷刺力度。經濟的發展使一些人徹底喪失了道德，每一根神經都穿到錢眼裡，也使觀者在苦笑過後倍感心酸，產生發人深省的危機感。

誰說二人轉只能演出那種嘻嘻哈哈、屁屁哄哄的搞笑玩意兒，不能表演重大的主題？請看《分驢》，這是新世紀新時代最重大的主題。

諷刺喜劇所引發的笑，是對醜的事物否定的笑，它的意義在於引導人們向正確方向前進，「笑著同自己的過去告別」[30]，「如果喜劇不能醫治不治之症，它能鞏固健康人的健康這也就夠了」，這是馬克思和萊辛對諷刺喜劇美的最高評價。「笑，是一種藝術手段。笑有各種各樣的性質和表現。有愉快喜悅的笑，有滑稽幽默的笑，有含淚忍痛的笑，也有辛辣諷刺的笑。諷刺喜劇所需要的笑往往是滑稽幽默的笑和辛辣諷刺的笑。可是如何構成這種笑，就是一種藝術技巧，這是一切笑的藝術所追求的」[31]。

---

30 馬克思：《黑格爾哲學批判導言》。
31 張紫晨：《中國民間小戲》，浙江教育出版社 1995 年版，第 89 頁。

# 五、二人轉知名老藝人

## 王甕（1723-1776）

二人轉藝人。藝名老叉婆。字綸生，號笑塵。遼寧鎮遠堡（今黑山縣）人。生時家衰，其父以頭巾包裹，故名甕，字綸生。三歲喪母，六歲喪父，寄伯父籬下，備受冷眼。十二歲流落廣寧府（今錦州市），被藝人「孫大娘」收為義子，並傳藝給他。師徒常在廣寧府演出「雙玩藝兒」。王甕天資穎秀，敏慧異常，能自編唱詞。他在自編的《命銀鐺》中唱敘自己身世：「伯父像隻虎，伯母像隻狼，兄弟姐妹蛇一樣，王綸生猶如羊入狼群，命銀鐺。吃的豬狗食，幹活和大人一樣，天不亮就下炕，一幹就幹到月上東廂。穿的麻袋片，有前扇沒後扇，數九寒冬凍得哆哆嗦嗦，哆哆嗦嗦直打戰……」王甕嗓音甜潤清脆，善說學逗唱，且具俏皮特點。遊唱乞食，名噪一時。乾隆年間錦縣知縣高清彥寫《無題》詩讚頌他：「一曲清歌上九天，驅散宦海九重煙。今年九九重陽日，九旱十得飲甘泉。」義父「孫大娘」病死後，王甕更加憤世嫉俗，演唱內容多諷嘲官吏時弊，故而常遭官府侮辱毆打，不准在城內演唱。四十歲時已蒼顏如老太婆，知府阿敏戲呼之為「老叉婆」，王甕用之為藝名。乾隆四十一年（1776）冬，王甕病死於東關老爺廟土檯子，終年五十三歲。群眾集資為其安葬於「孫大娘」足下，立一石碑，陽面刻「王綸生之墓」五字，陰面刻「綸生，甕，生於雍正癸卯，卒於乾隆丙申，鎮遠堡人。乾隆四十三年戊戌秋立。」相傳此後外地或本地梨園班社，在錦州演出，都到王綸生墓拜祭，然後才演出。乾隆年間廣寧知府張景蒼撰《萬靖垂邊記》一書及清貢生李連有等人撰《錦縣誌略》之中《名伶》篇，均有關於王甕的記載。

## 劉福貴（1863-1942）

二人轉藝人。綽號劉大頭。遼西一帶人。少年時讀書科考，因貌醜未第，一氣之下學唱二人轉。十六歲拜二人轉藝人董傻子（唐山人）為師，學藝九個

月。後又四方訪師求藝。他的嗓音高亢，演唱氣勢雄壯。味、字、板均很出眾。所演節目甚多，僅「三國段」就會十幾齣。能自編唱詞及說口，尤其擅演「滑稽相」，如脫骨相、晃小辮相、掉下巴相等。演《陰魂陣》中八大妖怪，學土蠍子、猴子、蜈蚣、蛤蟆、王八、公雞、蜘蛛、老虎等，逼真動人。他還擅長舞彩棒和武打。藝人們誇他藝高身正，虛心正派。同治十一年（1885）後，遠赴吉林江東一帶行藝。

**肇慶連**（1878-1926）

　　二人轉藝人。工下裝。藝名肇傻子。瀋陽市東陵區上滿堂村人。滿族，姓愛新覺羅。祖輩以看守皇陵為業。肇慶連年輕時愛唱皮影戲。後受親屬關福恆影響，拜胡大餅子為師學二人轉。每逢春節便組織二人轉班演出，在東陵、新城子一帶頗有影響。與之合作的人，早期有肇中和、毓好問、關福恆、慶云廷，後期有史連元等。肇慶連做戲認真，演技獨特。演《陰魂陣》的「老陀頭觀陣」一段，雖在隆冬天氣，仍在露天地裡赤臂登台執法劍。他在拉場戲《狠毒記》中飾繼母寶兒娘，尤為出色。擅長曲目有《大西廂》《陰魂陣》《茨兒山》《狄仁傑趕考》《狠毒記》《劉云打母》等。成名弟子有夏小滿、金香草、杜金鐘等。

**龐奉**（1882-1934）

　　二人轉藝人。工下裝。藝名龐傻子。黑山縣老河身屯人。從師王寶珍（王四猴）學唱二人轉。三十歲後從藝，會演的曲目多。擅演《密建游宮》《唐二主探臣》《胡迪罵閻》《十女誇夫》《馮奎賣妻》《大清律》等。有兩招絕技，一是頭上扎一衝天辮，頭不晃，頸不歪，小辮能歪能直能顫能停；二是打響鼻兒，能從鼻孔裡噴出馬嘶驢鳴般的聲響。能編說口，從不說粉段髒口，不亂抓嗑頭。善將文辭雅句改為鄉村俗語。黑山一帶有「龐奉上場，巴掌准響」之諺。連年組班，先後搭班者五十多人。龐奉與吉林省督軍孫烈臣為同鄉至交，所以在各地演出暢通無阻。行藝遼西各地，遠到吉林、黑龍江、內蒙古庫倫，進過奉天大帥府。龐奉為人慷慨義氣，扶弱濟貧，有「黑山小孟嘗」之譽。門

徒甚多，不下百人。成名弟子有王殿卿（小鋼炮）、賽寶生（鹼巴拉）、郝成義（郝大絞棍）、李振山（滾地雷）、賈連祥等。

## 王興亞（1889-1945）

二人轉藝人。工下裝。藝名小駱駝。山海關附近金家溝人。十歲時在錦州拜半截塔（關裡人）為師學唱二人轉。先在遼西唱，後到灤縣、唐山唱二年，再後行藝吉林。以唱為主，嗓不高，唱腔優美。「抱篇」四五十句能一口氣唱下來，臉不紅，脖不脹，字不亂，氣不斷。甩腔叫絕，猛然拔音，頓提精神。他說口，口響；唱小帽，味足；唱〔胡胡腔〕，滿工滿調。唱到《包公賠情》動情處，眼淚止不住往下淌。接唱大抱板有聲有情，一甩腔一個滿堂彩。演拉場戲《劉云打母》，扮相與真老太太一模一樣，一亮相就來好。唱〔悲武嗨嗨〕，台上台下淚流滿面。擅編一順邊說口，句句合轍，隨機應變，脫口而出。王興亞主張，走台要有規矩，舞不攪唱，忌說髒口。他善於琢磨劇情，不唱傻戲，不斷總結經驗。他走到哪兒一唱就紅，一般藝人唱不過他。後因自傲，脫離藝班，病死荒野。

## 程喜發（1889-1965）

二人轉藝人。年輕時唱「上裝」，藝名程喜鳳；四十歲改唱丑，藝名程傻子。瀋陽遼中縣人。十五歲在吉林海龍縣拜熱河藝人楊德山為師。會曲目《王二姐思夫》《灞橋挑袍》《潯陽樓》《武松大鬧董家廟》《楊七郎打擂》《楊鬧紅要表》《包公鍘侄》《白娘子》《鴛鴦嫁老雕》等上百種。常演出段《丁郎尋父》《馬寡婦開店》《盤道》《大西廂》。嘴皮子利索，唱〔抱板〕步步緊，有精神，唱〔十三嗨〕精巧。嗓音不高，有情有味。唱《鴛鴦嫁老雕》盼夫一段，腔調與眾不同，淒淒涼涼，悲悲慘慘，是他的拿手好戲。

光緒三十一年（1905）至民國四年（1915）在吉林江東行藝，民國七年（1918）至民國十五年（1926）在遼北昌圖縣行藝，民國十六年（1927）至民國三十八年（1949）在遼西、熱河、瀋陽、撫順、遼南行藝。藝人說程喜發的玩藝兒有套路，唱舞有講究，講個穩字，口相皆佳，做藝認真。新中國成立前

曾在吉林、遼寧及熱河一帶演唱，走的地方多，見的世面廣，肚囊寬，會的劇目很多。新中國成立後在撫順、瀋陽一帶演出。一九五一年去長春，東北師範大學音樂系聘任其為民間藝術顧問。為人忠厚、熱誠、正派，有藝德。著有回憶錄《六十年的二人轉》（載《二人轉史料》，由吉林人民出版社1962年出版）傳世。

徐小樓（1906-1969）

　　二人轉藝人兼導演。工上裝。原名徐慶方，藝名雙紅，徐小樓是他改唱評戲的藝名。滿族，鑲黃旗。瀋陽市新城子梢達屯人。自幼家貧，給財主放豬。十三歲拜二人轉藝人寨寶生（鹼巴拉）為師。不久隨班演出。演技精湛，板頭縈實，吐字清楚，嗓音圓潤優美，舞蹈生動熾烈，表演傳神。民國初年行藝於奉天南郊蘇家屯一帶。還曾行藝於遼陽、本溪、撫順。以演唱《單刀赴會》《華容道》《劉金定觀星》《殺樓》《茨兒山》《小天台》《撿棉花》及小帽《放風箏》《九反朝陽》見長。《放風箏》的舞蹈身段，是他據幼時生活設計的，細膩生動，有抖線、拉線、背線、撥線、撤線、放線、縷線、臥線、叨線、纏線以及遇風線帶人跑的小碎步，續線時的愣神兒等。他唱《藍橋會》中的〔三節板〕，能唱出苦悶煩躁的情緒，唱《馬寡婦開店》裡的〔三節板〕，能唱出憂思懷念的情緒，唱《劉金定觀星》的〔三節板〕，能唱出悲傷感慨的情緒，唱《陰魂陣》的〔三節板〕，能唱出喜悅歡快的情緒。

　　民國二十八年（1939）改唱落子丑角。他在藝術上成熟後，主要活動在評劇舞台，所以二人轉藝人多不承認他。中華人民共和國成立後，他在瀋陽評劇院唱丑角。曾協助瀋陽地方戲劇團排演二人轉《大西廂》等曲目，吸收了京劇、評劇和東北大秧歌舞蹈動作，受到好評。他指導排練的二人轉《小兩口逛廟會》，參加了一九五八年第一屆全國曲藝會演，獲得成功。同年調到瀋陽市曲藝團地方戲隊任二人轉導演兼教師，為培養青年演員盡心盡力，並經常上台參加演出。他主張二人轉要開自己的花，結自己的果，吸收別人的東西要為我所用。他在導演中注重刻畫人物，努力挖掘人物的心理感受。一九六〇年當選

為遼寧省文聯委員和市政協委員。「文革」中受到迫害，苦悶成疾而亡。

## 李秀媛（1939-2008）

藝名筱月霞。一九三九年陰曆八月二十日生。原籍黑山縣新立屯八道堡子，後住六合鄉。父親李陽春，是唱驢皮影的，能拉弦，能演能唱。家有影箱子、影人等。其父和於四先生（於殿清）在一起，於四先生會唱評劇，會唱影，男扮女裝。自幼受到他們很多影響。

李秀媛十一歲到阜新劇團當學員，在阜新南園子整天看評劇，熏了一年半。後來又回家念了一年書。到一九五三年，她唱評劇滿腔滿調，其母怕她入這門，就把她送到新立屯叔叔家，去了三個月。一九五三年正月，郝成義趕著大車把她偷出來了，上火車就到了阜新。郝成義在阜新組班，有鵬程、蔡香玉、李陽春、張震清等。就她一個坤角。她上的第一個節目是二人轉《打狗勸夫》，她唱小丫鬟。一九五三年四月他們進入黑山和平茶社。後來老趙頭在街口開了個振興茶社，他們又挪到振興茶社。這時黑山已有郭桂珍了，她是從農村上來的，他們還有闞大臟等，住和平茶社唱。他們外來人多，常換角，沒有大戲，他們扎窩子。

一九五五年李秀媛拜李振山為師，引見人張振清、老仁頭。師徒簽字。那時她已唱貼軸，學了兩年徒。

一九五八年李秀媛當了團長，唱壓軸。當時沒有小戲，都是大活。她最早會的是《賠情》，以及《西廂》《藍橋》《盤道》《潯陽樓》。師父第一個教給她的是《雙鎖山》，又全本《西廂》，一點兒不落，三千六百句，能唱四個小時。最拿手的是《西廂》《藍橋》。「文革」前跟師文臣一副架。「文革」後跟金文學一副架。

遼西專講趕板奪字，沒弦，講抱板。李秀媛記憶力好，記得紮實。抱板嘴皮子得利落，遲齊頓錯都得掌握，慢板得有味，快板字得清。抱板不都是一口氣，也得有味，在南園子唱，有人專門來聽筱月霞抱板，品其滋味。開始趕板奪字，後來她自己琢磨，搞了一個滾板，把幾種板，黑、紅、掏，都混到一起

唱，滾起來抱。有一兩個字一板的，還有七個字一板的，一般樂隊掌握不了，打板的需在心裡數一、二、三、四才能合上拍。滾板連說帶唱，豐富自如，能把人物特點表現出來。如唱《兩廂》用滾板，充分表現了小紅娘的活潑、巧嘴，白話諷刺張生的勁兒都出來了。「如果不用滾板，就顯得死板。我唱這段，有老頭聽戲，哪回也不白唱。一九八五年縣裡辦二人轉學習班，七十多人參加；一九八八年縣裡又辦二人轉學習班，一百四十人參加，我教滾板，成就的不少。」

李秀媛扮戲身子不抖，扮戲重要的是人的心靈美，標誌著演員的素質，得裝狼像狼，裝虎像虎。扮戲力求仔細，乾淨利落。大扮、古扮、越扮，誰也不用，全是自己上裝。

李秀媛去過關內的唐山、包頭、秦皇島、蘭縣、落亭，一出去就是半年。在遼寧去過錦州、阜新、瀋陽、遼陽、海城、開原、昌圖等地。二十世紀五〇年代，在錦州唱了一年，是第一個進錦州的二人轉班。三年困難時期在瀋陽唱，從鐵西到北市場，從大東到大西，一天演三場，用手巾包住腦袋，坐電車趕碼，在車上嚼餅乾。

據黑山縣文化館業務幹部汪麗麗介紹，對傳統二人轉的演出現狀，李秀媛曾表示出極大的憂慮。她看不慣如今劇場裡的二人轉，認為「那已經不是真正的二人轉，而是二人打、二人鬧，有的時候就套渾話，把二人轉糟踐了」。她還說，自己唱了一輩子二人轉，積累了一些經典曲目和表演技巧，不能把它帶到另一個世界去，不能讓黑山二人轉在自己這一代失傳。她退休後在家辦傳統二人轉學習班，培養學生五百餘人。

李秀媛二〇〇八年被評為遼寧二人轉藝術非物質文化遺產傳承人，但大紅證書還沒有發到李秀媛手裡，她就於這年三月病逝了。

李青山（1904-1978）

祖籍山東，生於吉林舒蘭。傑出的二人轉老藝人。

幼年家貧，十一歲給地主放豬，十五歲拜老藝人張相臣為師學唱二人轉，

在吉林各地走鄉串屯，以賣唱乞討為生。十八歲成名，藝名大金鑲玉、大機器。三十歲以前，唱上裝，三十歲以後唱下裝，長期流傳在東北地區的六十多首民歌和二百多出單出頭、二人轉、拉場戲劇目，都唱得很地道，演得很出色。尤以說口見長，在長期的演出過程中，編了很多富有思想性、藝術性的即興口。代表劇目有：《紅月娥做夢》《摔鏡架》《潯陽樓》《西廂》《藍橋》《回杯》《賠情》《二大媽探病》《大觀燈》等，由他口述，王兆一整理的「談藝」「小傳」「談戲」等理論專著，頗有影響，被吉林省曲協及吉林省地方戲曲研究室編入《二人轉史料》二、三輯中。一九四八年，他參加土改隊和擔架隊，支援前線。中華人民共和國成立後，擔任教師，培養出不少有成就的演員，為創建吉劇這一新興劇種做出了貢獻。一九五〇年以後，相繼在舒蘭縣文工隊、吉林省文工團、長春市文工團、長春市東北地方戲隊、吉林省戲曲學校等文藝單位工作。晚年出版《談藝》《小傳》，總結了他的藝術經驗和經歷。代表劇目有單出頭《洪月娥做夢》，二人轉《潯陽樓》《賠情》《西廂》等。曾被選為長春市人民代表及政協委員。

王尚仁（1902-1972）

藝名「王三樂子」，又名王樂三。遼寧省昌圖縣人。傑出的二人轉老藝人。

王尚仁出身農民家庭。十八歲拜藝人張禎（藝名浪云子）為師。他聰明好學，從師學藝不到兩年便學會了二人轉《西廂》《藍橋》《清律》《盤道》等劇目。他農忙時給地主扛活，打短工，閒時就組織一夥藝人走鄉串屯唱戲。由於他勤奮好學，一生中掌握了一百多個二人轉劇目和五十多段二人轉套子口，他戲路子寬，東西南北四路的二人轉藝人都能與之同台演出。他對手持藝術工具彩棒、哈拉巴、大板、手玉子等都能運用自如，一般藝人沒有的「背道」曲子他都能唱得滾瓜爛熟。他演《大觀燈》中的白先生，更是活靈活現，他演《潯陽樓》能一連長三個調門，就在他六十多歲時還能來一個「小翻」。

一九五六年白城市成立地方戲隊，請他為師，培養了一批青年二人轉演

員。他曾是白城市政協委員。

## 李慶云（1900-1973）

吉林省舒蘭縣人。著名二人轉老藝人。

李慶云年輕唱包頭時藝名「佛動心」，後改唱丑。土改時當過農會會長。五〇年代初，曾負責組建舒蘭縣文工隊，並擔任該隊隊長多年，是吉林省解放後早期加入中國共產黨的二人轉藝人之一。一九五一年他和李青山、張文學、於乃昌應邀參加「東北第一屆音樂工作會議」，會後李慶云等給《東北日報》《吉林日報》寫信表示要牢記黨和毛主席的恩情。李慶云帶領李青山、王春、張文學、王希安等培養了一批二人轉接班人。他帶頭貫徹「百花齊放、推陳出新」的方針，積極執行「戲改」政策，不斷組織學習移植、創編上演新劇目，及時地配合黨在農村各個時期的中心工作。李慶云粗通文字，能編寫說口和短小的演唱材料。唱丑時擅長說口，表演不粗俗，幽默不油滑，動作小巧利落，說口生動俏皮。上場見景生情，隨機應變，出語成章，往往幾句數板或說口，就能抓住觀眾。

## 楊福生（1910-　）

藝名金香草。吉林省榆樹縣人。吉林省二人轉藝術家協會理事。著名二人轉老藝人。

一九二五年開始學藝，拜張相臣為師。唱上裝扮相好，三場舞好，臉上有戲，眼睛有神，群眾評論他說「一雙眼睛像兩盆清水似的」。「看了金香草，總也忘不了」。一九五三年，曾到北京參加全國第一屆民間音樂舞蹈會演，同谷振鐸演出了二人轉傳統劇目《西廂》，受到好評。音樂家馬可曾在當年出版的第十二期《新觀察》上，以「二人轉」為題，對他們的演出作了評價，認為：「一個是羞羞答答的多情小姐，一個是熱情坦率的丫頭，表演者很能抓住人物的性格，成為一段處理得非常細緻的戲劇」。他在榆樹縣民間藝術團時，既參加演出，又培養了一批二人轉演員。一九八四年被選為吉林省二人轉藝術家協會理事。

劉士德（1913-　）

　　藝名大滑稽。吉林省榆樹縣人。傑出的東北二人轉藝人。

　　劉士德一九二八年拜李春陽（藝名猩猩怪）為師，開始學唱二人轉，一直唱丑。他嘴皮子利索，嗓子沖，氣口足，一口氣能唱幾十句唱詞，張嘴就能壓場，「說口」響，「相」也絕。在舊社會時，經常同李青山、傅保祥（藝名金蝴蝶）等在一起搭班，是比較有名的丑角演員，擅唱二人轉《潯陽樓》，內行說這是他的「頂門戲」。他能唱八十多出二人轉、拉場戲，都各有特色。新中國成立後，曾在榆樹縣民間藝術團工作，現已退休返鄉。一九八四年，吉林省二人轉藝術家協會成立時，被推選為理事。由他口述、王橘記錄整理的回憶錄——《松遼藝話》，是他的作藝經歷的總結和藝術見解的結晶。

閻永富（1918-　）

　　藝名「閻筱舫」。吉林省東豐縣人。吉林省二人轉藝術家協會理事。十七歲拜師學戲，主要劇目《西廂》《三隻雞》《新婆媳》等，著有談藝錄《藝術生活四十年》。二人轉著名藝人。

　　閻永富十七歲拜朱永山為師。十九歲跟班演戲。走遍了大半個東北，中年後解開羅裙帶，既唱旦又唱丑。他唱腔高昂圓潤，吐字準確清晰，掄板奪字，嘴皮利索，除四梁四柱《西廂》等劇目外，常下單的戲會八十多出。因其師是南邊道藝人，因而他在唱、說、扮、舞上都具有南邊道特色。新中國成立後，他積極唱新演新，在演唱《三隻雞》《送雞還雞》《新婆媳》等劇目上，在移植評戲《水牢記》《打狗勸夫》《絲絨記》等劇目上，都有新的發揮和創造。其談藝錄《藝術生活四十年》在二人轉工作者中頗有影響。

王悅恆（1923-　）

　　吉林省永吉縣人，吉林省著名二人轉表演藝術家。一九五四年在長春東北地方戲隊任隊長。一九八四年被選為吉林省二人轉藝術家協會理事。著名二人轉藝人。

　　王悅恆一九四〇年十七歲時拜李青山為師學唱二人轉，隨師流動演出於永

吉、舒蘭、榆樹等地。一九五一年參加永吉縣缸窯區宣傳隊。一九五二年參加永吉縣藝人學習班和藝人宣傳隊，同年參加吉林省民間藝術會演。一九五四年調長春市東北地方戲隊任隊長。參與挖掘整理傳統劇目，移植、改編上演現代劇目。一九六三年調入吉林省吉劇團二人轉實驗隊任演員，並移植改編二人轉《扒牆頭》、拉場戲《長松嶺上》。一九七九年任吉林省戲曲學校教師。整理的拉場戲《回杯記》榮獲吉林省一九八一年劇目評獎一等獎。

## 欒繼承（1923-1995）

藝名筱蘭芝，一九二三年生，遼寧省瀋陽市東陵區祝家屯人。東北二人轉歷史上最傑出的旦角演員之一，被稱作「蹦蹦皇后」。二人轉十大宗師之一，二十世紀以來極具影響的二人轉代表性藝人之一。

欒繼承一九二三年生於瀋陽市東陵區祝家屯，一九九五年因病去世。兒時最願意看秧歌，十四歲那年，屯子裡來了一個秧歌隊，他看著看著，湊到跟前摸起家什竟然敲出點兒來。後來，他就跟著秧歌隊走了，由這屯到那屯，一天還給他兩角錢。等秧歌隊散了，他又跟著領頭的學唱蹦蹦戲，從此便走上了學藝的道路。

在跟隨藝人闖蕩江湖中，欒繼承飽經風霜，同時也打下了堅實的演唱基礎。他二十歲即在瀋陽成名，人稱「蹦蹦皇后」。到二十世紀四〇年代後期，他的演唱技巧更加成熟，形成了自己的特色，表演技能不斷得以充實，逐漸形成人所共知的藝術風格。

欒繼承一生追求二人轉藝術的美。他每演完一場，好說「又美了一回」。他可並非說說而已，一字一腔一舉一動都注意美。他從不用髒口怪相取悅於人，而是靠精湛的真功夫，把人們認為俗的藝術搞成俗的精品。

在舊社會，二人轉藝人地位卑微，被視為社會上的下九流。欒繼承不這麼看，他說藝人的形象要靠自己樹立，藝德才是做藝的根本。欒繼承最反對藝人唱唱說髒口，說滿口髒話的藝人一錢不值。有一次，他同師傅在通化一個叫馬蓮土墩子的地方唱二人轉，警察非讓他唱個「粉段子」，他堅持不唱，說唱

「粉段子」的是下九流。警察打他，他也不唱，最後把他打得鼻青臉腫。

解放後，欒繼承在撫順歡樂園獻藝。新編歷史題材《王嬌鸞》就是他唱紅的，流傳於東北三省。起初，有人專門為筱蘭芝寫過一個二人轉小帽兒《藝人翻身》，開頭四句是：「我叫筱蘭芝，不知也有耳聞，我自己來介紹，原來我是舊藝人。」筱蘭芝不同意這樣，認為不該突出宣傳個人，於是把頭一句改為「提起地方戲……」這個曲目後來也在東北三省傳開，一直唱到今天，被收進《中國民間戲劇集成》裡。一九五五年，著名京劇表演藝術家荀慧生在看了筱蘭芝（欒繼承）表演的二人轉《西廂記》後稱讚他說：「我演紅娘，台上需要那麼多人陪伴；你演西廂記，台上就你們兩個人！」

「文革」期間，欒繼承身陷囹圄，卻念念不忘二人轉。那時，常有菜農接他去郊區，在生產隊的大菜窖裡為大家唱二人轉。「文革」結束後，欒繼承重登舞台，除演出外，又培養了一批二人轉新秀，使他的絕技得以傳承。

谷柏林（1926-　　）

黑龍江省五常縣人。祖父、祖母、父親和叔父都是二人轉著名唱手。因嗓子好，觀眾贈送藝名「小金鐘」。二人轉著名藝人。

谷柏林八歲起隨父正式學藝。九歲開始登台演出。新中國成立前多在蛟河、漂河口、桑樹林子、白山、敦化等地演出。一九五三年十月參加吉林市地方戲隊，曾先後為周恩來總理、朱德委員長、董必武、鄧小平、李先念等中央首長進行匯報演出。谷柏林嗓音清亮，吐字清楚，善唱《西廂》《藍橋》《盤道》《潯陽樓》《鐵冠圖》《陰魂陣》等。

新中國成立後，他除積極挖掘整理改編上演傳統劇目、上演新創作劇目，還努力培養二人轉藝人。如齊玉梅（藝名筱豔梅）、陳淑賢等為群眾熟知。近年又收楊金華為徒，口傳心授三年，楊金華已經成為吉林省二人轉新秀。一九八四年被選為吉林省二人轉藝術家協會理事。

李泰（1908-1976）

遼寧省法庫人，藝名行乎。自幼家貧，十五歲給大戶人家幹活，農閒學唱

蹦蹦戲，無師無門，靠粗通文字從唱本上學唱詞，憑耳音學腔調。十九歲時，與劉廷貴、王殿卿等人搭班演戲，工下裝。搭班時，先後向三十八個大幫頭拜師學藝。勤奮刻苦，常通宵達旦，很快就學會了二人轉的「四梁」「四柱」。能演唱《鐵冠圖》《潯陽樓》《西廂》《藍橋》《華容道》《開店》《陰魂陣》《游武廟》等。二十八歲與劉金生搭班到黑龍江省嫩江地區流動演出。後與胡景岐（上裝）配架，合作演出二十餘年。

李泰擅融南、北各派之長，自成一家。唱腔長音大嗓，板頭乾淨，剛勁質樸。他的一些唱段，使觀眾聽起來爽朗悅耳，明亮清脆。

李泰演丑角素以「相」保口，以蔫哏為特長而為人稱道。對上裝戲捧得嚴，兜得緊，烘得起，托得穩，不灑不漏，並善於塑造人物，裝啥像啥。如在拉場戲《狠毒計》中扮演趙老爺，皮笑肉不笑，笑中藏刀，入木三分地揭示出其陰險毒狠的面目；在《小老媽開》中扮演闊大爺，當覷視小老媽時，眼睛裡射出的貪慾目光，彷彿要一口活吞小老媽，逼真生動。

李泰戲德高尚，雖藝高名重，卻不凌人之上。與上裝演戲，不突出自己貶對方，從來都把自己擺在配角的位置上，兜捧上裝。凡與他同台演出者，都深感與其配裝為快。李泰不但能演戲，還能編寫新劇目。為反映現實，配合形勢，表達新思想，歌頌新社會，先後創作和改編出《婚姻法救了我》《姚大娘捉特務》《捐獻光榮》《三隻雞》《把憤怒變成力量》等二人轉劇目，頗受觀眾喜愛。

一九五九年調黑龍江省龍江劇實驗劇團，任演員隊長兼教師。

一九七六年十二月三十一日病故於哈爾濱，終年六十九歲。

### 胡景岐（1917-　）

藝名「筱銀枝」「胡二浪」。遼寧省撫順縣人。黑龍江省政協委員，中國曲藝家協會會員，中國曲藝家協會黑龍江分會理事。著名二人轉藝人、二人轉理論工作者。

十八歲參加農村戲班，開門師父是褚學發（藝名褚大擼），後又隨王德臣

（藝名王二浪）、李泰（藝名行乎）學藝，藝名筱銀枝、小銀子。拿手節目有《小王打鳥》《禪宇寺》《高成借嫂》《劈關西》《華容道》等。

在日偽時期橫遭迫害毫不屈服。自編自演反滿抗日快板進行抗日宣傳。

東北解放後，他和李泰合作積極編演新段子，如《農家樂》和《繡模範旗》等。他演上裝以舞姿優美、扮相俊俏而著稱，後來因此得藝名胡二浪。他演出《包公賠情》《羅裙記》《西廂》和《藍橋》最為精彩，現代題材節目有著名的《三隻雞》和《姚大娘捉特務》。

一九五三年隨赴朝慰問團為志願軍進行了半年的慰問演出。

回國後參加東北戲劇音樂舞蹈會演大會，榮獲優秀表演獎。曾在黑龍江民間藝術劇院地方戲隊任演員和導演。

一九六三年調到原黑龍江省戲曲學校地方戲科任教，為培養二人轉演員做出了積極貢獻。

一九八二年他整理傳統二人轉，由黑龍江省文化廳和中國曲藝家協會黑龍江分會聯合出版了《北曲史料》之一，即《胡景岐二人轉演出作品選》。

## 徐生（1902-1972）

藝名金翠花，一九〇二年生於呼蘭縣老井子。

一九一六年，徐生十四歲，開始跑大秧歌學二人轉，一九一七年正月徐生遇見了二人轉班子，有二人轉老藝人「紅半截」，還有吳啟發、王常太、劉奔兒樓頭等，徐生跟吳啟發學唱一出開場碼二人轉《雙鎖山》，後拜田富生為師，學了《燕青賣線》和《天仙配》等。

一九一八年隨師傅田富生，還有閻賈祥（藝名珍銀珠）和呂祥（藝名葡萄珠）一起，經常從呼蘭、綏化到海倫和望奎一帶演出。徐生在演出中跟師傅開了眉眼，練了身段，學了唱功，天天喊嗓，有時在月下高粱地裡吊嗓。特別是大道沿的二人轉段子，如《打鳥》《賣線》《陰功報》《西廂》《藍橋》《老報號》，他都會。之後，他學會了「小四套」，即《大西廂》《老藍橋》《陰魂陣》和《李翠蓮盤道》。這「小四套」每個節目至少有五六百句到一千句左右的唱詞，是

藝人必會的看家戲，或說拿手戲（行話頂門槓）。後來在一九二二年，徐生又下決心學會了「大四套」，即《綱鑑》《大清律》《潯陽樓》和《鐵冠圖》。這「大四套」每出都超過一千句，而且是光棍子曲，都是男主人公的戲，沒有男女間的事兒，也沒什麼曲折的故事情節，全靠藝人一口乾唱和板頭，也能叫人願意聽。徐生不到二十歲的時候就唱出了名，他先唱上裝，後改學下裝，二人轉東西他知道的很多，他唱作俱佳，有自己的「頂門槓」，也有自己的風格，各地觀眾都很歡迎他。在江北特別是在望奎一帶，提起金翠花是頗有名望的。老年觀眾還記得當時人們讚美徐生的話，「看了金翠花，一輩子不想家」。可見徐生當年演唱二人轉的情景，他是一位頗有藝術魅力的二人轉演員。

　　一九三七年，在綏化，著名二人轉演員呂鴻章拜徐生為師。後來又遇見了十四歲的蔡興林，一九四〇年，蔡興林又拜徐生為師，搭班子學唱二人轉。

　　後來，他們這個二人轉班，除徐生、呂鴻章和他之外，還有張發（藝名張街溜子）、陳玉（藝名陳矮子）、陳海亭（藝名金寶珠）、曹金秀（藝名金霞）和唱丑的李占清（藝名小魔症）等，曾到哈爾濱、齊齊哈爾、安達、呼蘭、綏化、海倫、拜泉、克山、北安、望奎等地演出過。他們在外地演出期間，在齊齊哈爾、克山、北安和拜泉一帶見過好幾個二人轉班子，其中有著名二人轉藝人李榮（藝名金玉璽）的演出。

　　徐生，成為黑龍江省最著名的民間藝人。

## 蔡興林（1926-　）

　　黑龍江省綏化市人，中國曲藝家協會委員。我國著名二人轉表演藝術家，被譽為「賽周璇」「東北梅蘭芳」，是將二人轉這一民間藝術推向全國乃至全世界舞台的第一人。

　　蔡興林生於一九二六年，他十五歲拜師，正式開始從藝二人轉。

　　一九四〇年蔡興林拜徐生為師學唱二人轉，專工上裝。他扮相俊俏、嗓音甜潤，尤以舞蹈見長，人贈藝名「粉蝴蝶」。成名於二十世紀四〇年代。代表節目《高成借嫂》《藍橋》。周總理稱其為「東北的梅蘭芳」。

一九五三年進入中國廣播藝術團說唱團，從此把東北民間藝術二人轉推廣到了北京及全國。調入北京後，為使二人轉能適應北京觀眾的欣賞習慣，做出了堅持不懈的努力，並先後培養出學生莽若萍、陳聰、周菁等。

一九五九年，在新中國成立十週年之際，蔡興林先生和山東快書名家黃楓一起，創作了二人轉小調《大慶子》，抒發了東北人民祝新中國誕生十週年的喜悅心情和愛國之情，由李高柔、郭蘭英等歌唱家演唱，紅遍東北黑土地，紅遍全國，這也是大慶油田的名稱由來。蔡興林先生又根據傳統曲目《西廂記》，整理改編了《花園降香》，完美呈現素有「九腔十八調七十二嗨嗨」之稱的二人轉的動聽音樂，由中央人民廣播電台文藝部以民族樂團伴奏、伴唱的形式錄製、播出，傳向祖國大地。並從北京唱到海南，一直走出國門，到新加城等國家演出。

從一九六一年開始撰寫有關二人轉理論和史料的文章，著有《蔡興林曲藝選》《二人轉的唱詞和表演》《二人轉的說口》《我和二人轉》等專著。

姜昆在研討會上表示，蔡興林是「美的傳播者、新的創造者、藝的傳承者、俗的詮釋者」。王書偉在講話中表示，蔡興林是把二人轉藝術帶到北京主流舞台藝術的第一人，他是二人轉淨化改革、推陳出新，把民間藝術提升為主流藝術的代表性人物、里程碑式的人物、傑出的藝術家。王力葉說：「蔡興林潛心研究二人轉藝術，寫成了幾十萬字的二人轉藝術專著，這本書已成為學習二人轉藝術的系統教材，也是對二人轉藝術寶庫的一大貢獻。」馮鞏表示，蔡興林是中國二人轉先進文化的一面旗幟，從藝七十年來，在繼承中不斷創新，創作了一批反映新生活的作品，蔡先生還是一位二人轉理論家，寫了很多表演的專著，填補了二人轉表演理論上的空白。我們後輩的文藝工作者要學習蔡老師與時代同步，學習蔡老師與人民群眾血肉相連，學習蔡老師繼承是基礎、創新是關鍵，學習蔡老師的德藝雙馨。

# 六、二人轉常下單的劇目

到二十世紀三〇年代，據資料統計，累計傳統劇目已經有三百多個，這些劇目大多來自中原各個歷史時期的歷史故事，如東周列國故事《密建游宮》《伍子胥過江》《禪宇寺》等；三國故事《草船借箭》《華容道》《單刀赴會》《古城會》《灞橋》《鳳儀亭》《梁山伯與祝英台》等；西遊故事《豬八戒拱地》《盤道》《火焰山》《盤絲洞》等；唐宋傳奇故事《馬寡婦開店》《鐵冠圖》《西廂》《藍橋》等；水泊梁山故事《燕青賣線》《劈關西》《潯陽樓》《坐樓殺惜》《武松打虎》《武松大鬧董家廟》等；楊家將故事《楊八姐游春》《穆桂英指路》《穆柯寨》《拉馬》等；包公故事《包公賠情》《包公斷後》等；劉家曲子：《雙鎖山》《觀星》《陰魂陣》；明代故事《王二姐思夫》《洪月娥做夢》《回杯記》《白玉樓畫畫》等；神話故事《張四姐臨凡》《白蛇傳》《游西湖》《盜仙草》等；清代和民國故事《大清律》《王定安借當》《王天保討飯》《郭軍反奉》等，以及《馬前潑水》《馮奎賣妻》《劉云打母》《鋸大缸》《李桂英尋夫》《一枝花捎書》《跑關東》《十女誇夫》《小分家》《小送飯》《小鋤地》等，還有《紅樓夢》故事等。有的來自大秧歌，如《觀燈》《老漢背妻》等，有來自各種曲藝說唱，如《二大媽探病》《雙拐》等。

常下單的也有三十多個，這標誌著二人轉藝術走向成熟期。

第四章 ——

# 東北鼓書藝術源流

大鼓類曲種，因為產生在東北地區，故名「東北大鼓」，國家級非物質文化遺產曲藝類之一。東北大鼓又名「奉派大鼓」「奉天大鼓」。形成初期因受子弟書和弦子書影響，早期也叫「子弟大鼓」和「弦子書」。因遍及遼寧、吉林、黑龍江三省，二十世紀五〇年代初，始稱東北大鼓。

# ▍一、東北大鼓的源頭與流變

## （一）東北大鼓的源頭

　　東北大鼓的起源有二說：一說清乾隆年間北京弦子書藝人黃輔臣來瀋陽獻藝，吸收當地民歌小調演變而成；一說清道光、咸豐年間遼西「屯大鼓」藝人進城獻藝，發展為奉天大鼓。

　　清代中後期，遼西一帶便有「屯大鼓」走屯串戶演唱。十九世紀末，京奉鐵路通車，工商業的發展，使城市人口迅速增加，有些大鼓藝人從農村流入城市，首先在遼寧（奉天）發展起來。在二十世紀三〇年代左右，東北大鼓發展到鼎盛時期，在瀋陽的各茶樓、北市場、小河沿等地，到處都能聽到東北大鼓。知名藝人有車德寶、霍樹棠、門振邦、王德生、張萬勝等。不久，大批女藝人進入東北大鼓表演行列，當時知名的女藝人有劉問霞、金蝴蝶、尹蓮福、侯蓮桂等，其中劉問霞曾獲得過「奉天大鼓鼓王」的稱號。號稱「書場姊妹花」的朱璽珍和朱士喜姐妹挑梁的「朱家班」，曾於二十世紀三〇年代到天津演出，朱璽珍在那裡被譽為「遼寧大鼓皇后」；由傅凌閣及其四個女兒傅鳳云、傅翠云、傅桂云和傅慧云挑梁的「傅家班」，則將東北大鼓帶到了北京。

　　黑龍江省的東北大鼓是從遼寧傳入的。清同治二年（1863），蒲樹清和趙鐵嗓首先到雙城流動演唱，清光緒初期祖海山到五常演唱，並先後移居雙城、五常招收徒弟，從此，東北大鼓開始在本地區流傳。

　　中華人民共和國成立後，東北大鼓在繼承的基礎上，在唱腔表演上進行了改革和創新。雙城縣大鼓藝人金寶全三次參加省民間戲曲會演，都獲得優秀表演獎。自一九五八年起，大鼓藝人開始演唱現代題材的節目。各縣的鄉、鎮業餘劇團中的一些業餘演員也學唱東北大鼓小段。

　　一九六六年三月，黑龍江省通河縣評劇團旦角演員任豔萍演唱東北大鼓

《學雷鋒》，頗受歡迎。一九七四年，地區文化局召開了文化館、圖書館、電影院、隊宣傳農業學大寨先進人物、先進事蹟東北大鼓書演出經驗交流會。一九七五年十月，地區文化局舉辦了東北大鼓改革學習班。一九七六年，地區文化局以東北大鼓《爭鬥》（作者那樹森，演唱者於淑賢）、《新苗》（演唱者夏曉華）兩個曲目，參加黑龍江省曲藝調演。同年八月，省文化局將東北大鼓《爭鬥》改寫定名為《迎風鬥浪》（演唱者於淑賢）參加全國曲藝調演。「文革」以後，部分東北大鼓藝人相繼在城鎮茶社和在農村流動演出。一些作者陸續創作東北大鼓段子四十多個，在各種文藝刊物上發表二十多個。主要作品有《掛甲屯裡愛恨篇》《寶玉鬧婚》《憶恩師》《革新迷》《一盆君子蘭》等。一九七八年九月，地區文化局以東北大鼓《兩把菜刀》（作者張起泰，演唱者夏曉華）參加黑龍江省文藝會演。

一九八一年六月，雙城縣民間藝術團演出的東北大鼓《老兩口誇富》（作者奚青汶、王天君，演唱者李明珍、黃啟山）參加全國曲藝調演，曲本獲創作獎，演員獲表演二等獎。一九八二年，五常縣東北大鼓藝人劉淑青為中國唱片社灌製東北大鼓唱片《憶珍妃》。同年，地區文化局董啟肇撰寫的論文《東北大鼓音樂初探》在《北方曲藝》第二期增刊上發表。

東北大鼓在吉林域內活動的歷史，可上溯至清光緒年間。據口碑資料，清光緒年間，吉林地域內就有大鼓藝人演出。當時在農村吟唱的大鼓曲調比較簡單，是農民自娛自樂的一種藝術形式。因其合轍上口、簡單易學，逐漸在民間傳開。這種鄉土藝術，在紅白喜事、壽誕、節令的演出中切磋技藝，不斷豐富和完善，出現了走鄉串戶的職業、半職業化的民間藝人的演唱，因鄉土腔調較多，也稱「屯大鼓」「土大鼓」「臭麋子調」。光緒十二年（1886）有王德印在伊通州（今吉林省伊通縣）及其周邊農村演唱「土大鼓」。

光緒二十年（1894）前後，吉林籍的大鼓藝人鮑延齡、潘泰隆等進入吉林市泛雪堂、賞月軒、臥云軒等茶社演唱東北大鼓。鮑延齡嗓音脆亮挺拔，唱白有地方韻味，代表曲目《戰長沙》《華容道》《憶真妃》《黛玉悲秋》；潘泰隆

嗓子好，氣力充沛，彈弦技藝頗高，深受聽眾歡迎。

　　光緒二十六年（1900），吉林市大鼓藝人王德印、潘泰隆和名弦師張鑫銳在當地土大鼓的基礎上，吸收瀋陽、營口等地的唱腔逐漸發展成為具有吉林特色的早期的東北大鼓的一個流派，稱為「東城調」。代表曲目有《捉放曹》《草船借箭》《寶玉探黛玉》《王二姐思夫》等。

　　光緒三十年（1904），當時的山城鎮、朝陽鎮、海龍鎮一帶開始有東北大鼓女藝人筱蓮奎、筱桂仙、筱桂鳳、金玉芬、王寶芬、王素芬、馬三鳳、金寶翠等在同生茶園、義和茶園、慶樂茶園演出。演出活躍，收入頗高。一九〇八年吉林、長春兩地演唱東北大鼓的藝人已普遍活動於茶肆和繁華「明地」，雙遼、四平、榆樹等地也有流動藝人的蹤跡。

　　一九二二年始，吉林市曲藝活動大都集中在東市場的溫家茶館、文華軒茶館、北山泛雪堂茶館、何家茶館和西關綏門洞子。以後又有曲藝藝人在北大街、牛馬行、柴草市的茶館中作藝。作藝者不光有當地的鼓書藝人，也有瀋陽來的關凌閣、車德寶、霍樹棠，營口來的梁福吉，以及票友左占春、傅潤齋等。

　　二十世紀二〇年代初，大鼓藝人任占魁由瀋陽來吉林，與吉林的王德印、潘泰隆聯合起來，又吸收了遼寧劉問霞、三呂、那氏姐妹唱腔中的韻味，豐富了「東城調」。此後，任占魁等又與在遼寧出師不久來到吉林演出的霍樹棠，精通鼓曲和修辭的東北大鼓名票周之岐、周之豐兄弟等人精心切磋，創作、改編了一批取材於《三國演義》《紅樓夢》古典名著並具有吉林地方特色的《走馬薦諸葛》《張松獻圖》《露淚緣》等四十多個新曲目。任占魁遂逐漸成為東北大鼓東城調的代表人物。任占魁定居吉林後，致力於發展和改革奉派大鼓，提倡「借他的本，生自己的根」，集奉派、西城調、南城調諸家之長，結合自身條件，廣泛從其他曲種和劇種中吸收營養。改進原來的唱法和音樂結構，豐富板式和唱腔，強化了東城調的風格特色。他演唱的「東城調」文辭講究，以唱為主，行腔委婉，具有巧俏柔美之特色。

二十世紀二〇年代，東北大鼓在吉林省的演出活動已相當普遍。榆樹縣東北大鼓演員顧馨山常年在榆樹演出，先後師承遼寧西城派大鼓藝人畢景鳳和王德福。他唱的東北大鼓在省內外也頗有影響。民諺謂：「要聽書，找顧禿兒；要聽弦兒，找王懷兒。」他與琴師王懷（藝名王馨河）一起把皮影的〔彩云篇〕〔清平樂〕和二人轉、評劇等唱腔音樂成分融入大鼓曲調中，別有特色。

二十世紀三〇年代，長春市的東北大鼓、評書等書曲活動，集中在北大街以東的老市場和四馬路以北的新市場內，十分活躍。抗日戰爭勝利後和解放戰爭時期，東北解放區人民常用東北大鼓形式進行演出宣傳。一九四五年榆樹縣解放後，東北大鼓藝人顧馨山親自送長子參軍，並積極編演了《蔣介石十大罪狀》《警惕地主反把》等新書進行宣傳。一九四八年吉林市曲藝界排演的《劉鳳蘭買公債》，東北大學配合時事宣傳的東北大鼓等，都曾受到廣大群眾的歡迎。中華人民共和國成立後，在黨的文藝方針指引下，東北大鼓得到發展。一九五六年東北大鼓「江北派」代表人物劉桐璽調入吉林廣播曲藝團，東北大鼓在黨的「百花齊放，百家爭鳴」方針引導下，枝繁葉茂、流派紛呈，其中，劉桐璽演唱的《董存瑞》《大鬧山城鎮》等一大批反映時代脈搏和人民心聲的新作品，以及《楊八姐游春》《鳳儀亭》《跨海收疆》等優秀傳統曲目，均受到群眾歡迎。

「文革」時期，東北大鼓瀕臨滅絕。

粉碎「四人幫」以後，吉林省的曲藝團、隊相繼恢復或重新組建，一九七八年梨樹、榆樹、洮南等縣都先後舉辦了民間藝人學習班，編寫、演出了歌頌黨、歌頌社會主義新風貌的曲目。如《唱新憲法》《甘灑熱血為國酬》等，演出數百場。二十世紀八〇年代初，吉林省文化廳、中國曲藝家協會吉林分會召開全省曲藝說新書、說好書經驗交流會暨中長篇書目討論會，雙陽縣文化館等單位和個人介紹了創作和演出新書、好書的經驗，東北大鼓長篇書目《白河鬼影》《鴛鴦譜》等受得到肯定和推廣。二〇〇七年由榆樹市申報的「榆樹東北大鼓」先後被確定為省、市級非物質文化遺產。在榆樹市文聯及相關領導部門

的支持下，馬占林等一大批東北大鼓藝人成立了東北大鼓藝術委員會。二〇〇八年「榆樹東城派東北大鼓」正式被列為國家非物質文化遺產保護項目。同年，命名黑龍江省群眾藝術館夏曉華為國家級東北大鼓（榆樹東城派）傳承人。二〇〇九年；批准國家級科研項目──「東北大鼓藝術流變研究」。二〇一〇年吉林省文化廳授予榆樹市為「東北大鼓之鄉」稱號。二〇一一年五月，榆樹市舉辦了首屆東北大鼓藝人資格評審暨技藝大賽。二〇一一年八月十五日至十七日，由吉林省榆樹市文體局、瀋陽音樂學院音樂舞蹈研究所、哈爾濱師範大學音樂學院、黑龍江省群眾藝術館聯合主辦的東北三省「東北大鼓榆樹演唱會暨學術研討會」在吉林省榆樹市舉行。二〇一二年五月東北大鼓「東城派」（榆樹）傳承人正式在榆樹市第七小學傳授東北大鼓表演藝術。使這一古老曲種再現青春。

## （二）東北大鼓的流派

東北大鼓在長期的流傳過程中，隨著地域、風俗和演員自身條件的不同，形成了許多風格各異的流派。主要有「奉調」「南城調」「西城調」「東城調」「江北派」等。「奉調」以瀋陽為活動中心，以霍樹棠為代表。唱腔徐緩，長於抒情，多演出《露淚緣》《憶真妃》《周西坡》《白帝城》《黛玉悲愁》等曲目。唱腔剛中有柔，柔中有剛。霍樹棠嗓音蒼勁有力，他善於揣摩書情，唱人物如見其人，如聞其聲；唱景物，繪聲繪形，使人有身臨其境之感。霍樹棠唱腔的特點是「剛柔相濟」，他除了擅長演唱《三國》段之外，還適於演唱《排王贊》和《繞口令》等一氣貫通的段子。演唱《憶真妃》時，又能以優美的唱腔，唱出許多排比句、疊字句，用以刻畫人物的內心世界。

「南城調」以徐香久為代表，以營口為中心包括蓋縣、岫岩、寬甸、莊河等市縣。唱腔高亢雄壯，善於演唱《戰長沙》《單刀會》《打登州》等金戈鐵馬類的曲目「南城調」的形成略晚於西城調，比較有影響的藝人有梁福吉、葛榮三、徐香九、呂雅聲等。梁福吉，東北大鼓南城調創始人之一。常年在營

口、海城、遼陽一帶演出。被譽為「關東第一大鼓」，光緒年間曾經應邀進京為光緒皇帝演唱過。唱腔深沉委婉，吐字清楚利落，富有感染力。著名女藝人金蝴蝶是他的得意高徒。

「西城調」以陳青遠為代表，以錦州為軸心，清末民初，許多鼓書名家紛紛雲集錦州，爭相獻藝，使得錦州擁有了一批卓有成就的東北大鼓藝人群，書曲界稱錦州鼓書為「西城派」。一九五七年，陳仲山、陳青遠父子加盟錦州書曲界，為西城派大鼓增添了新的活力，並創出新西城派東北大鼓（也稱西城調）。西城派東北大鼓節目長短結合，曲調幽雅動聽，內容豐富多彩，書目多屬傳統的中短篇，如《回龍傳》《回杯記》《戈紅霞掃北》《三國演義》《紅樓夢》等。唱腔風格分老西城派與新西城派兩種，老西城派曲調低沉舒緩，哀怨悲壯，適合表現傳統書中的愛情故事，抒發悲歡離合、一波三折、憐花惜月的情懷，如《百年長恨》《孟姜女尋夫》等。新西城派俏皮幽默，聲情並茂，如《瓊花太守》《肖飛買藥》等。

「東城調」以吉林為活動中心。文辭講究，以唱為主，行腔委婉，具有巧俏柔美之特色。以演唱《三國演義》和《紅樓夢》題材的節目為主，代表性藝人有任占奎等。任占奎集奉派，西城調、南城調諸家之長，結合自身條件，廣泛從樂亭大鼓、樂亭影調、平谷調、京韻大鼓及北方戲曲中借鑑汲取，改進原來的唱法和音樂結構，豐富板式和唱腔。從而形成新流派，時稱東城調。任占奎一生教授徒弟很多，健在的尚有王素華一人。

「江北派」（又稱「北城調」）以劉桐璽為代表，以哈爾濱及松花江以北地區為活動中心，劉桐璽早年以說唱長篇大書為主。一九四七年正式參加東北「魯藝」文工團三團，成為東北地區最早參加革命工作的民間藝人。參加「魯藝」後，以演唱短段為主，他演唱的東北大鼓，唱詞生動，聲腔悠揚，表演質樸感人。「魯藝」民間音樂研究室將他演唱的東北大鼓命名為「江北派」，「江北派」由此得名。劉桐璽五十年代中期參加吉林廣播曲藝團工作，創作和播出大量江北派東北大鼓曲目，為東北地區聽眾所熟悉。劉桐璽根據觀眾審美習慣

和情節需要，將過於緩慢的四大口，減為兩大口。唱詞每段不超過百句。盡量做到故事精煉緊湊，唱腔起伏跌宕。劉桐璽教過的學生很多，徒弟只有長春市群眾藝術館李勤一人。李勤著有《劉桐璽東北大鼓唱段選》《劉桐璽唱腔選》等。

此外，各地在這些流派的基礎上，還發展出一些頗有特色的新枝，如遼寧瓦房店的復州東北大鼓，岫岩滿族自治縣的岫岩東北大鼓，吉林榆樹的「東城派」東北大鼓，黑龍江的五常東北大鼓等，也都頗有藝術特色。

## （三）東北大鼓的藝術特色

### 1. 文本特點

東北大鼓唱詞的基本句式是二二三的七字句，或三三四的十字句。有時加入了嵌字、襯字及垛句。每篇唱詞約一百四五十句。用韻以北京十三轍為準，一個唱段大都一韻到底。

### 2. 唱腔特點

東北大鼓的唱腔，經過近百年的說唱實踐，形成了以「大口」與「小口」唱腔為主的板腔體唱腔結構。其中有〔大口慢板〕〔小口慢板〕〔悲調〕〔二六板〕〔怯口〕〔快板〕〔扣調〕〔慢西城〕等主要唱腔和〔清平口〕〔三節腔〕〔四節腔〕〔彩云篇〕〔靠山調〕〔送客〕〔採桑〕〔觀花〕〔大口落子〕〔西河〕等曲牌（調）。唱腔在唱段中的具體安排為：開頭用〔大口慢板〕；轉入正文接〔小口慢板〕或〔小口快三眼〕，按情節需要有時插入〔反小口〕〔四節腔〕〔靠山調〕〔悲調〕〔大東腔〕〔清平口〕等曲調，每支曲調結尾都用〔小口〕的甩腔；再接〔二六板〕，還經常選用〔慢西城〕〔怯口〕，有時插入〔彩云篇〕〔採桑〕〔送客〕〔三節腔〕；轉入結尾用〔快板〕〔扣調〕或〔快二六〕。二者之關係為：在同一調高的情況下，「大口」唱腔三弦定弦為「1-5-l」，「小口」唱腔三弦定弦為「5-2-5」東北大鼓的唱腔結構以板腔體為主。兼用部分曲牌。在長期傳唱過程中，形成了以任占奎為代表的唱腔曲調優美，行腔巧俏婉轉，韻

味含蓄纏綿並帶「怯味」的東城調（吉林調）。以劉桐璽為代表的唱腔簡潔明快落音規範有序、行腔穩健從容的「江北派」；以顧鑫山為代表的曲調豐富多彩、潤腔技巧獨特、演唱鄉土氣息濃郁的「東城派」；以霍樹棠為代表的奉調大鼓等多種不同風格的唱法。

3. 音樂伴奏

　　早期多是演唱者懷抱三弦自彈自唱，逐漸形成一人演唱，一人以三弦伴奏。解放後，為了加強音樂效果，逐漸加進四胡、琵琶等樂器。在東北大鼓的發展和改革過程中，離不開弦師的參與，霍樹棠奉調的形成和發展與名弦師賀寶升密不可分。江北派東北大鼓形成初期的弦師穆祥林都曾做過一定的貢獻。

4. 表演形式

　　分短段、長篇兩種不盡相同的表演形式。短段，只唱不說，在場上設一高腳鼓架，鼓架上放扁圓形書鼓。演唱者立於鼓架後方，左手持板，右手操鼓箭，擊節演唱。唱重韻味，輔以一些手勢，身段功架極少。長篇在長方桌上擺矮腳鼓架，上放書鼓，桌上置摺扇、手絹、醒木等道具。桌後放高凳，長書說多唱少，演唱者唱時站立，擊鼓演唱，說白時可站可坐，說時如評書輔以形體動作或武術功架，隨著情節展開，表達不同人物情感。

## （四）東北大鼓名人名段

### 霍樹棠（1902-1973）

　　一九〇二年出生在遼寧省北鎮縣城東陳三家子村（今高力板鄉陳三家子村）一個滿族家庭，世代為農。由於貧窮，他家藉助廟台搭起一間小土屋，鄉親們都稱他家住西廟台。霍樹棠作科「西城調」「土調」，後來吸收遼陽一帶的東北大鼓「南城調」，進瀋陽之後，又糅合「奉調」唱腔，以後便一直唱奉調。演唱的鼓曲也都是子弟書段，像《周西坡》《黛玉悲秋》等。

　　霍樹棠有個天生的好嗓子，寬厚甜潤，音域寬，氣力足，但他不光憑力氣，而是在巧字上下功夫，注意趕板奪字，又加廣學百家，博采眾長。他在演

唱中覺得唱腔慢慢悠悠，緊板不夠嚴緊。為了改革東北大鼓唱腔，把京韻大鼓唱腔揉進東北大鼓之後，緊板嚴緊起來，起伏跌宕，變化多端。霍樹棠注意吸收了京劇、皮影和「南城調」「西城調」「東城調」「江北派」所長，豐富了自己。形成了自己獨特的藝術風格。

霍樹棠善於揣摩書情，唱人物如見其人，如聞其聲；唱景物，繪聲繪形，使人有身臨其境之感。功夫在於他能把語言韻律和唱腔融為一體。霍樹棠唱腔的突出特點是「剛中有柔」，表現戰鬥故事，英雄人物，較多的發揮了「剛」字，細聽起來。剛中還有「柔」。所以他除了擅長演唱《三國》段之外，還適於演唱《排王贊》和《繞口令》等一氣貫通的段子。演唱《憶真妃》時，又能以優美的唱腔，唱出許多排比句、疊字句，用以刻畫人物的內心世界。

一九四三年，霍樹棠應邀去長春，參與電影《藝苑情侶》的拍攝。他演唱了東北大鼓《趙子龍趕船》，成為第一個上銀幕的東北大鼓演員。

一九五二年參加赴朝慰問團，霍樹棠年過半百，領導不讓他去，可是他非去不可。老伴也勸他，他說：「我拿不動槍，還拿不動鼓槌嗎？有什麼不行的！我犧牲了，你就拉扯姑娘過吧！」在朝鮮，霍樹棠跟年輕人一樣，跋山涉水，冒著敵人的炮火，在前沿陣地，在戰壕裡，在山洞裡，為中國人民志願軍演唱，受到廣大指戰員的熱烈歡迎。

一九五八年，全國第一屆曲藝匯演，霍樹棠作為唯一的東北大鼓演員參加了匯演。周恩來總理在日理萬機的繁忙中，兩次觀看了霍樹棠演唱的《楊靖宇大擺口袋陣》，周總理坐在台下手打拍節，頻頻點頭，聽得很有興致。會議期間，成立了中國曲藝工作者協會，霍樹棠被選為常務理事。

霍樹棠沒正式收過徒弟，但四面八方前來求教的人數不勝數，早在三〇年代，久占吉林的任占魁就曾前來求教。劉蘭芳坐科東北大鼓，一九六一年，鞍山曲藝團把她送來瀋陽深造，向霍樹棠學習，專攻短段。經過霍樹棠指點，劉蘭芳書藝大有長進。同年，霍樹棠又收本團女演員姜玉潔為「徒」，在拜師儀式，霍樹棠贈給徒弟一支「大金龍」金筆和一個筆記本，鼓勵她好好學習。

霍樹棠在「文革」中含冤而亡。六十年的舞台經驗，散失殆盡。幸有遼寧人民廣電台錄製的二十餘段《三國》段，已成為研究這位藝術家的珍貴資料。一九五九年，春風文藝出版社出版了霍樹棠演唱的《三國故事鼓詞選》，一九八〇年增訂再版，共收錄他演唱的《三國》段二十篇，深受歡迎。二十世紀三〇年代，由「百代公司」灌製霍樹棠的東北大鼓唱片有《南北合》、《全德報》（二段）、《繞口令》、《百年長恨》、《四郎探母》等，共八段。

## 魏喜奎（1926-1996）

中國著名曲藝表演藝術家，奉調大鼓和北京曲劇演員。生在天津市薊縣的一個窮苦藝人家庭。她既是曲藝、曲劇的頭面人物，又精通京劇、評劇、歌曲又擅丹青。她融樂亭大鼓、奉天大鼓、遼寧大鼓的曲韻精華為一體，創成奉調大鼓，為曲壇增添了一個新曲種，可謂功深藝博。擅演曲目有奉調大鼓《李大成救火》《漁女和戰士》《寶寶娶親》《寶玉哭靈》等。

## 陳青遠（1923-1988）

瀋陽城南紅菱堡子人。原名陳文起、陳占河。由於祖父和父親都是東北大鼓藝人，受家境薰陶，六歲起即隨父親陳仲山（1886-1967）學唱東北大鼓，九歲開始登台，十五歲起正式掛牌，十六歲起行藝遍及東北三省。一九四一年拜慶文畢為師。他熟練地掌握了家傳《大西唐》，還學會了父親據野史編成的《曹家將》，並進行了加工整理。一九四五年起先後在佳木斯、哈爾濱、長春、本溪、瓦房店等地作藝一九四八年在牡丹江獻藝，一度改唱西河大鼓。曾於一九五〇年任黑龍江省哈爾濱市曲藝改進會副會長兼工會主席。一九五三年重返遼寧，曾任遼寧省本溪市曲藝團團長。一九五七年陳青遠和父親陳仲山到錦州，參加錦州市曲藝團並定居。他們的加盟為西城派大鼓增添了新的活力，並創出新西城派東北大鼓，很快「唱」出了市場，自成一派。

由於陳家所擅長的東北大鼓鼓曲奇特，非本門弦師很難配合，從一九六六年起，陳青遠逐漸改說評書，摒棄唱詞，擴充說口，充填百科。加上陳青遠追求帥派，從而形成了精美帥奇的陳派評書。經過多年藝術創新，精雕細刻，陳

青遠再傳授大女兒陳麗君、小女兒陳麗潔。陳家三代人，塑造了獨具特色的陳派風格。

　　陳青遠在藝術上不僅繼承了家傳的「帥」派藝術，而且博采眾長，雜糅百家。他嗓音廣厚、清越響亮、口齒清晰，有「喊、吊、舌、唇、氣」的基本功；敘述細膩含蓄，精於繪聲，長於抒情；節奏明快多變，表演傳神逼真，擅長刻畫反面人物。他強調以說為主，以表為輔，講究「噴吐」功夫，即「噴如切金斷玉，吐似板上釘釘」。經常「贊」「賦」「貫口」「串口」融會貫通，渾然一體。他還能講今比古，增加了很多「書外書」。他的評書結構上「勾、扣、坨、環」，表演上「精、美、帥、奇」。陳青遠說書講究開頭迅速，不囉唆，結尾則講究「脆」「響」，趕快收底。比如：「關公寫表辭了曹，千里尋兄訪故交，過邊關斬六員將，抬頭看，古城不遠來到了。」這是陳青遠在說關公辭曹訪兄過關斬將，四句就入活兒。

　　在鼓書界，行家們對陳派鼓書的評價是「精美帥奇聲情並茂，含蓄細膩精湛傳神，雅俗共賞響脆明快，勾扣巧妙俏皮動人，銳意改革勇於創新」。更有人用八個字概括陳青遠的說書藝術，即精美帥奇，俏絕妙巧。

　　中國曲藝家協會這樣評價陳青遠：「陳青遠是我國北方著名的鼓書表演藝術家。半個世紀以來，他以滿腔心血與熱忱，從事評鼓書藝術。他獨具特色的藝術風格，精心錘煉的書目和高尚的為人品德贏得了廣大群眾的敬佩和讚譽。二十世紀五十年來，他為我國鼓書藝術的繁榮發展做出了應有的貢獻。」

　　二〇〇六年陳派鼓書進入遼寧省非物質文化遺產名錄。

**劉桐璽**（1920-2000）

　　東北大鼓江北派唱腔代表人物，原名劉成山。吉林省梨樹縣人，十三歲師從霍啟富學藝。在農村串宅門說書。十九歲進城鎮撂地說書，後正式拜張慶春學唱東北大鼓，從此改名劉桐璽。出師後，久在松花江以北地區安達、綏化、肇東、哈爾濱一帶作藝。邊演唱邊創新腔，長篇代表書目有《包公案》《呼家將》，短段代表曲目有《紅娘下書》《許仙遊湖》《草船借箭》《李逵奪魚》等。

二十六歲以後，逐漸形成自己的風格，被譽為「江北派」。一九四七年在齊齊哈爾正式參加東北「魯藝」文工團三團，成為東北地區最早參加革命的民間藝人。參加「魯藝」後，以演唱短段為主，他演唱的東北大鼓，唱詞生動，聲腔悠揚，表演淳樸感人。「魯藝」民間音樂研究室在東北大鼓音樂研究中，將他演唱的東北大鼓命名為「江北派」，「江北派」由此正式得名。解放戰爭時期，他自編自演了許多反映火熱戰鬥生活的曲目，經常收到轟動效應。一九四八年在山城鎮新兵入伍大會上演唱歌頌當代英雄《董存瑞》，一九五一年在瀋陽蘇家屯慰問赴朝志願軍的演出，都曾引起廣大軍民強烈反響，紛紛寫血書要求上戰場殺敵立功。一九五六年調入吉林廣播曲藝團，通過廣播和舞台演出，使東北大鼓「江北派」藝術風格為廣大觀（聽）眾所熟悉。他還在演出實踐中，根據觀眾審美習慣和情節需要，進行改革，如將過於緩慢的四大口，減為兩大口。唱詞不超過百句。在節奏上總結出偷板、搶板、鎖板、花板、串板等吐字行腔方法。盡量做到故事精煉緊湊，唱腔起伏跌宕。培養了一批愛好民間說唱音樂的新文藝工作者，《楊八姐游春》是他晚年的代表作，一九五九年由中國唱片公司製成唱片在全國發行。劉桐璽教過的學生很多，徒弟只有長春市群眾藝術館李勤一人。李勤著有《劉桐璽東北大鼓唱段選》《劉桐璽唱腔選》等。

### 任占奎（1889-1970）

東北大鼓演員兼弦師，東城調唱腔創始人。原籍河北省灤縣油盤莊。十六歲學樂亭大鼓，二十一歲闖關東，在奉天（今瀋陽）投名師車德寶，改學奉派大鼓，藝名任玉明。學成出師後，先後與此時已負盛名的馮景和、王憲章、張萬盛、陳連升等人結盟搭班。在瀋陽、營口、錦州、四平、吉林、哈爾濱、延吉及境外海參崴巡迴演出，班中名角薈萃頗受歡迎。任擅唱《露淚緣》《百年長恨》《劉金定觀星》等抒情唱段，唱詞文雅，行腔委婉略帶冀東口音，韻味哀愴纏綿，以巧、俏、柔、美贏得觀眾。一九二一年後定居吉林市帶徒組班，與不少文人書迷，如榮夢奎、周之峰等交好，常在一起商酌唱詞唱腔。他提倡「借地生枝」集奉派、西城調、南城調諸家之長，結合自身條件，廣泛從樂亭

大鼓、樂亭影調、平谷調、京韻大鼓及北方戲曲中借鑑汲取，改進原來的唱法和音樂結構，豐富板式和唱腔。從而形成新流派，時稱東城調。東城調對豐富東北大鼓音樂建樹頗豐。如改頂板起唱為過板頭眼起唱，變呆板為靈活；在二六板和快板之間揉進皮黃散板，轉變環境情緒；在二六板內插入民歌小調曲牌，突出主題等。增強了音樂的表現力，得到聽眾和同行的認同，競相效仿，東城調得以廣泛流傳。人過中年後，集中編寫歷史曲目，有些詞腔俱佳的曲目，傳給了霍樹棠和徒弟楊麗芳。任占奎長期擔任吉林市同業工會會長，五十歲後息唱。七十二歲於長春市曲藝團退休。八十二歲病逝故里。傳人有楊麗芳、鮑豔玲、孫玉龍、月明珠、魏彩霞等，都已辭世。只有王素華現居哈爾濱市。

### 徐香久

「南城調」以徐香久為代表，以營口為中心包括蓋縣、岫岩、寬甸、莊河等市縣。唱腔高亢雄壯，善於演唱《戰長沙》《單刀會》《打登州》等金戈鐵馬類的曲目。「南城調」的形成略晚於西城調，比較有影響的藝人有梁福吉、葛榮三、徐香九、呂雅聲等。

### 梁福吉（1865-1927）

遼寧營口人，東北大鼓南城調創始人之一。常年在營口、海城、遼陽一帶演出。被譽為「關東第一大鼓」，光緒年間曾經應邀進京為光緒皇帝演唱過。唱腔深沉委婉，吐字清楚利落，富有感染力。著名女藝人金蝴蝶是他的得意高徒。

### 顧馨山（1892-1963）

東北大鼓藝人。原名顧清山，綽號「顧禿」。祖籍山東登州，生於吉林省榆樹縣泗河鎮。家貧，幼年隨父務農。十四歲與弟顧清河一起拜許兆義為師學二人轉，學習刻苦勤奮，幾百句唱詞，一晝夜即可背會，各種曲牌一學就會，一個月便拿下了全本《大西廂》。他還練出了端燈、肩托水碗的絕活，被同行稱為「不瘸腿的角兒」。二十二歲到黑龍江省巴彥縣學唱落子。一九一八年顧

馨山回榆樹，同年拜「石大白話」為師學唱梨花大鼓《千金全德》。後又向東北大鼓西城派藝人畢景風學習了《馬潛龍走國》和《曹家將》兩部大書，遂改唱東北大鼓，並把二人轉和評戲的某些唱腔、曲調融入東北大鼓的演唱中，形成了獨特風格。當地有「要聽書，找顧禿」的民諺流傳。一九二一年他取道雙城、阿城到哈爾濱市桃花巷一家茶社掛牌演出。後赴五常縣拜王德福為師，得藝名馨山，又學得《楊家將》《呼家將》等三部長書。顧馨山為人正直倔強，頗具民族氣節。日偽統治時期他到處演唱《梁紅玉擂鼓戰金山》《楊家將》等書目，曾到抗日聯軍駐地說書，並多次拒絕為漢奸演出。一九四五年榆樹解放後，他編演了《蔣介石十大罪狀》《警惕地主反把》等新曲目進行宣傳演出，還親送長子參軍。一生有弟子十三人。

## 孫桐枝（1920-　　）

東北大鼓演員。遼寧省法庫人。一九五七年參加長春市曲藝團，曾任評鼓隊隊長，團辦公室主任。長春市第五屆、第六屆人民代表。孫桐枝自幼家境貧寒，父母親都是農民。他只上過兩年學。十二歲領失目人秦福齡走屯串戶算卦。聽老先生唱小段子《露淚緣》《全德報》《憶真妃》。因為年紀小記性好，一聽就會，有時也開場唱個小段。十四歲時，在法庫，拜楊慶凱先生為師。先後在泰安、洮南、訥河、海倫說書。書藝學成之後，跨出遼西，到遼南本溪、遼陽、海城、營口和松花江北哈爾濱一帶從藝。最初學唱的是奉派大鼓。後來在松花江以北一帶演唱，受到江北派代表人物劉桐璽演唱風格的影響，也成為江北派一員。孫桐枝，走南闖北，到處虛心求教，匯小溪入大江，形成了自己的說唱藝術風格。無論是表現忠義英雄豪傑的三國段子《草船借箭》《長阪坡》《蘆花蕩》《華容道》還是表現抒情的兒女情長的《露淚緣》《悲秋》《憶真妃》等書目，都有自己的獨到之處。如《華容道》開篇「四大口」原來唱法行腔呆板、干直，孫桐枝吸收了於景堂和王均先生的指點。唱腔宛轉低回，細微傳神，增加了藝術魅力。他在唱三國書段時，很少用慢板，用二六板的脆快，快板的流暢，緊板的火爆來表現戰爭場面和人物心態。在說唱長篇大鼓書時，每

段中都要安排幾段精彩的唱詞和動人的音樂唱腔。曲調悠揚，鄉音悅耳，特別受觀眾和聽眾的歡迎。孫桐枝對鼓套子也下過一番功夫。主張鼓不要打得太響，行腔、落音、弦子過掛（過門），要輕打相合。開書前打通鼓，也不要打得太響。什麼時間用板，都要恰到好處。唱詞間斷的時候，要用鼓板與弦子形成合奏。給聽眾品味剛才唱完的詞句和欣賞大鼓音樂。有些鼓套子是老師教的，需要繼承，有些鼓套子需要自己創造。隨著尾腔的落音形成特殊的過門鼓點，依著音階的高低，配以強弱的鼓聲，新穎又十分和諧。代表曲目《華容道》《憶真妃》等。

**夏曉華（1955-　）**

女大鼓藝人。吉林榆樹人，大學文化，黑龍江省群眾藝術館文化輔導幹部。出身東北大鼓世家，八歲登台演出，拜民間藝人馬守信及三絃樂師劉玉璽學習彈唱兩面。她嗓子洪亮，聲情並茂，剛柔並濟，十二歲即能演唱三十多個傳統段子。至今已掌握兩百多個曲目，創作節目近百個，演出五千餘場，曾攜弟子到香港演出東北大鼓，還舉辦東北大鼓培訓班五期，學員百餘人。二十世紀八〇至九〇年代，在中央人民廣播電台等演播東北大鼓曲目和中篇書目三十餘個。她和其學生演播的《江姐》《二丫》《傻帽》《街頭哨兵》《遊湖借傘》等曾獲中央人民廣播電台演播一等獎；文化部「群星獎」。所著《東北大鼓音樂藝術論》填補了東北大鼓理論研究空白；在東北大鼓藝術的實踐中汲取東北民歌、地方小調的營養，創造了新曲牌：〔採桑〕〔東腔〕〔慢西城〕、緊打慢唱的〔流水板〕等；在發聲方法上，她借鑑民族和戲曲的發聲方法，形成清脆柔美的特點，表演上兼容戲曲等藝術之長，形成字正腔圓，聲情並茂，表演灑脫，塑造人物準確的藝術風格。

## （五）經常演出的保留曲目

《憶真妃》　東北大鼓傳統曲目。霍樹棠演唱。故事內容：描寫唐玄宗避安史之亂，在馬嵬坡賜死楊玉環以後，繼續入蜀。西行途中夜宿劍閣，在冷雨

淒風伴隨叮咚作響的簷鈴聲中，思念慘死馬嵬坡的玉環，一夜未眠到天明的情景。

《楊靖宇大擺口袋陣》　東北大鼓現代曲目。霍樹棠演唱。敘述抗日英雄楊靖宇在堅苦卓絕的環境中神出鬼沒的大擺口袋陣誘敵深入，炸死鬼子三毛大將，擊退敵兵的故事。故事緊湊，唱腔豐富，是霍樹棠先生的成功之作。

《楊八姐游春》　東北大鼓傳統曲目。劉桐璽整理並演唱。陽春三月，宋王郊外打獵，遇見美貌的楊八姐，遂動邪念，欲納楊八姐為貴人。機智的佘太君不動聲色，提出宋王根本無法拿得出的彩禮：「一兩星星二兩月，三兩清風四兩雲……」宋王只得作罷。經過劉桐璽加工整理的這段曲目，唱詞工整洗練，唱腔生動質樸。成為吉林人民廣播電台聽眾經常約播的節目。一九六三年由中國唱片社錄製成唱片發行全國。

《漁夫恨》　東北大鼓新曲目，王明西一九五一年創作，劉桐璽整理並演唱。敘述美帝國主義發動侵朝戰爭。把戰火燒到鴨綠江邊，對我漁民進行狂轟濫炸，激起中國人民的極大憤慨，抗美援朝保家衛國的故事。以鴨綠江邊漁村發生的故事為背景，真實地描繪出新中國成立後人民心情舒暢地進行和平勞動的美好景象，揭露了美帝國主義侵犯中國領空，到處狂轟濫炸，殺害中國人民的滔天罪行，表達了中國人民同仇敵愾的火熱感情和保家衛國的堅強決心；語言生動流暢，結構緊湊，是劉桐璽當年經常演出的曲目。

《爆破英雄董存瑞》　東北大鼓新曲目，短篇，劉桐璽演唱。述說戰鬥英雄董存瑞，在解放東北隆化城的戰鬥中，隻身手托炸藥包炸煅敵人碉堡，打開一條血路取得勝利的故事。劉桐璽的這個唱段，充滿激情，聲情並茂，激發鬥志，鼓舞豪情，在給部隊戰士演出時，是最受戰士們歡迎的一個唱段。也是劉桐璽參軍後，早期自編自演的一個成功的作品。

《戰長沙》　東北大鼓傳統曲目，短篇。徐相久演唱。諸葛亮分遣諸將，進取零陵、桂陽、武陵、長沙四郡。關羽在長沙城下大戰黃忠，互生敬慕。長沙太守韓玄疑黃忠通敵，將他推出處斬。魏延救黃忠，斬韓玄，獻了城池。黃

忠閉門不出，關羽登門相請，才出來投降。

《鳳儀亭》　東北大鼓傳統曲目，短篇。劉桐璽改編並演唱。說的是三國時期，司徒王允巧施連環計，將美女貂蟬明許董卓，暗許呂布，挑撥董卓和呂布的關係，呂布刺死董卓的故事。唱詞精煉，故事緊湊生動。為劉桐璽經常演出的保留曲目。

《王嬌鸞百年長恨》　東北大鼓傳統曲目。短篇。任占魁、楊麗芳表演。曲目取材於《警世通言》三十四卷「王嬌鸞百年長恨」。明朝時臨安府才貌雙全的小姐王嬌鸞在花園偶遇公子周廷章。周愛上了小姐，深夜闖小姐的繡房。小姐經不起周公子的甜言蜜語，在周的重誓下遂與之結成連理。周離開小姐後，貪圖榮華富貴，又與魏女結婚。王嬌鸞得知周郎薄情另娶，悲憤交加，揮筆寫絕命詞三百首，傳遞烏江縣，然後懸樑自盡。

《張松獻圖》　東北大鼓傳統曲目。短篇。任占魁常演曲目之一。二十世紀二〇年代任占魁、周之豐創作。敘述三國時期，張松本想投奔曹操獻上西川地圖，曹操見到張松因言語不和冷落了張松。楊修在勸說張松的過程中增進了對張松的瞭解，再次向曹操推薦張松，曹操仍不以為然，並在校場挾雄威與張松爭辯起來。張松毫不客氣地揭了曹操的傷疤，曹將張松亂棒打出。張松痛恨盛氣凌人的曹操，帶著地圖投奔劉備。

《寶玉哭黛玉》　東北大鼓傳統曲目。短篇。任占魁、楊麗芳常演曲目之一。敘述賈寶玉與薛寶釵成親以後，時哭時笑神智不清，賈母與王夫人驚惶失措。唯有寶釵心細，猜測出寶玉的病因思戀黛玉引起，為使寶玉不再思戀黛玉，便將黛玉死訊告訴了寶玉。寶玉聞聽後，掙絮著趕到瀟湘館一字一淚地哭悼黛玉。

《露淚緣》　東北大鼓傳統曲目。任占魁經常演曲目之一。是根據韓小窗的子弟書改編的唱詞。共十三回，第一回「鳳謀」，第二回「傻洩」，第三回「痴對」，第四回「神傷」，第五回「焚稿」，第六回「誤喜」，第七回「鵑啼」，第八回「婚詫」，第九回「訣婢」，第十回「哭玉」，第十一回「闈諷」，第十

二回「證緣」，第十三回「餘情」。每段一個轍。修辭講究，清新文雅，任占奎先生擅長唱這類抒情唱段，行腔委婉略帶冀東口音，韻味哀愴纏綿，聽詞品曲均為一種美好的藝術享受。

《梁紅玉擂鼓戰金山》　東北大鼓傳統曲目，顧馨山代表曲目，抗日戰爭時期顧馨山常演此書。宋建炎三年（1129）冬，金兀朮統兵十萬渡江，他率水師八千乘海船從海口（今上海）進趨鎮江，截擊宋軍歸路。當兩軍接觸後，韓世忠夫人梁紅玉親自擂鼓助威，宋軍士氣大振，險捉金兀朮，使金兵不得渡江。次年輾轉戰到黃天蕩（在今江蘇南京附近），與金兵周旋四十八天，大滅了金兵威風。是役，韓世忠名聲大振，鼓舞了南宋軍民士氣。

《楊家將》　東北大鼓傳統曲目。長篇。又名《盜馬金槍》，顧馨山代表曲目。講述北宋楊家將奮勇抗遼的故事。全部《楊家將》可分為十部，即《火山王楊袞》、《金刀楊令公》、《盜馬金槍傳》、《楊宗保征西》、《三下南唐》（又稱《呼楊合兵》）、《小五虎演義》、《楊士瀚掃北》、《小將楊金豹》、《楊再興尋父》、《小將楊滿堂》。每部書都可獨立成章，由「潘楊訟」開書到「洪陽洞」止。抗日戰爭時期顧馨山常演此書。

《遊西湖》　東北大鼓傳統曲目。短篇。夏曉華代表曲目。唱的是蛇仙白素貞和小青遊西湖，邂逅許仙，巧結良緣的故事。

# 二、京韻大鼓的源流

　　京韻大鼓屬於鼓曲類曲種。擊鼓掌握節奏和渲染氣氛。以三弦、四胡為主要伴奏樂器。木板大鼓最早叫「怯大鼓」，在改革、發展過程中，有過很多名稱：在北京曾稱「京調大鼓」「小口大鼓」「音韻大鼓」「文明大鼓」「平韻大鼓」，在天津曾稱「衛調」「衛調大鼓」「文武大鼓」「京音大鼓」。民國三十五年（1946）北京成立曲藝公會後，遂正式統一名稱為「京韻大鼓」。

## （一）京韻大鼓歷史源流

　　京韻大鼓又名小口大鼓，該曲種前身原是怯大鼓，後經鐘萬起、于德逵等人的改革，將唱詞改為京口上韻，腔調翻新，變為京音大鼓。後經不斷改革，才最後定為京韻大鼓。二十世紀二〇至三〇年代以後，男女藝人如雨後春筍，進一步確立了京韻大鼓在曲藝中位居冠首的地位，並形成了以劉寶全、白雲鵬、張小軒為代表的三大流派。京韻大鼓廣泛流行於河北省和華北、東北的部分地區，是我國北方說唱音樂中藝術成就較高的曲種。同時在全國的說唱音樂中京韻大鼓基本唱腔也占有相當重要的影響。

## （二）京韻大鼓藝術特色

### 1. 文本特點

　　京韻大鼓唱詞的基本句式是七字句，有的加入了嵌字、襯字及垛句。每篇唱詞約一百四五十句。用韻以北京十三轍為準，一個唱段大都一韻到底。

### 2. 唱腔特點

　　經過劉寶全和弦師韓永祿、白鳳岩、韓德福等人的革新創造而豐富多彩。基本唱腔包括〔慢板〕和〔緊慢板〕。京韻大鼓是唱中有說，說中有唱，所以韻白（包括在板眼節奏之內的韻白和沒有板眼節奏的韻白）在演唱中也有重要的位置。

### 3. 音樂伴奏

　　主要伴奏一般為三人，所操樂器為大三弦、四胡、琵琶，有時佐以低胡。演唱者自司鼓、板外，以三弦為主。伴奏音樂可分為「過板音樂」和「唱腔伴奏音樂」。過板音樂：是單純的樂器音樂段落，用在唱段開頭和段落之間的「過板」（「過門」）或句與句中間「小過門」，及比小過門還小的「墊點」。唱腔伴奏，可隨腔伴奏，又可用「基本伴奏點」伴奏。

### 4. 表演形式

　　一人站唱。演員自擊鼓板掌握節奏；京韻大鼓是唱中有說，說中有唱，所以韻白（包括在板眼節奏之內的韻白和沒有板眼節奏的韻白）在演唱中也有重要的位置。韻白講究語氣韻味，要半說半唱，與唱腔自然銜接。

## （三）京韻大鼓流派

### 劉派代表人物

　　劉寶全，有「鼓王」之譽。一九〇〇年到北京演唱後，為適應聽眾的欣賞習慣，將河間府的口音改為北京話，使「怯大鼓」成為「京韻大鼓」；劉寶全曾經學唱京劇老生，一九〇〇年到北京獻藝時，結識了著名京劇演員譚鑫培、孫菊仙等人，在藝術上得到指教，並吸收了梆子腔、石韻書、馬頭調等戲曲、說唱形式的聲韻、唱法；借鑑京劇的表演形式，形成一套適合於說唱藝術的表演技巧，加進了表情、動作，使大鼓的表演改變了呆板、拘謹的形式；將木板大鼓以一板一眼和有板無眼為主的唱腔結構，改為以一板三眼的慢中板和有板無眼的緊板為主，必要時穿插一些一板一眼的板式；劉寶全精於音律，善於創製新腔，勇於革新，逐漸形成「說中有唱，唱中有說」「說即是唱，唱即是說」的說唱風格，把大鼓藝術敘事抒情、刻畫人物的表現能力推向新的境界。曲目方面精益求精，在北京結識了文人莊蔭棠，在其幫助下修訂了《白帝城》《活捉三郎》《徐母罵曹》等大鼓書詞，並創作了《大西廂》《鬧江州》等新段子。

白派代表人物

白雲鵬，白雲鵬青年時在農村演唱竹板書，後改學大鼓，光緒二十六年（1900）來北京金樂班演唱，以吐字清晰、行腔柔美、演唱風格樸素自然見長。劉寶全的學生白鳳鳴，早期師承劉寶全的唱法。其長兄白鳳岩曾任劉寶全的弦師，他根據白鳳鳴嗓音較寬、較低的特點，吸收借鑑了白雲鵬的演唱藝術，與白鳳鳴於二〇年代末共同創造了蒼涼悲壯「凡字腔」見長的「少白派」，並對後來天津「駱派」（駱玉笙）的形成產生了影響。

張派代表人物

張筱軒，張筱軒自幼住北京南郊，早年票演時調小曲，後來拜朱德慶為師改唱木板大鼓，演唱時雖曲調較原始淳樸，但京音純正、咬字清晰、剛勁渾厚，具有一氣呵成的特色。劉、白、張成為民國初年京韻大鼓最早期的三個流派。

駱派代表人物

駱玉笙，天津人，生於上海。藝名小彩舞、筱彩舞。出生六個月時被賣給天津藝人駱彩武，改姓駱。七歲開始學京劇，九歲拜蘇煥亭為師學唱京劇老生。一九二六年登台演出。一九三一年改唱京韻大鼓。一九三四年拜韓永祿為師學京韻大鼓，承劉寶全派。晚年被譽為駱派。她演唱的《劍閣聞鈴》，那低回婉轉的腔調，如泣如訴，使人如醉如痴，當唱到「我的妃子呀……」時，那份真摯深厚之感情，一下子爆發出來，令人迴腸蕩氣。濃郁的抒情色彩使《劍閣聞鈴》明顯地不同於其他流派，在駱玉笙之前的京韻大鼓，特別是劉派的曲目，大多以敷演故事為主，而《劍閣聞鈴》卻以抒情為主，用哀婉淒涼的曲調，極力渲染秋風秋雨中行宮的蕭條寂寞，駱玉笙基於對唱詞的反覆品味，運用嫻熟的演唱技巧，細膩勾畫出唐明皇撫今追昔，悔、愧、怨、恨交織的複雜心情。駱玉笙也是一位優秀的曲藝改革家，她與她的弦師共同研究，在少白派的《擊鼓罵曹》的基礎上改單鍵擊書鼓為雙鍵擊花盆鼓，可看性大大提升，後來成了她的代表作品之一。

## （四）京韻大鼓在東北

一九二四年，北京京韻大鼓名家張筱軒來瀋陽獻藝，首次把京韻大鼓帶出關外。以後又有「鼓王」劉寶全瀋陽獻藝。

最早來吉林省演出的京韻大鼓藝人張小軒於民國三年（1914）在長春演出《華容道》《燈下勸夫》等曲目。當時評論他的演唱「韻調悠揚，與留聲機所唱無異」二十世紀三〇至四〇年代也有京韻大鼓演員到吉林、長春兩地茶館演出。並在電台播出《層層見喜》等曲目。

一九五七年吉林廣播曲藝團成立以後京韻大鼓演員姜美豔，弦師盧寶元由遼寧調入，吉林省開始有專業京韻大鼓演員。姜美豔私淑劉（寶全）派唱腔婉轉表演細膩，經常演出的傳統曲目有《大西廂》《關黃對刀》《梁祝化蝶》，現代曲目《洗衣計》等，盧寶元為京韻大鼓著名弦師，早年曾為京韻大鼓名家章翠鳳、林紅玉伴奏。

一九六〇年末，中央廣播說唱團青年京韻大鼓演員陳德玲調入吉林廣播曲藝團，陳德玲師承京韻大鼓名家孫書筠，嗓音渾厚表演大方，經常演出的曲目有《連環計》《桃花莊》等。同年吉林市廣播說唱團李硯琴師承著名弦師常樹林學習京韻大鼓，經常演出的曲目有《大西廂》《趙雲截江》《戰長沙》等。

一九六二年著名京韻大鼓演員駱玉笙、小嵐云、閻秋霞等隨天津市曲藝團來長春公演。使長春觀眾欣賞到不同流派的京韻大鼓曲目《馬鞍山》（又名《伯牙摔琴》）《劍閣聞鈴》《丑末寅初》《七星燈》《探晴雯》等。在中共吉林省委宣傳部的支持下，駱玉笙演出的《劍閣聞鈴》由長春電影製片廠攝製成舞台藝術片。陳德玲正式拜駱玉笙為師。並舉行了隆重的拜師儀式。

「文革」期間京韻大鼓被迫停止演出。

## （五）名人名段

劉寶全、白雲鵬、張筱軒、駱玉笙（見上述流派介紹）。

良小樓（1907-1984）

　　滿族。京韻大鼓女演員。北京人。五歲學唱聯珠快書，後改習京韻大鼓。十一歲登台演唱，一九八四年加入中國共產黨。新中國成立後，歷任北京實驗曲藝團副團長，中央歌舞團演員，北京曲藝學習班教員，中國音協第二屆理事。一九五八年獲全國曲藝會演表演獎。是第六屆全國政協委員。擅演曲目有《雙玉聽琴》《黃繼光》等。良小樓所唱的京韻大鼓曲目，以金戈鐵馬內容居多，如《華容道》《長阪坡》《單刀會》《鬧江州》等；而對一些抒情性強的曲目，如《審頭刺湯》《活捉三郎》等，同樣駕馭自如。一九五一年，她參加中國人民赴朝慰問團曲藝服務大隊，在朝鮮戰場上，她以一曲《董存瑞》受到志願軍指戰員的熱烈歡迎。一九五三年，她再次赴朝慰問演出，受到朝鮮人民領袖金日成的親切接見。一九五三年，良小樓被安排到中央歌舞團說唱組工作。一九五七年，北京市辦起民營公助的曲藝訓練班。她寧願捨棄國家表演團體的高工資和地位，幾次要求去教學，終調入曲藝訓練班任教，後又隨畢業學生併入北京市曲藝團。一九六○年後，良小樓任中國曲藝家協會理事、中國音樂家協會理事，一九八三年任第六屆全國政協委員，一九八四年加入中國共產黨，同年去世。良小樓演唱了許多劉派京韻大鼓的名篇，也演唱了不少新編曲目，如《黃繼光》《飛虎山》《徐學惠》等。她留下來的錄音資料有《桃花莊》《刺湯勤》《草船借箭》《英台哭墳》《黃繼光》《華容道》《鬧江州》《雙玉聽琴》等。授業弟子主要有北京市曲藝團的鐘玉傑和王玉蘭。

孫書筠（1922-2011）

　　原名慧文，北京人，劉派京韻大鼓藝術家，中國廣播藝術團享受政府津貼的國家一級演員。以「劉派」大鼓為基礎，兼取「白派」「少白派」的唱腔風格，以台風瀟灑、表演細膩而自成一家。她擅唱金戈鐵馬的故事，也精於演唱兒女情長的曲目。十二歲拜王文祿為師學唱京韻大鼓。十四歲時便在舞台上初露鋒芒。她和侯寶林、劉寶瑞、馬增芬被喻為「四大金剛」。她從二十世紀五○年代起，先後在中國音樂學院、中央戲曲學院等單位講授京韻大鼓課，致力

於傳播鼓曲文化，八〇年代起多次出國演出、講學，受到熱烈歡迎，培養了大批專業人才，主要弟子有楊鳳傑、種玉傑等人。擅演曲目有《羅盛教》《韓英見娘》《連環計》等。著有《藝海沉浮》。

## （六）經常演出的保留曲目

《大西廂》　京韻大鼓傳統曲目。短篇。寫崔鶯鶯思念張生，著紅娘去西廂將他請來，紅娘戲弄調笑張生，又以跳牆事恐嚇張生。作品以《西廂記》為題材，但穿插近代民間生活俗習甚多。是京韻大鼓著名唱段之一，吉林省曲藝團姜美豔演唱。

《丑末寅初》　京韻大鼓傳統曲目。短篇。寫清晨三時前後古代人的清明節情景，如漁翁解纜起航，樵夫上山砍柴，寺僧撞鐘唸佛，農夫下田，舉子趕考，學生攻讀等。駱玉笙演唱。

《鬧江州》　京韻大鼓傳統曲目，一名《李逵奪魚》，曲藝傳統曲目。短篇。內容據《水滸傳》第三十五回，寫黑旋風李逵與宋江、戴宗等在酒樓飲酒，李因奪魚與浪裡白條張順廝鬥的故事。吉林省曲藝團姜美豔演唱。

《戰長沙》　京韻大鼓傳統曲目。取材於《三國演義》第五十三回。寫關羽奉諸葛亮之命率兵進攻長沙，守將韓玄遣黃忠應戰。初次交鋒，黃馬失前蹄；次日黃箭射關羽，故意只中他的盔纓，韓玄疑黃忠通敵，欲斬，魏延殺韓玄，以長沙降劉備。

《洗衣計》　京韻大鼓新編曲目。短篇。言前轍。約一百二十行。敘抗聯戰士躲避日本鬼子的追捕跑進村中，為秀蓮女所救，秀蓮藏好抗聯戰士，走向江邊佯裝洗衣引來鬼子，並在江邊以漂走衣服為計，與戰士配合殲滅了日本鬼子。該曲目是姜美豔嘗試用京韻大鼓形式反映現代生活的作品之一。吉林省曲藝團姜美豔演唱。

# ▍三、西河大鼓的源流

西河大鼓屬於大鼓類曲種。又名河間大鼓、西河調。流行於河北、河南、山東、東北以及西北部分地區。相傳為清道光年間的馬三峰等人在木板大鼓和弦子書的基礎上吸收戲曲、民歌等曲調，並將伴奏樂器小三弦和木板，改成大三弦和鐵板奠基而成。一九〇〇年進入天津，一九二〇年定名為西河大鼓。西河大鼓唱腔以冀中音韻為基礎，唱腔活潑流暢，似說似唱，通俗易懂，深受各地觀眾喜愛。

## （一）西河大鼓歷史源流

西河大鼓的前身，是清代中葉流行於河北省中部的弦子書和木板大鼓。弦子書以小三弦伴奏，演員自彈自唱；木板大鼓沒有絃索伴奏，演員自擊簡板和書鼓說唱。後來，這兩種曲藝藝人拼檔演出，形成以鼓、板、小三弦伴奏的形式。西河大鼓初名「梅花調」「犁鏵片」，也一度叫作「河間大鼓」。二十世紀二〇年代在天津演出時，定名為「西河大鼓」。之後，數十年間隨著藝人的流動，傳播各地，出現了許多著名藝人，產生了北口朱（化麟）派、王（振元）派、南口李（德全）派、趙（玉峰）派，以及四〇年代由馬增芬及其父馬連登創立的專工演唱短段的馬派，廣泛流傳於北平、天津，以及華北、東北、西北、華東的部分城鎮。

據藝人傳說，早年在河北省中部就流傳著演員以小三弦自彈自唱的「弦子書」和演員只敲擊鼓板演唱的「單鼓板」，至乾隆中期保定藝人劉傳經、趙傳璧、王路等，將弦子書與單鼓板結合一起，搭伴演出，形成以演員敲擊鼓板，由另一人彈小三弦伴奏的演出形式，形成早期的木板大鼓，成為深受群眾歡迎的一種「說書」形式。很快在冀中地區得到普及。

至辛亥革命前後，由木板大鼓向西河大鼓的轉變已然成熟，在農村以「趕

廟會」的方式說唱中篇書為主，在河北省農村普遍流行，有部分藝人便進入城市謀生。與其發源地最近的城市便是天津，最早到天津的演員有張雙來、焦永泉、焦永順、張士德、張士泉、白文生、白文明等，當時尚無西河大鼓之名，仍沿用在農村的叫法稱為「犁鏵片」或「梅花調」，也有的就叫「說書」。一九二四年易縣的王鳳詠在天津「四海昇平」與劉寶全等名家合作，在寫海報時，因天津已有金萬昌演唱的梅花大鼓（也稱「梅花調」），為區別起見定名為「西河大鼓」。因為這個曲種來自大清河、子牙河流域，天津人習慣稱此兩河為西河和下西河，故而得名。雖然這是在一種偶然的情況下定名，但由於它符合曲種的實際情況，而得到同行的認可，一直沿用至今。

西河大鼓進入天津後，最初在西城根兒一帶「撂地說書」，後來移進草創時期的說書棚，多年來以書館、茶社為主要演出場地，逐步發展成為說唱長篇書的形式，使許多演員在「書路」上不斷提高，其唱腔反而放在次要地位，這樣的結果，使一部分人棄唱改說，成為評書演員，如咸士章、張起榮、張樹興、趙田亮等。這些人改說評書以後，仍以原來鼓書的「書路」進行表演，一般來說缺乏評書那種細膩的描繪、知識穿插和對書情書理的評論，但卻能以情節緊湊為長，也能受到許多觀眾的歡迎，與評書形成平分秋色之勢。

另一部分人則以演唱短段為主，參加各種綜合曲藝場演出，他們在原有的小段的基礎上，又向當時流行的京韻大鼓等鼓曲學習，運用西河大鼓曲調，演唱固定的腳本，在唱腔上加以豐富，提高了演唱技藝，演出於綜合曲藝場。如往返京津的焦秀蘭、焦秀云，從北京定居天津的馬增芬、馬增芳及王豔芬等，都在發展西河大鼓的短段上取得一定的成就。新中國成立後大多數西河大鼓演員仍在茶社書館以說長篇書為主，也在參加各種會演時演唱短段曲目，如郝豔霞、田蔭亭、豔桂榮、王田霞等。「文革」以後，天津曲藝團又有青年演員郝秀潔（郝豔霞之女）、楊雅琴等。楊雅琴專攻短段，郝秀潔則是長書短段兼演，都成為天津觀眾熟悉的演員。

早期，西河大鼓以說唱中、長篇書目為主，如《楊家將》《呼家將》等。

西河大鼓進入天津後，發展迅速，出現了許多著名藝人，產生了北口朱（化麟）派、王（振元）派，南口李（德全）派、趙（玉峰）派，以及四〇年代由馬增芬及其父馬連登創立的專工短段的馬派，使西河大鼓流派紛呈，展現出多彩多姿的藝術風格。

## （二）西河大鼓藝術特色

### 1. 文本特點

西河大鼓唱詞的基本句式是二二三的七字句，或三三四的十字句。有時根據內容需要加入了嵌字、襯字及垛句。短段，每篇唱詞約一百四五十句左右。用韻以北京十三轍為準，一個唱段大都一韻到底。

### 2. 唱腔特點

音樂唱腔屬板腔體。主要板式有頭板、二板、三板。頭板是一眼三板，4/4 節拍；二板是一板一眼，2/4 節拍；三板是有板無眼，1/4 節拍。這三種板式是西河大鼓唱腔慢、中、快的基本節拍。三種板式有各自擅長表現的功能及相應的專用唱腔：頭板，為慢板。其節奏緩慢，旋律舒展，主要用於唱段的開始部分，多表現抒情及唱景，或交代事物起因等。頭板的唱腔有：起腔、緊五句、慢四句、一馬三澗、蚰蜒上山（亦稱蚰蜒上樹）、流星趕月等。二板，也稱流水板，中速或中速稍快。二板節奏快慢運用較為靈活多變，是西河大鼓唱腔的主體板式，二板可以獨立使用。在與其他板式結合時二板主要用於唱腔的開始和中間部分，適於敘述故事。二板的唱腔大致有：上把腔、中把腔、下把腔、雙高、海底撈月、悲腔、反腔、下扎腔、梆子穗、走腔、拉腔等。三板，也稱上板，速度快，節奏急促。它主要用於唱段後部的高潮部分，適於表現事情緊迫、情緒激動的情形，三板的唱腔大致有：三板、乍口、收板、數板等。另外，三板中也包括散板。正是這些板式和這些「曲牌」的有機連接，形成了西河大鼓唱腔音樂獨有的風格特色。

### 3. 表演形式

西河大鼓的表演形式為一人自擊銅板和書鼓說唱，另有專人操三弦伴奏其唱腔簡潔蒼勁，風格似說似唱，韻味非常獨特。西河大鼓的傳統書目，有中長篇一百五十餘部，小段三百七十餘篇。內容大部分是歷代戰爭故事歷史演義、民間故事、通俗小說、神話故事和寓言笑話等。

### （三）西河大鼓在東北

據傳一八九〇年前後，西河大鼓名家張英勳是第一個「下關東」來瀋陽的演唱藝人。中華人民共和國成立後，落戶遼寧省的西河大鼓名家很多，有瀋陽的李慶溪、程福濃、王來琚，郝豔芳、石文學；鞍山的趙玉峰、張中樹、張賀芳，黃佩珠、黃佩豔，大連的王玉嶺、陳曉輝；撫順的劉林仙，錦州的郝豔卿等。常寫西河大鼓的曲藝作家有郝赫等。有影響的新曲目有：《賀龍單槍會陳黑》《呂傳良》《段元星觀星》《春到膠林》及中篇書目《榮軍鋤奸記》等。

西河大鼓傳入吉林省較早，三〇年代初號稱「大鼓王后」的王香桂和自成一派的趙玉峰以及劉玉海、劉相君、李金芝等，都曾在吉、長兩市演出過。還有一些演員在吉林省安家落戶，如二十世紀四〇至五〇年代就經常在吉林省演出的黃起斌、陳長祥、齊玉蘭、王瑞蘭、孫林燕、楊香瑞、王桂樓、李香斌、楊和云、陳麗君、白桂芬和六〇年代來吉林省演出的王豔茹、蔡素貞等。其中有的成為吉林廣播曲藝團、長春市曲藝團、吉林市曲藝團、四平市曲藝團的主要成員。他（她）們在演唱西河大鼓時，都各具特色，如黃起斌常吸取京劇、京韻大鼓的曲調，幽默的笑料；劉玉海擊鼓套路新穎，道白沒廢話；陳長祥、齊玉蘭演唱對口，嚴絲合縫，滴水不漏；王瑞蘭多用花腔、花轍，運用自如；孫林豔表演細膩，唱腔圓潤；楊香瑞表演穩重大方，音韻甜美；李香斌唱腔多變，善唱流水板；王豔茹說工瓷實，唱腔俏皮；石云亭能將姊妹藝術中的話劇獨白、舞蹈身段糅進表演之中；陳麗君的貫口、俏口、唱腔運用自如等等。活躍了西河大鼓的舞台。西河大鼓常演的傳統曲目有《楊家將》《呼家將》《薛家將》《大八義》《小八義》《大隋唐》《五代殘唐》《東漢》《西漢》《精忠說岳》

《飛龍傳》《馬潛龍走國》等，長篇新書《林海雪原》《青春之歌》《平原槍聲》《野火春風斗古城》《橋隆飆》《紅岩》《烈火金剛》《馬占山演義》等。

五〇年代初在吉長兩市流動演出較有影響的西河大鼓演員還有范東亮、陳桂英、趙鳳霞、徐正俠、田正畦、劉彩琴、劉喜蓮、孫雅儒、李文英、李文秀等。

## （四）名人名段

### 郝豔霞（1923-2003）

生於天津，自幼隨父學藝，十二歲登台為其兄郝慶軒、妹郝豔芳伴奏，後拜牛德興為師。十五歲到大連演出，一炮打響。隨後在瀋陽各書場茶社演出多年。解放後加入天津市和平區曲藝雜技團，定居天津，「文革」後加入天津實驗曲藝團，晚年在北方曲校任教。

郝豔霞從藝七十餘年，她的演唱，板槽紮實，旋律多變，她和四妹郝豔芳共同創造了一個新唱腔，被老藝人田起山命名為「滿山芳豔」，為西河大鼓的音樂做出了貢獻。她說書時描繪細膩，善於表現人物的心理變化，擅演書目二十餘部。其中膾炙人口的長篇有《楊家將》《呼家將》《前後七國》《月唐》《東漢》《岳傳》，小段有《大西廂》《一百單八將》等，並編演新書《林海雪原》《橋隆飆》《紅岩》等。一九八六年天津北方曲校成立後，她致力於西河大鼓後繼人才的培養，做出了很大貢獻。晚年她身體不好，不能到校任教，卻依然關心著曲校小學員們的成長。郝豔霞於一九八五年加入中國共產黨，是天津市曲藝家協會理事、中國曲藝家協會會員。一九九八年參加了為抗洪賑災，郝豔霞登台演唱了《大西廂》，受到了觀眾的熱烈歡迎，一九九九年她和廉月儒、花五寶進京演出了《大西廂》，這是她最後一次演出。郝豔霞在七十餘年的演出生涯中，留下了許多珍貴音像資料，大部分都是由她的老搭檔，名弦師賈慶華擔任三弦伴奏的，她的代表曲目有《大西廂》《八百破十萬》《射雁》《餵豬姑娘》《一百單八將》《槍挑小梁王》等。

郝豔霞整理的十五部的西河大書是《隋唐演義》、《十二寡婦征西》、《薛丁山征西》、《秦英征西》、《綠林怪傑》、《天下第一擂》、《楊文廣招親》、《羅成之死》、《八百破十萬》（說唱集）、《楊家將》（全套四集）、《花木蘭掃北》、《羅成叫關》、《三請薛仁貴》、《四傑一雄》、《前後七國》等。

## 郝豔芳（1925-2009）

生於河北省高陽縣，自幼隨父郝英吉學演西河大鼓，曾在天津、大連等地巡迴演出。一九四二年落戶瀋陽，一九四九年創造了廣為業內人士認可的新腔「滿山芳豔」，為西河大鼓藝術繼承與發展做出了重要貢獻。一九五二年加入瀋陽民眾曲藝團，曾參加赴朝慰問團。一九五九年轉入瀋陽曲藝團，代表作品有：長篇大書《楊家將》《呼家將》《岳飛傳》等，著名短段有《姚大娘捉特務》《大西廂》《大鬧天宮》《鸚哥對詩》等，深受廣大觀眾的喜愛。「文革」中下放農村，重返舞台後創作演唱西河大鼓新段《段元星觀星》《春到膠林》等優秀曲藝作品。一九七八年當選遼寧曲藝家協會副主席，一九八〇年當選瀋陽市曲藝家協會副主席。一九八二年，郝豔芳口述，由邱連生、宮欽科整理出版的長篇鼓書《小將呼延慶》榮獲遼寧省人民政府優秀文藝創作獎。而後，又與作者合做出版了評書《玉面虎出山》《五虎鬧金陵》。一九八八年退休。

## 馬增芬（1921-1987）

西河大鼓表演藝術家。北京市人。她原姓周，四歲生父病逝，其母改嫁馬連登，遂改名馬增芬。五歲向繼父學藝，七歲得趙玉峰賞識，親自教授她許多唱段，八歲開始說書，三〇年代成名。與駱玉笙、常寶堃、張壽臣、劉寶全、白雲鵬等同台演出。一九三八至一九四九年中斷演藝生涯。中華人民共和國成立後重返舞台。一九五三年到中央廣播文工團，曾隨團到全國各地巡迴演出。在長期的演出實踐中，她對西河大鼓的內容、唱腔以及表演方法等都進行了大量革新，被譽為獨具風格的馬派西河大鼓創始人之一。她表演過一百多個西河大鼓的曲目，除傳統曲目外，還積極編演新書唱段，歌頌新人新事。晚年主要從事總結演唱經驗和培養青年演員等工作。

## 段少舫（1933-2007）

段少舫，藝名段田玲。北京順義人。八歲隨父親段榮華學藝，十四歲拜師肖慶文學唱西河大鼓。多年來創作並演出的主要書目有《呼延慶出世》《紅色戰士》《明英烈》《薛家將》《大隋唐》《破曉風雲》《紅岩》《苦菜花》《地道戰》《地下尖兵》等，編演了《劉英俊》《賀相魁》等十餘部英模事蹟書目。因一九七六年唐山大地震致傷，不能上台演出，但創作並未終止。出版的評書有《朱元璋演義》《呼延慶出世》等。

## 豔桂榮（1930-2005）

原名孫桂榮，天津人。她自幼家境貧寒，無錢拜師，暗地偷著學藝。西河大鼓老藝人張錫鵬先生發現她天資聰穎，遂收為藝徒。十七歲登台，頗受歡迎，被譽為「小西河」。一九五八年在中央人民廣播電台播出的長篇西河大鼓《楊家將》受到全國各地聽眾的讚賞，從此名聲大振。一九六〇年隨天津市曲藝演出團到東北各地演出，大受歡迎。「文革」中她所在的紅橋區曲藝團撤銷，轉業到工廠，「文革」後調入天津實驗曲藝雜技團。從該團退休後仍在演出。

她在長期的藝術實踐中善於廣采博取，吸收各派唱法，結合自己嗓音寬厚的特點，逐漸形成自己的演唱風格。她的演唱嗓音挺拔脆亮、音域寬廣；行腔圓潤婉轉、舒展自若、剛柔並濟；吐字清晰，大刀闊斧，鏗鏘有力，字腔相協「噴」「崩」得法；數敘明快，板眼準確。快如高山瀑布直瀉千里；慢似藍天行雲緩慢深沉。可謂快而不亂、慢而不斷，氣口均勻。她在演唱中板式多變，句式不重。最擅長用「竄板」「搶板」「垛板」「掏板」「閃板」及「樓上樓」等各種演唱技巧。她既能以刻畫人物的粗獷豪放見長，也能揭示細膩複雜的人物感情。經常演唱的劇目有：《楊家將》《薛家將》《呼家將》等。

## 王香桂（1916-1976）

王香桂，生於河北省安次縣曲藝世家，父親王福義是著名的西河大鼓演員，擅長評書、大鼓，能說能唱能彈，培養了子王來君、女王香桂。王香桂十

二歲時，在天津公園初次演出，即獲成功。十六歲結婚，丈夫單永奎是彈奏演員。兒子單田芳。舊社會，藝人居無定所，流動演出。天津、北京、瀋陽、長春是他們經常演出的地方。王香桂聲音清脆、高亢、激昂，不僅掌握了許多傳統段子，還能即興發揮，在華北、東北一帶頗有名氣，成為西河大鼓的佼佼者。

一九五五年，哈爾濱成立的曲藝家協會，後改市民間藝術團，團長魏幼臣，王香桂任副團長，繼夫姜天云任工會主席。抗美援朝期間，王香桂毅然將積攢多年的金銀首飾一斤多全部捐獻給國家。同時，她與姜天云報名參加赴朝慰問演出。一九五八年，王香桂參加全國曲藝調演，演出的曲目是西河大鼓《借東風》，獲得最佳表演獎。會中受到周恩來、董必武等國家領導人接見；她獲得哈爾濱市政府發給的「建設社會主義立功簿」的光榮冊。王香桂，為繁榮曲藝事業貢獻了一生，深受人民的喜愛。「文革」時逝世，終年五十九歲。

王豔茹（1927-不詳）

王豔茹是一位頗有影響、造詣很高的著名女藝人。一九二七年出生於河北省高陽縣泗水村。父親王振芳，哥哥王通東，姐姐王豔芬（著名西河大鼓演員、全國政協委員），弟弟王寶珠，都是演唱西河鼓書的。王豔茹不僅嗓子好，而且自幼接受鼓書藝術的薰陶，十三歲就在北京天橋撂地演出，一唱就是二十年。一九五九年加入北京新藝曲藝團，一九六〇年隨團下放到吉林省廣播說唱藝術團。一九六一年轉下放到四平市曲藝團，一九八七年退休。她到四平後，當選四平市政協委員，一九八四年地、市合併後又當選四平市鐵西區政協委員。王豔茹從藝一生，善於體會書目中的故事情節和人物感情，而且善於運用靈活的板式變化來刻畫人物，表達感情，感染聽眾。她演唱活潑，行腔自如，表情生動，揮灑自如。喜怒哀樂愁都表現得栩栩如生。她演唱的西河大鼓曲目很多，長篇傳統曲目有《呼家將》《楊家將》《回龍傳》《包公案》《七俠五義》《小五義》《續小五義》《明英烈傳》；短段書目主要有《李三娘打水》《藍橋》《圍土山》《八里橋挑袍》《古城會》《小姑賢》《賈寶玉探病》《打黃狼》《鳳

儀亭》《伍子胥救駕》《遊西湖》《小兩口爭燈》《封神演義》等。一九六四年中央提倡「說新唱新」以後，她積極地走出茶社，深入工廠、農村、學校說新唱新。其長篇新書有《新兒女英雄傳》《烈火金剛》等；短篇新書有《飛奪瀘定橋》《劉胡蘭》《楊發貴摔子》《三勇士推船》等。

## （五）經常演出的保留曲目

《繞口令》 西河大鼓傳統曲目。短篇。花轍。屬技巧類節目。演員在十幾分鐘內流水般地演唱十幾段繞口令，給人以美的享受。六七十年代馬增芬、齊玉蘭、蔡淑珍等都擅長此段。

《打黃狼》 西河大鼓傳統曲目。短篇。寫書生傅恆昌誤救白臉狼，反險遭狼害的故事。北方許多曲種如西河大鼓、河南墜子、樂亭犬鼓等均有堆曲目。取材於明小說之《中山狼傳》，長春市曲藝團齊玉蘭演唱此段聲音響亮，悠揚宛轉，深受同行和觀眾讚賞。

《春到膠林》 西河大鼓新編曲目。植物學家蔡希陶，為給祖國尋找橡膠，來到西南邊陲，走遍深山密林終於發現兩棵三葉橡膠樹。經過在荒山上栽種，數年後長成一片膠林。周總理專程趕來並表揚了蔡希陶。作品獲全國優秀短篇曲藝一等獎。郝赫、郝豔芳於一九八〇年創作，郝豔芳首演。

# 四、樂亭大鼓的源流

樂亭大鼓是北方較有代表性的鼓曲類曲種。發源於河北省樂亭縣，廣泛流傳於冀東、京、津及東北的遼寧、吉林、黑龍江等地。樂亭大鼓相傳一八五〇年前後由溫榮創立於河北樂亭縣，曾與評戲、唐山皮影並稱「冀東民間藝術的三朵花」。自形成以來，名人輩出，流傳較廣，有較為深厚的群眾基礎和文化底蘊。溫榮之外，其傳人陳際昌、齊禎（齊珍）、馮福昌、王恩鴻、王德有、戚用武、戚文峰、韓香圃、靳文然、張云霞、賈幼然、姚順悅等是各個歷史時期的代表性藝人，其中尤以民國時期的韓香圃和靳文然最為著名，他們各自的藝術被分別尊為「韓（香圃）派」和「靳（文然）派」。二〇〇六年五月，享譽中外的「冀東三枝花」之一的樂亭大鼓被列為第一批國家級非物質文化遺產代表作名錄，樂亭大鼓，是中國北方的主要曲種之一，流佈於京、津、冀及東北三省廣大地區。

## （一）樂亭大鼓歷史源流

樂亭大鼓的成熟應在明代中晚期，是吸取樂亭民諺、民謠的精華的基礎上發展和成熟起來的。相傳樂亭一帶的人都有能歌善舞的習俗，逢年過節，都舉辦群眾性歌舞活動和說唱活動。

清代初期，樂亭城內凡自娛好樂之人愛唱「清平歌」，鄉間也流行散曲類小調。後來以三弦配奏「清平歌」，遂悅耳動聽，較之舊曲大不相同，於是齊呼之為「樂亭腔」。之後，在伴奏上增添了鼓、板；在演唱形式上，改「唱而不說」為「唱而兼說」。約在清嘉慶五年（1800），樂亭腔進而形成「樂亭大鼓」。

道光三十年（1850），大鼓藝人溫榮將木板改為兩片鐵製簡板，稱「梨花板」（犁鏵板之諧音），因起初梨花板是截取農具犁鏵之尖磨製而成，形如半

月，夾於指縫間，敲起來叮叮鈴鈴，或啞，或放，或單，或雙，加花變奏，意境輕快。藝人皆效而用之，故流行開來。溫榮遂得「溫鐵板」之稱。

後學弟子紛紛拜其為師，溫榮遂將原來流派繁雜之眾多藝人一統門下。並建宗譜稱·「清門」，其藝人稱「清音弟子」，分十代：即玉、月、德、來、學、文、智、華、飛、開，從而樂亭只有清門一家。一次，樂亭縣皇糧莊頭崔佑文去京進奉，帶溫榮向皇上獻藝，大被賞識，封予「頂子」，並欽定為「樂亭大鼓」。

## （二）樂亭大鼓藝術特色

### 1. 文本特點

基本句式是二二三的七字句，或三三四的十字句。有時根據內容需要加入了嵌字、襯字及垛句。短段，每篇唱詞約一百四五十句左右。用韻以北京十三轍為準，一個唱段大都一韻到底。樂亭大鼓有中、長篇說唱和短篇唱段兩種形式。中篇書的說白、唱詞比較固定；長篇的說白、唱詞多根據師承的「梁子」（提綱）敷演。

短篇唱段則有固定的曲詞和完整的唱腔結構。樂亭大鼓的曲目，題材廣泛，內容豐富。中、長篇書目有《楊家將演義》《呼家將》《包公案》等數十部；短篇唱段有《雙鎖山》《樊金定罵城》《王二姐思夫》《大鬧天宮》《拷紅》等一百餘段。中華人民共和國成立後，樂亭大鼓整理了一批優秀的傳統曲目，並創作了不少反映現實生活的新曲目，改編演出了新的長篇書目《烈火金剛》《桐柏英雄》等。

### 2. 唱腔特點

樂亭大鼓的唱腔十分豐富，要求字正、腔圓、韻足、味濃，氣氛真實、色彩鮮明、氣口得當、鼓板合宜。樂亭大鼓的唱腔，自成體系，獨具一格。固定的唱腔是九腔十八調，有的抒情，有的激昂，有的悲沉，有的詼諧，用這些唱腔來表現不同的場景、意境、情感和情緒。

九腔十八調的主要唱腔有四大口、八大句、四平、切口、雙板、緊流水、慢流水、中流水、背牌子、淒涼調、撇單程、慢起程、崑曲尾子、螞蚱蹬腿等。演員在演唱中，根據劇情變化靈活運用這些唱腔，唱腔優美、豐富是樂亭大鼓的一大特點。

樂亭大鼓的又一個特點是說唱兼而有之，唱時就是九腔十八調，而說時就如同其他劇種的賓白，更與評書相似。賓白，從字面上可以理解，「賓」不是主要的，而是輔助的，就如同主人與客人一樣。「白」即白話，既不是唱，也不押韻。賓白就是一種樂亭大鼓唱腔的輔助手段。樂亭大鼓的賓白，全部使用樂亭的地方語言，如果不說樂亭話就缺乏了樂亭大鼓的韻味。所以外地人學唱樂亭大鼓，都拜樂亭藝人為師，先學樂亭話。這在樂亭大鼓藝人收徒中叫「正口」。就是糾正原來的發音和聲調，使其與樂亭地方話相一致。

3. 音樂伴奏

樂亭大鼓使用的板是兩片月牙形的銅板，名叫「梨花板」，實際上是「犁鏵板」的諧音。耕地用的犁鏵是用生鐵鑄造的，敲擊起來比較響亮，最初的板就是用犁鏵片磨製的。現在施用的板是用銅特製的，音色更好，外形更美觀。打板也有固定的套路，不但有讓演員掌握節奏的作用，而且也隨劇情變化起烘托氣氛的作用。樂亭大鼓使用的鼓，與其他流派的大鼓施用的鼓基本相同。一面小鼓，底下有個支架，一支鼓鍵敲擊，但與其他大鼓在敲擊的效果上是不同的，有其自身固定的鼓譜和套路來烘托氣氛。

4. 表演形式

樂亭大鼓的表現形式比較簡單，只需要一鼓一板一弦一人演唱就可以了，演唱者打鼓又打板，邊說邊唱。描繪場景，刻畫人物，議論得失，都集中在演唱者的嘴上、表情上和動作上。

樂亭大鼓的劇目很多，有傳統劇目，有現代劇目。有長篇、中篇和短篇。還有一種微型劇目，樂亭大鼓叫書帽兒，多則十幾分鐘，少則幾分鐘，長篇大鼓能連續說唱一兩個月，中篇能說唱十天八天，短篇的則說唱一個晚上，約兩

個小時。樂亭大鼓世代相承的傳統曲（書）目有三百多個，長、中、短篇均有，《東漢》《隋唐》《三俠五義》《呼延慶打擂》《金陵府》《小上墳》《藍橋會》《古城會》《玉堂春》《長生殿》等是其中的典型代表。現在保存下來和有據可查的中長篇書詞有兩百多部，短篇和書帽更多。長篇的傳統劇有《隋唐演義》《楊家將》《岳飛傳》等，中篇傳統劇有《瓦崗寨》《回杯記》《呼延慶》等。長篇的現代劇目主要是《烈火金剛》《桐柏英雄》《平原槍聲》等；中篇的現代劇目主要有《奪印》《火燒中家潭》等。這些劇目大多是根據古代現代文學作品由作者進行再創作的，更多融入了樂亭的地方語言，成為具有地方特色的大鼓劇目。

## （三）樂亭大鼓流派

樂亭大鼓形成兩大派：東路派，以韓香圃為代表。其唱腔善用丹田之氣唱空腔，嗓音圓潤，旋律婉轉、柔美細膩，注重節奏鮮明、吐字純正；唱調要求嚴謹規格，絕不因詞害曲，因詞折曲。西路派，以靳文然為代表。其唱腔嗓音粗獷，善於控制聲音，重噴口、氣口，巧用鼻音；以字潤腔，力求字正腔圓，流利自然。重表演聲情並茂。

## （四）樂亭大鼓在東北

清嘉慶年間，樂亭大鼓始流傳於灤縣、昌黎，進而遷安、水平（盧龍）、榆關一帶。隨著樂亭人去東北經營者日益增多，樂亭大鼓也流入東北。清末傳至遼寧西部，朝陽、北票、義縣、鐵嶺一帶，曲目、短段以演唱子弟書為主，經常上演的曲目有《拷紅》，《樊金定罵城》《憶真妃》等。中長篇書，有《回杯記》《呼家將》，《楊家將》等。有說有唱，說唱並重。

光緒四年（1878），奉天小東門外之「老君堂江湖行祖師碑」上已有樂亭大鼓藝人楊長久之名；溫榮弟子陳豐盛首闖東北，光緒十七年（1891）病逝於黑龍江省雙城縣。

二十世紀五〇年代吉林省僅有少數樂亭大鼓長篇書曲藝人流動演出。

五〇年代後唐山樂亭大鼓演員張云霞、單淑敏先後加入吉林廣播曲藝團和洮南縣曲藝團，從此這一曲種深受吉林省人民的喜愛。張云霞，一九五七年受聘到吉林廣播曲藝團任樂亭大鼓演員。以說唱反映家庭生活，特別是青年男女愛情生活的曲目見長。演唱中追求以情代聲，以聲傳情，因而突破了某些過分強調板頭平穩而顯得呆板的唱法。她善於根據自己的條件揚長避短，氣息控制好，唱腔新穎，說中有唱，唱中有說。常演的曲目有《小姑賢》《王二姐思夫》《樊梨花送枕》《白蛇傳》《紅娘下書》《樊金定罵城》《推土機上傳家信》《金鳳》《一輛汽車》等。著文有《淺談曲藝演員唱表基本功》。

　　單淑敏演唱的樂亭大鼓韻調巧俏，愛挑高腔，音調婉轉動聽，吐字行腔講究，特別擅長說唱快板。常演的曲目有《潯陽樓》《拷紅》《大西廂》《繞口令》《鬧天宮》等；長篇書目有《呼家將》《楊家將》《三下南唐》等。

## （五）名人名段

### 靳文然（1912-1964）

　　原名成彬，河北灤縣人。一九二九年拜師學藝。新中國成立後，任唐山市曲藝團團長、中國曲藝家協會第一屆理事。靳文然則在二十世紀四〇年代以後，對所唱曲段從文詞上做了詳細分析，按照曲段中的情節、情感精心設計唱腔和唱法，突破了傳統的「板起板落」唱法，使腔調依人物情感、故事情節變化而變化，並且銜接自然，無斧鑿痕跡，達到了「聲音中舍有意境」。他的《雙鎖山》《拷紅》《寒江送枕》《鬧天宮》等節目風靡一時，膾炙人口，被冀東地區多數藝人所效仿，他的演唱人稱「靳派」。

### 韓香圃（生年不詳）

　　韓香圃繼承、完善了其師齊禎的唱法，以節奏鮮明、質樸、典雅、調滿腔圓、嚴謹規範稱著。他所演的中篇書目《回杯記》《錯斷顏查散》及《罵城》《十問十答》《金山寺》等均精雕細琢，既有傳統特色，又顯個人風韻，在當地獨樹一幟，人稱他的演唱為「韓派」。

吸取皮影音樂素材對樂亭大鼓聲腔進行改造，從「曲牌連套體」向「板腔體」過渡，使該曲種更趨成熟。擅演曲目有《雙鎖山》《拷紅》等。

**張云霞（1935-　）**

張云霞，以說唱反映家庭生活，特別是青年男女愛情生活的曲目見長，演唱中追求以情代聲，以聲傳情，突破了某些過分強調板頭平穩而顯得呆板的唱法。她善於根據自己的條件揚長避短，氣息控制好，唱腔新穎，說中有唱，唱中有說。常演的傳統曲目有《小姑賢》《王二姐思夫》《樊梨花送枕》《白蛇傳》《紅娘下書》《樊金定罵城》，現代曲目有《向秀麗》（康紹堯、張云霞創作）、《推土機上傳家信》、《金鳳》（劉季昌創作）、《紅樓憶舊》（劉季昌創作）等。一九八〇年，張云霞應邀參加了由中國曲藝家協會河北分會、唐山市文化局、唐山市文聯召開的樂亭大鼓座談會，被聘為樂亭大鼓研究會理事。她編寫的有關鼓曲演員演唱基本功方面的文章《淺談曲藝演員唱表基本功》，刊於《曲藝之友》、《山西曲藝》（1983 年 1 期）等刊物，在全國曲藝界有一定的影響。以演唱新作品見長。有比較高的藝術修養。所演唱的《小姑賢》《王二姐思夫》《樊金定罵城》受到好評。

**戚文峰（生年不詳）**

戚文峰除在唱腔上保留乃師的特色外，在氣質和表演風度上有進一步提高，他唱的三國段，被稱為「戚門絕唱」。

**單淑敏（生年不詳）**

河北省灤縣人，原名胡玉琴，十歲隨父親胡少蘭學藝，一九五四年來到通遼、白城等地演出，一九五六年加入吉林省洮南縣曲藝團。她演唱的樂亭大鼓韻調巧俏，愛挑高腔，音調婉轉動聽，吐字行腔講究，特別擅長說唱快板。常演的曲目有《潯陽樓》《拷紅》《大西廂》《繞口令》《鬧天宮》等，長篇書目有《呼家將》《楊家將》《三下南唐》等。

**靳遏云（1916-　）**

河北省永安縣蘇橋鎮人，二十三歲到天津拜樂亭大鼓琴師潤海慶、樂亭大

鼓藝人王佩臣（女）為師，學唱樂亭大鼓（與唐山樂亭大鼓不同，同名，實為鐵片大鼓）。出師在北京、南京、上海、西安、濟南、瀋陽、長春等各大城市作藝。中華人民共和國成立後，拜劉派京韻大鼓藝人王貞錄為師，改唱京韻大鼓。靳遏云為人誠實，待人和氣，謙恭好學。四〇年代曾與我國許多著名曲藝演員駱玉笙（京韻大鼓）、劉寶全（京韻大鼓）、魏喜奎（奉調大鼓）、曹寶祿（單弦）、董桂芝（河南墜子）、馬三立（相聲）、侯寶林（相聲）、林紅玉（京韻大鼓）、霍樹棠（東北大鼓）同台合作演出，靳遏云三四十年代是活躍於京津一帶的較有名氣的演員。她演唱的曲目主要有《王二姐思夫》《藍橋》《小寡婦上墳》《朱買臣休妻》《劉伶醉酒》《太公賣面》《情人頂嘴》等。單段鼓書《玉堂春》尤為擅長。現代題材曲目有長篇《新兒女英雄傳》，短篇有《鳳儀亭》《打黃狼》等。

## （六）經常演出的保留曲目

《小姑賢》　樂亭大鼓傳統曲目。短篇。發花轍，約一百三十句。迢河西岸王易娶妻刁氏，人稱「母夜叉」，生有一兒一女，子喚登云，女名翠花。刁氏虐待兒媳，逼迫兒子與兒媳離婚。翠花心地善良聰明過人，在哥哥面臨妻離子散家庭解體的關鍵時刻，對母親進行了入情入理的規勸，終於使刁氏回心轉意，改正了錯誤。吉林省曲藝團張云霞常演曲目之一。

《樊金定罵城》　樂亭大鼓傳統曲目。短篇。中東轍，約二百四十句。敘唐貞觀年間，薛仁貴征東時，遭敵兵圍困百日，娶下民女樊金定，後與身懷六甲的樊氏離別。二十年後，樊金定攜子薛丁山來認親。薛仁貴唯恐唐王怪罪，不顧樊氏的苦苦哀求拒不認妻兒。樊金定悲痛欲絕，在一字一淚地述說二十年養兒盼夫的苦處、斥責無義丈夫後，自盡身死的故事。此曲目在唱功和表演方面都非常吃功夫，張云霞演唱的《樊金定罵城》經過著名樂亭大鼓演員靳文然和著名弦師唐峻山的指點，對故事內涵有較深理解，對人物和情節做過細心的揣摩和設計。特別是對樊金定這一淳厚善良女性特定時刻的感情變化的理解和

認識頗深刻。唱詞生動，〔四大口〕〔八大句〕〔慢板〕〔流水板〕〔緊板〕〔慢板悲調〕〔緊板悲調〕等唱腔都緊緊圍繞著故事的發展而變化。在表演手法上，她根據樊金定心態的變化沿著四個層次訴、痛、罵、烈來刻畫人物和渲染氣氛都取得了很大的成功。是張云霞常演曲目之一。

# 五、梅花大鼓的源流

　　梅花大鼓的曲種起源於北京，又名清口大鼓，過去是北京旗人子弟喜演擅唱的曲調。最早有鐘萬起、金小山等，稍晚有曹寶祿、王子玉等。後金萬昌對該曲種進行了改造創新，使之煥發出新的生命力。經金萬昌改革後的梅花調唱腔娓娓動聽，深為聽眾喜愛，逐漸成為該曲種正宗。天津梅花大鼓藝人有邱玉山、周子臣與瞽目弦師盧成科，授女徒很多。後成名的女藝人有花四寶、花五寶、花小寶（史文秀）、花蓮寶、花云寶、花銀寶、周文如等，當時有「有梅皆寶，無腔不盧」之說。梅花大鼓有另一種表演形式，即現在又恢復了的含燈大鼓。演唱時，口銜龍頭式燈座，唱時不能張口，唱腔只能由喉舌發音，故唱段不能長，而注重擊鼓等表演。

## （一）梅花大鼓歷史源流

　　梅花大鼓，原為北京曲種，產生於清代中葉，時稱梅花調，初為票友客串時演唱，又稱清口大鼓、北板大鼓。民國初年，金萬昌及韓永忠、韓永祿、蘇啟元等對其進行改革，改革後的梅花調稱為南板梅花調。由於伴奏樂器為三弦、四胡、琵琶、揚琴及鼓板，便以「梅花五瓣」喻之，後又稱之為梅花大鼓。

　　梅花大鼓的「出身」和京韻大鼓「出身」不同。京韻大鼓往前追根是來自農村的「怯大鼓」「木板書」；而梅花大鼓的來源恰是來自京城子弟八角鼓票房，是「全堂八角鼓」中不可缺少的一種演唱形式。最初稱「清口大鼓」。

　　北城旗人子弟八角鼓票友有位叫「玉瑞」的，他的伯父是世襲的左領。在八角鼓票房內唱這種曲調漸漸得到了大家的認同，於是就管這種曲調叫「清口大鼓」。因他家住在北城鼓樓附近，可能這也是後來稱「北板梅花」一詞的來源，玉瑞的雅號叫「梅花館主」，亦稱「北板梅花調」。

「北板梅花調」傳到了金萬昌和王文瑞等幾位先生時，他們在演唱過程中把曲調和板式加以豐富，尤其在伴奏音樂和唱腔音樂方面，經韓永先、蘇啟元加以推進研究，形成了上三翻、下三翻、鼓套子、過板大過門等，這一階段隨演出隨發展，而後又經過了韓永祿、霍連仲、韓德壽等人發展，就形成了如今的梅花大鼓。這時「梅花大鼓」的名稱自然也就已成定局了。

　　光緒年間，梅花調流入天津。從一九一七年至一九二〇年，金萬昌多次來津奏藝，使金派梅花大鼓流入天津，並在此紮根、傳播

## （二）梅花大鼓藝術特色

### 1. 唱詞特點

　　基本上為七字句，有的冠以三字頭，快板中有偶爾有五字句。有時也依據內容穿插長短句的曲牌。這一做法據藝人口傳是清末民初藝人、弦師韓永忠創始的，如將梅花調本調作為曲頭、曲尾，在中間加上〔太平年〕〔銀紐絲〕等曲牌，成為渾然一體的聯曲曲目。

### 2. 唱腔特點

　　梅花調的有三弦、四胡、琵琶和鼓板，故有「梅花五瓣」之喻。也有七件、九件樂器伴奏（稱七音大鼓、九音大鼓）的。梅花大鼓各個藝術流派的共同特點，是長於在敘事中抒情。它的慢板、中板，聲腔宛轉悠揚，優美動聽；快板、緊板，活潑有力；收束時的慢板徐緩、穩重、餘音裊裊。

### 3. 演出形式及音樂伴奏

　　演員以唱為主，以抒情音樂和文辭感染人。此外還有幾種特殊的表演方式。雙鼓合音，聯彈大鼓等形式。雙鼓合音即「兩人分持鼓板、齊奏一曲，聲調一致合拍，不得先後參差」。聯彈大鼓（也稱五音聯彈）是梅花大鼓演出形式之一。它的名稱得自伴奏樂器和伴奏方式，一般為五音聯彈：樂隊四人相互協作，操五種樂器，從左起，第一人右手打琴，左手按第二人手中的三弦；第二人右手彈三弦，左手按第三人手中的四胡弦；第三人右手拉四胡，左手按第

四人懷中琵琶；第四人右手彈琵琶，左手打第二架揚琴。演員唱短段，如《指日高昇》。每段之中樂隊分別演奏《柳青娘》《萬年歡》《夜深沉》等曲牌。聯彈在雜耍演出中常作重頭戲，安排在後場，如一九〇九年十一月（宣統元年舊曆十月）松風閣茶樓雜耍演出，大軸節目即為五音聯彈。含燈大鼓亦屬梅花大鼓演出形式之一。它的演唱方式是「以尺許長竹篾，一頭折而向上，醮（蘸）以香油燃之，演者一端含於口中，燈盡曲終，演員演唱正常須口齒開合以發聲，此則必須閉口含燈，行腔吐字，尤忌囫圇不清，否則開口燈墜，徒遺人笑柄」。一九〇九年張小軒在松風閣演出，曾多次上演含燈大鼓，作為招徠觀眾的手段。

（三）梅花大鼓流派

梅花大鼓在發展中，先後形成兩大流派：金派與盧（或花）派。金派創始人為金萬昌。盧（花）派創始人瞽名弦師盧成科，他根據第一個弟子花四寶嗓音高亮、音色純美的特點，開闢了梅花大鼓的高腔音域，形成了悲、媚、脆的演唱風格，也稱盧派或花派。盧（花）派演員有花五寶、花小寶（史文秀）、周文如，青年演員籍薇等。

（四）名人名段

花五寶（1923-　）

天津人，著名梅花大鼓表演藝術家，全國第二屆金唱片獎獲得者。十三歲登台，曾與相聲演員「小蘑菇」常寶堃同場演出。花五寶二十歲舞台正當紅時退出，嫁為人婦，丈夫名叫羅新和。婚後第二年丈夫失業。一九四八年，花五寶再次回到舞台。與弦師盧成科合作，在天津小梨園演出，聲名再起。期間被侯寶林約到北京演出。新中國成立後，花五寶進入天津市曲藝團，跟團演出輾轉大半個中國。一九八六年，中國北方曲藝學校成立，花五寶被聘為學校兼職教師。一九八七年，天津市表演藝術諮詢委員會成立，花五寶與馬三立、駱玉笙、常寶霆、王毓寶等離開曲藝團，到諮詢委。一九九五年，花五寶的第一本

書記錄花四寶生平歷史的《梅花歌后》出版。二〇〇三年，花五寶的第二本書《情系梅花》出版。

**花蓮寶（1933-　）**

　　本名劉淑一，一九六一年隨北京市新藝曲藝團支邊落戶吉林省，加入吉省廣播曲藝團。任副團長，花蓮寶演唱的梅花大鼓吐字清晰，情切意濃，經常演出的傳統曲目有《探晴雯》《黛玉葬花》《黛玉悲秋》《別紫娟》《高懷德別女》《韓湘子上壽》（劉淑一、闕澤良演唱）等；現代曲目有《人參姑娘》（劉季昌創作）、《三訪杜國維》（劉季昌創作，劉淑一、張云霞演唱）。

## （五）經常演出的保留曲目

　　梅花大鼓的曲目，多為表現兒女情長的悲辛故事。傳統曲目有《黛玉葬花》《黛玉悲秋》《寶玉探病》《寶玉勸黛玉》《探晴雯》《黛玉思親》《昭君出塞》《杏元和番》《蟠桃會》《目連救母》《雷峰夕照》《王二姐思夫》《青樓遺恨》《指日高昇》《拆西廂》《老媽上京》等。

　　梅花大鼓傳統曲目保留下來的共有三十三段，大都為清末梅花大鼓藝人王文瑞提供，經單弦藝人德壽山修改後交給金萬昌演唱流傳下來的。其中取材於《紅樓夢》的有《黛玉思親》《黛玉葬花》《黛玉悲秋》《寶玉探病》《勸黛玉》《黛玉歸天》《晴雯補裘》《探晴雯》《別紫鵑》等。其他題材的曲目，有《鴻雁捎書》《摔鏡架》《昭君出塞》《怯繡》《韓湘子上壽》等。新編的曲目有《人參姑娘》《三訪杜國維》等。她和闕澤良、張云霞演唱的雙梅花《韓湘子上壽》、風趣、活潑，頗受觀眾的歡迎。

　　**《王二姐思夫》**　又名《摔鏡架》，傳統曲目。短篇。花轍，約一百三十行。述張廷秀赴京趕考，六年不歸，妻王蘭香（王二姐）思夫成恨，一日對鏡述說內心苦衷，摔壞了張廷秀當年親手做的鏡架。當聽到丫鬟報張廷秀回府時，方轉憂為喜。梅花大鼓、樂亭大鼓、西河大鼓均有同名曲目。取材於明人小說《張廷秀逃生救父》。吉林廣播曲藝團花蓮寶常演曲目之一。其唱腔生動

活潑，唱詞親切風趣，一段一個轍。

《韓湘子上壽》　又名《韓湘子討封》。梅花大鼓傳統曲目。短篇。言前轍，約一百五十行。敘終南山修行的韓湘子給唐王上壽，在金鑾殿巧施法術，變出了仙桃、西瓜、舞姿翩躚的眾仙女、四大名山和在水中遨遊的採蓮船。待唐王欲吃仙桃不成惱怒之時，韓湘子乘風而去。故事生動緊湊，唱腔多採用上板，充分地表現出既緊張又幽默的氣氛。花蓮寶、闞澤良常演曲目之一。此曲為「雙梅花」在曲壇內外頗受讚賞。

《三訪杜國維》　梅花大鼓新編曲目。短篇。灰堆轍，九十六行。劉季昌一九六四年創作。劉淑一唱腔設計。敘記者三次採訪大慶鑽井英雄杜國維的英雄事蹟時，都被一個接待者輕描淡寫地擋回，實則那個接待者就是杜國維。此曲目是六〇年代吉林省運用二人對唱和人物化形式對梅花大鼓進行的一次改革嘗試。吉林廣播曲藝團劉淑一、張云霞演唱。腳本發表於《說演彈唱》一九六五年四月號。

《黛玉葬花》　梅花大鼓傳統曲目。短篇。言前轍，約一百二十行。敘述清明前後，賈寶玉到瀟湘館探視黛玉，黛玉在花園吟誦《葬花詞》二人互訴衷情的故事、唱詞委婉哀怨，比較適合梅花大鼓腔調九曲十回，音樂起落跌宕、大開大合的特點。花蓮寶常演曲目之一。

# 六、京東大鼓的源流

　　京東大鼓屬於大鼓類曲種。流行於廊坊、承德、保定、唐山的部分地區。在不同時期和地方有過不同的稱謂，先後有京東怯大鼓、平谷調大鼓、平谷調、樂亭調大鼓、四平調大鼓、樂亭大鼓（與流行於河北唐山一帶的樂亭大鼓名同實異）、鐵片大鼓、承德地方大鼓等十數個名稱。京東大鼓的主要樂器，除了演唱者左手挾銅板，右手擊鼓外，伴奏樂器主要是三弦。由於伴奏及曲調簡單，演出全憑演員的演唱功夫和擊鼓技巧。因此易學也易記，故使京東大鼓在津演唱十分普及。

## （一）京東大鼓歷史源流

　　京東大鼓起源於京東三河、寶坻、香河一帶的農村。據藝人祖譜及口碑資料，早在清乾隆中葉，河北省南皮縣賈九堡村木板大鼓名家李文通（一說山東人，名尚志，綽號弦子李）從家鄉逃荒來京東行藝，他吸收了京東廣為流行的民歌小調「靠山調」，豐富了木板大鼓的唱腔，增加了京東鄉音，很受當地群眾歡迎，因他的演唱講求韻味，人稱這種京東風味的木板大鼓為「小口」木板大鼓，李在行藝中收徒張百奎（河間人）、曹占奎（大城人）、李振奎（義子）、崔登等。

　　京東大鼓在二十世紀三〇年代初期形成於天津。它是劉文斌等藝人在以寶坻區縣方音演唱平谷調的基礎上，吸收河北民歌《妓女告狀》及落腔調的旋律而形成的。新中國成立前，在諸多京東大鼓藝人中，劉文斌的風格最突出，影響最大。他除演唱大書外，還移植了《武家坡》《拆西廂》《昭君出塞》《王二姐思夫》《諸葛亮押寶》等短篇唱段。通過演唱短段，對京東大鼓的板式和唱腔做了進一步加工。他的演唱通俗幽默，平易無華，吐字清楚，明白如話，頗為一般市民觀眾、特別是家庭婦女所喜愛。但當時仍使用「大鼓」「雜曲」「樂

亭調」「樂亭大鼓」等名稱，直到一九三五年正式定名為「京東大鼓」。不過，由於他的行腔板眼均不甚考究；所唱鼓詞，文字也較粗糙，二十世紀四〇年代末期，該曲種已日趨衰落。中華人民共和國成立後，天津市業餘演員董湘昆繼承了劉文斌的演唱藝術，並在劉文斌唱腔特色的基礎上，將寶坻區方音改用京音，進一步加工、規範唱腔，不斷創做出適應時代的新曲目，深得廣大觀眾的喜愛。在董湘昆等人的不懈努力下，六〇年代至七〇年代，京東大鼓音樂出現了高峰期，其曲種的影響也遍全國各地。

## （二）京東大鼓藝術特色

### 1. 文本特點

唱詞的基本句式是二二三的七字句，或三三四的十字句。有的加入了嵌字、襯字及垛句。每篇唱詞約一百四五十句。用韻以北京十三轍為準，一個唱段大都一韻到底。

### 2. 唱腔特點

唱腔為板腔體，常用板式有〔頭板〕〔二板〕〔快板〕和〔鎖板〕。唱腔分「起腔」「平腔」「插入腔」。

### 起腔

「起腔」為四樂句，是起承轉合式曲調。板起板落。四個樂句的落音為1、5、2（或4、6）、1，是以五聲音階為基礎的七聲宮調式。第三句有向上四度離調的傾向。「起腔」多用於唱段開始以「起腔」為基礎，又形成了「平腔」。

### 平腔

「平腔」是京東大鼓用於敘事的核心唱腔。它大致分兩類：一類為四樂句，是顛倒〔起腔〕四句旋律的順序，稍加變化而成：「平腔」的第一句來自〔起腔〕的第三句，「平腔」的第二樂句為「起腔」的第二樂句，「平腔」的第三樂句來自「起腔」的第一樂句，「平腔」的第四樂句為「起腔」的第四樂句。

因而，「平腔」也是板起板落，四句落音分別為 4、5、1、1。由於第二樂句來自「起腔」的第一樂句，故沒有「轉」的功能。四個樂句呈復合上下句結構。這樣變化的結果，使前兩句旋律有向上四度宮調進行的傾向。

插入腔

京東大鼓還有個插入腔「十三咳」，常用來抒情。在一個唱段中一般只用一到兩次，多用在一落的結尾處。「十三咳」共兩句，均為長腔。

由於伴奏及曲調簡單，演出全憑演員的演唱功夫和擊鼓技巧。因此易學也易記，故使京東大鼓在津演唱十分普及。特別是七八十年代，天津的群眾文化相當普及，京東大鼓時常作為一種文藝匯演的表演項目。尤其是印刷工人董湘昆的演唱，聲情並茂，質樸無華，並常常自編自演一些曲目，深受天津廣大群眾的歡迎。

3. 音樂伴奏

最初為木板擊節，後改為鐵片、銅板。演唱者右手擊書鼓，左手擊板站立演唱；弦師彈大三弦伴奏。後又加入揚琴伴奏。三弦伴奏及三弦加揚琴伴奏兩種形式並存。

4. 表演形式

京東大鼓的演唱形式與鐵片大鼓、單琴大鼓基本相同。過去，在撂地說書階段，曾有一種自彈自唱的演唱形式，演員坐抱三弦，邊彈邊唱，其右腳踩一鼓槌擊鼓（以矮鼓架支撐，置於地上），左腿上綁一「節子板」（五塊板兒），以司節奏。頗能招攬觀眾。

## （三）京東大鼓流派

京東大鼓也和其他鼓曲一樣，經過多年的流變與發展，才逐漸出現、形成並完善的。在清乾隆年間成熟，歷經劉文斌、董湘昆等幾代藝術家的不懈努力，曾唱響大江南北，在華北、東北等地廣為流傳。二〇〇六年，京東大鼓入選首批國家級非物質文化遺產名錄。

京東大鼓在不同時期和地方有過不同的稱謂，京東大鼓的流派，不是一枝獨秀，而是百花齊放。雖分大口、小口，又分城市、農村兩大派，但京東大鼓中既有小口，又有大口，派中還有派，都是同一條根。京東大鼓藝術是地標性較強的鼓曲，一個人操鼓表演的「獨角戲」，能吸引眾多的觀眾，這高超的藝術水平來自藝術表演者紮實的功力和藝術修養。

## （四）京東大鼓在東北

吉林省的吉、長兩市五〇年代就有業餘愛好者在業餘文藝活動中演唱。六〇年代初，吉林廣播曲藝團演員闞澤良在組織排演節目時，曾將習慣一人演唱的京東大鼓改為群唱，主要演員有闞澤良、王云華等，演唱一些鼓動幹勁、激動人心的曲目。由於唱詞生動，曲調詼諧、活潑，男女演員連拉帶唱，有分有合，有問有答，明快、新穎，頗受觀眾歡迎。常演的曲目有：《形勢無限好》等。七〇年代初，青年專業京東大鼓演員王少洲（王大海）調入吉林省曲藝團，他嗓音響亮，唱腔優美，表演滑稽，擅長於表演諷刺風格的曲目。常演的曲目有《小木盆》《送女上大學》《毛主席的書最愛讀》《傻子相親》等。吉林市曲藝團演員周智光、秦明石也都兼唱京東大鼓，常演的曲目有《計劃生育好》等。榆樹縣和懷德縣也時有業餘的京東大鼓聯唱的演出。

七〇年代傳入遼寧，風靡全省城鄉，業餘演員遍及各地。瀋陽曲藝團，營口市曲藝團均有專業演員。其中，營口市的湯敏成就較高。代表作品《擒獸記》。

## （五）名人名段

### 董湘崑（1927-2013）

一九五四年拜劉文斌為師，專攻京東大鼓。他不僅在繼承老一輩藝人的唱腔和表演風格方面成績顯著，而且又有所發展和創新。他嗓音寬厚、發音甜潤、字眼清楚、鄉土味濃，趕板、垛字、閃眼、落字、竅口靈巧。他的演唱樸實真摯，剛健穩重，充分表現了京東大鼓淳樸健康、豪放爽朗、頓挫分明、抑

揚有度的藝術特點。為了使這一曲種更好地反映現實生活，他還對唱腔不斷進行加工和豐富，發展出了一種能夠適應新事物的「董派京東大鼓」。

二十多年來，在天津市歷屆職工業餘文藝演出中，他的演出都贏得了廣大觀眾的稱讚。一九五六年董湘昆參加全國職工曲藝會演和全國會演、全國調演，《模範孫桂珍》《白雪紅心》《送女上大學》獲獎後出版唱片。一九八二年在從事舞台生活三十週年紀念會上獲天津市文化局和市總工會授予的「工人業餘曲藝家」稱號，並獲得全國工會積極分子獎章。

二〇一〇年三月一日，他以八十三歲高齡參加了河西區文化局主辦的非物質文化遺產鼓曲專場，在演出上演唱了京東大鼓傳統曲目《拆西廂》。二〇一〇年六月十四日，他當年二度登台，參加了群眾藝術館舉辦的非物質文化遺產曲藝專場，表演了全國聽眾耳熟能詳的作品《送女上大學》的選段，得到觀眾強烈的呼應。

**王少洲（1953-　）**

天津人。又名王大海。京東大鼓演員，嗓音寬亮，表演幽默滑稽。代表曲目《傻子相親》《小木盆》《吻情》，《吻情》獲曲藝類最高獎項——牡丹獎。王少洲的表演誇張滑稽，自成一派，深受觀眾歡迎。

**湯　敏（1955-　）**

遼寧營口人。一九九三年在袁闊成先生的啟蒙下，步入曲壇。先後師承京東大鼓名家董湘昆，曲藝作家趙博。從演唱到創作，他的鼓曲唱響了遼寧，譽滿全國。他的代表作品《擒獸記》《反常》《雪趣》《九門口》《五點一線》等曾先後獲國家級大獎並在全國電台、電視台播放。《擒獸記》獲東北藝術節作品演唱金獎。

## （六）經常演出的保留曲目

《送女上大學》　董湘昆演唱。《送女上大學》原名《一條扁擔》，情節簡單，以張老漢挑著行李送女上大學路上的對話為主要內容，以一條扁擔為線

索，倒敘穿插不少生活片段，反映了一個農民的革命鬥爭和翻身建設的不凡經歷，頌揚了共產黨領導的開國建國的豐功偉績。總長十三分鐘多，全部唱腔，無一句道白。包括最後一部分的變調，綜合了本曲種的主要技巧精華，藝術上達到了峰巔。二十世紀七〇年代上半葉，「文革」時期，中國文藝園地除了「樣板戲」外已經幾乎是荒漠，人們感到了響入雲霄的口號下的空洞無聊，一下子出現了一段藝術造詣這麼高的曲藝段子，自是耳目一新。當時高音喇叭反覆播放，家喻戶曉。

《吻情》　京東大鼓新編曲目。短篇。是一部原創作品，根據通化市一個真實的故事改編，講述了嚴冬中一對情侶在江邊搶救落水解放軍戰士的感人故事。王大海演唱。獲第七屆中國曲藝牡丹獎。

《傻子相親》　京東大鼓新編曲目。短篇。一七轍，約一百句。辛如義、王少洲創作於一九八三年。敘傻子二十七歲還未娶上媳婦，這天他媽又領他去相親。臨行前老兩口為了傻子相親吵了起來，互相推諉生傻兒子的責任，傻子聽了半天后終於明白了：「原來你們倆是表兄弟，難怪這樣對脾氣，你們只顧哥兒倆好啦，反正我是受害的！」吉林省曲藝團王少洲唱腔設計並演唱。

《擒獸記》　京東大鼓新編曲目。短篇。敘一個秋天的晚上兩個流氓想非禮一個姑娘，激怒姑娘，掏出手槍，流氓以為是假手槍，便上前走去，姑娘一槍將一流氓打倒，另一流氓跪地求饒，民警趕到將兩個流氓抓獲，原來姑娘在馬戲團工作，用的是馴獸手槍。湯敏一九八五年創作並演唱，曾獲東北三省民間藝術節二等獎。

《一桌莊稼飯》　京東大鼓新編曲目。短篇。言前轍，一百二十行。柳河縣業餘作者軼名。一九七四年創作。闞澤良唱腔設計。敘縣委書記到王大媽家吃派飯，王大媽準備煎炒，書記執意不肯特殊化，只點極普通的莊稼飯菜，融洽了幹群關係的故事，作品刊於同年《吉林日報》。

吾林文庫 A0703B12

# 東北民間說唱藝術　上冊

主　　編　田子馥、劉季昌

版權策畫　李　鋒

責任編輯　楊家瑜

發 行 人　陳滿銘

總 經 理　梁錦興

總 編 輯　陳滿銘

副總編輯　張晏瑞

編 輯 所　萬卷樓圖書股份有限公司

排　　版　菩薩蠻數位文化有限公司

印　　刷　百通科技股份有限公司

封面設計　菩薩蠻數位文化有限公司

出　　版　昌明文化有限公司

桃園市龜山區中原街 32 號

電話　(02)23216565

發　　行　萬卷樓圖書股份有限公司

臺北市羅斯福路二段 41 號 6 樓之 3

電話　(02)23216565

傳真　(02)23218698

電郵　SERVICE@WANJUAN.COM.TW

大陸經銷　廈門外圖臺灣書店有限公司

　　電郵　JKB188@188.COM

ISBN 978-986-496-313-3

2019 年 11 月初版二刷

定價：新臺幣 360 元

如何購買本書：

1. 轉帳購書，請透過以下帳戶

　合作金庫銀行 古亭分行

　戶名：萬卷樓圖書股份有限公司

　帳號：0877717092596

2. 網路購書，請透過萬卷樓網站

　網址 WWW.WANJUAN.COM.TW

大量購書，請直接聯繫我們，將有專人為您

服務。客服：(02)23216565 分機 610

如有缺頁、破損或裝訂錯誤，請寄回更換

國家圖書館出版品預行編目資料

東北民間說唱藝術 / 田子馥, 劉季昌主編. --

初版. -- 桃園市：昌明文化出版；臺北市：

萬卷樓發行, 2018.01

　冊；　公分

ISBN 978-986-496-313-3(上冊：平裝). --

1.說唱藝術 2.說唱文學 3.中國

982.58　　　　　　　　　107002202

本著作物經廈門墨客知識產權代理有限公司代理，由時代文藝出版社授權萬卷樓圖書

股份有限公司出版、發行中文繁體字版版權。

本書為金門大學華語文學系產學合作成果。　　　校對：林庭羽